LETTRES INTIMES

CALMANN LÉVY, ÉDITEUR

OUVRAGES

DE

HECTOR BERLIOZ

FORMAT GRAND IN-18

A TRAVERS CHANTS. 1 vol.
CORRESPONDANCE INÉDITE 1 vol.
LES GROTESQUES DE LA MUSIQUE. 1 vol.
LES SOIRÉES DE L'ORCHESTRE. 1 vol.
MÉMOIRES, comprenant ses voyages en Italie, en Allemagne, en Russie et en Angleterre, 1803-1865 . . 2 vol.

COULOMMIERS. — Typ. PAUL BRODARD.

HECTOR BERLIOZ

LETTRES INTIMES

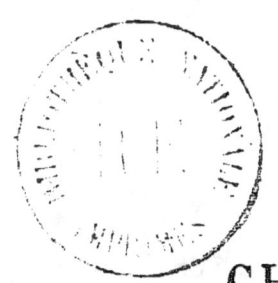

AVEC UNE PRÉFACE

PAR

CHARLES GOUNOD

PARIS
CALMANN LÉVY, ÉDITEUR
ANCIENNE MAISON MICHEL LÉVY FRÈRES
3, RUE AUBER, 3

1882
Droits de reproduction et de traduction réservés

PREFACE

Il y a, dans l'humanité, certains êtres doués d'une sensibilité particulière, qui n'éprouvent rien de la même façon ni au même degré que les autres, et pour qui l'exception devient la règle. Chez eux, les particularités de nature expliquent celles de leur vie, laquelle, à son tour, explique celle de leur destinée. Or ce sont les exceptions qui mènent le monde ; et cela doit être, parce que ce sont elles qui payent de leurs luttes et de leurs souffrances la lumière et le mouvement de l'humanité. Quand ces coryphées de l'intelligence sont morts de la route qu'ils ont frayée, oh ! alors vient le troupeau de Panurge, tout fier d'enfoncer des portes ouvertes ; chaque mouton, glorieux comme la mouche du coche, reven-

dique bien haut l'honneur d'avoir fait triompher la révolution :

J'ai tant fait que nos gens sont enfin dans la plaine !

Berlioz fut, comme Beethoven, une des illustres victimes de ce douloureux privilège : être une exception ; il paya chèrement cette lourde responsabilité ! Fatalement, les exceptions doivent souffrir, et, fatalement aussi, elles doivent faire souffrir. Comment voulez-vous que la foule (ce *profanum vulgus* que le poète Horace avait en exécration) se reconnaisse et s'avoue incompétente devant cette petite audacieuse de personnalité qui a bien le front de venir donner en face un démenti aux habitudes invétérées et à la routine régnante ? Voltaire n'a-t-il pas dit (lui, l'esprit s'il en fut) que personne n'avait autant d'esprit que tout le monde ? Et le suffrage universel, cette grande conquête de notre temps, n'est-il pas le verdict sans appel du souverain collectif ? La voix du peuple n'est-elle pas la voix de Dieu ?...

En attendant, l'histoire, qui marche toujours

et qui, de temps à autre, fait justice d'un bon nombre de contrefaçons de la vérité, l'histoire nous enseigne que partout, dans tous les ordres, la lumière va de l'individu à la multitude, et non de la multitude à l'individu ; du savant aux ignorants, et non des ignorants au savant ; du soleil aux planètes, et non des planètes au soleil. Eh quoi ! vous voulez que trente-six millions d'aveugles représentent un télescope et que trente-six millions de brebis fassent un berger ? Comment ! c'est donc la foule qui a formé les Raphaël et les Michel-Ange, les Mozart et les Beethoven, les Newton et les Galilée ? La foule ! mais elle passe sa vie à *juger* et à *se déjuger*, à condamner tour à tour ses engouements et ses répugnances, et vous voudriez qu'elle fût un juge ? Cette juridiction flottante et contradictoire, vous voudriez qu'elle fût une magistrature infaillible ? Allons, cela est dérisoire. La foule flagelle et crucifie, *d'abord*, sauf à revenir sur ses arrêts par un repentir tardif, qui n'est même pas, le plus souvent, celui de la génération contemporaine, mais de la suivante ou des suivantes, et c'est sur la

tombe du génie que pleuvent les couronnes d'immortelles refusées à son front. Le juge définitif, qui est la postérité, n'est qu'une superposition de minorités successives : les majorités sont des « conservatoires de *statu quo* » ; je ne leur en veux pas ; c'est vraisemblablement leur fonction propre dans le mécanisme général des choses ; elles retiennent le char, mais enfin elles ne le font pas avancer ; elles sont des freins, — quand elles ne sont pas des ornières. Le succès contemporain n'est, bien souvent, qu'une question de mode ; il prouve que l'œuvre est au niveau de son temps, mais nullement qu'elle doive lui survivre ; il n'y a donc pas lieu de s'en montrer si fier.

Berlioz était un homme tout d'une pièce, sans concessions ni transactions : il appartenait à la race des « Alceste » ; naturellement, il eut contre lui la race des « Oronte ; » — et Dieu sait si les Oronte sont nombreux ! On l'a trouvé quinteux, grincheux, hargneux, que sais-je ? Mais, à côté de cette sensibilité excessive poussée jusqu'à l'irritabilité, il eût fallu faire la part

des choses irritantes, des épreuves personnelles, des mille rebuts essuyés par cette âme fière et incapable de basses complaisances et de lâches courbettes; toujours est-il que, si ses jugements ont semblé durs à ceux qu'ils atteignaient, jamais du moins n'a-t-on pu les attribuer à ce honteux mobile de la jalousie si incompatible avec les hautes proportions de cette noble, généreuse et loyale nature.

Les épreuves que Berlioz eut à traverser comme concurrent pour le grand prix de Rome furent l'image fidèle et comme le prélude prophétique de celles qu'il devait rencontrer dans le reste de sa carrière. Il concourut jusqu'à quatre fois et n'obtint le prix qu'à l'âge de vingt-sept ans, en 1830, à force de persévérance et malgré les obstacles de toute sorte qu'il eut à surmonter. L'année même où il remporta le prix avec sa cantate de *Sardanapale*, il fit exécuter une œuvre qui montre où il en était déjà de son développement artistique, sous le rapport de la conception, du coloris et de l'expérience. Sa *Symphonie fantastique* (épisode de la vie d'un artiste) fut

un véritable événement musical, de l'importance duquel le fanatisme des uns et la violente opposition des autres peuvent donner la mesure. Quelque discutée cependant que puisse être une semblable composition, elle révèle, dans le jeune homme qui la produisait, des facultés d'invention absolument supérieures et un sentiment poétique puissant qu'on retrouve dans toutes ses œuvres. Berlioz a jeté dans la circulation musicale une foule considérable d'effets et de combinaisons d'orchestre inconnus jusqu'à lui, et dont se sont emparés même de très illustres musiciens : il a révolutionné le domaine de l'instrumentation et, sous ce rapport du moins, on peut dire qu'il a « fait école ». Et cependant, malgré des triomphes éclatants, en France comme à l'étranger, Berlioz a été contesté toute sa vie ; en dépit d'exécutions auxquelles sa direction personnelle de chef d'orchestre éminent et son infatigable énergie ajoutaient tant de chances de réussite et tant d'éléments de clarté, il n'eut jamais qu'un public partiel et restreint ; il lui manqua « le public », ce *tout*

le monde qui donne au succès le caractère de la *popularité :* Berlioz est mort des retards de la popularité. *Les Troyens*, cet ouvrage qu'il avait prévu devoir être pour lui la source de tant de chagrins, *les Troyens* l'ont achevé : on peut dire de lui, comme de son héroïque homonyme Hector, qu'il a péri sous les murs de Troie.

Chez Berlioz, toutes les impressions, toutes les sensations vont à l'extrême ; il ne connaît la joie et la tristesse qu'à l'état de délire ; comme il le dit lui-même, il est un « volcan ». C'est que la sensibilité nous emporte aussi loin dans la douleur que dans la joie : les Thabor et les Golgotha sont solidaires. Le bonheur n'est pas dans l'absence des souffrances, pas plus que le génie ne consiste dans l'absence des défauts.

Les grands génies souffrent et doivent souffrir, mais ils ne sont pas à plaindre ; ils ont connu des ivresses ignorées du reste des hommes, et, s'ils ont pleuré de tristesse, ils ont versé des larmes de joie ineffable ; cela seul est un ciel qu'on ne paye jamais ce qu'il vaut.

Berlioz a été l'une des plus profondes émotions de ma jeunesse. Il avait quinze ans de plus que moi ; il était donc âgé de trente-quatre ans à l'époque où moi, gamin de dix-neuf ans, j'étudiais la composition au Conservatoire, sous les conseils d'Halévy. Je me souviens de l'impression que produisirent alors sur moi la personne de Berlioz et ses œuvres, dont il faisait souvent des répétitions dans la salle des concerts du Conservatoire. A peine mon maître Halévy avait-il corrigé ma leçon, vite je quittais la classe pour aller me blottir dans un coin de la salle de concert, et, là, je m'enivrais de cette musique étrange, passionnée, convulsive, qui me dévoilait des horizons si nouveaux et si colorés. Un jour, entre autres, j'avais assisté à une répétition de la symphonie *Roméo et Juliette,* alors inédite et que Berlioz allait faire exécuter, peu de jours après, pour la première fois. Je fus tellement frappé par l'ampleur du grand finale de la « Réconciliation des Montaigus et des Capulets », que je sortis en emportant tout entière dans ma mémoire la superbe phrase du frère

Laurent : « Jurez tous par l'auguste symbole! »

A quelques jours de là, j'allai voir Berlioz, et, me mettant au piano, je lui fis entendre ladite phrase entière.

Il ouvrit de grands yeux, et, me regardant fixement :

— Où diable avez-vous pris cela ? dit-il.

— A l'une de vos répétitions, lui répondis-je.

Il n'en pouvait croire ses oreilles.

L'œuvre total de Berlioz est considérable. Déjà, grâce à l'initiative de deux vaillants chefs d'orchestre (MM. Jules Pasdeloup et Édouard Colonne), le public d'aujourd'hui a pu connaître plusieurs des vastes conceptions de ce grand artiste : la *Symphonie fantastique*, la symphonie *Roméo et Juliette,* la symphonie *Harold, l'Enfance du Christ,* trois ou quatre grandes ouvertures, le *Requiem,* et surtout cette magnifique *Damnation de Faust* qui a excité depuis deux ans de véritables transports d'enthousiasme dont aurait tressailli la cendre de Berlioz, si la cendre des morts pouvait tressaillir. Que de choses pourtant

restent encore à explorer ! Le *Te Deum*, par exemple, d'une conception si grandiose, ne l'entendrons-nous pas ? Et ce charmant opéra, *Beatrix et Bénédict*, ne se trouvera-t-il pas un directeur pour le mettre au répertoire ? Ce serait une tentative qui, par ce temps de revirement de l'opinion en faveur de Berlioz, aurait de grandes chances de réussite, sans avoir le mérite et les dangers de l'audace ; il serait intelligent d'en profiter.

Les lettres qu'on va lire ont un double attrait : elles sont toutes inédites et toutes écrites sous l'empire de cette absolue sincérité qui est l'éternel besoin de l'amitié. On regrettera, sans doute, d'y rencontrer certains manques de déférence envers des hommes que leur talent semblait devoir mettre à l'abri de qualifications irrévérencieuses et injustes ; on trouvera, non sans raison, que Berlioz eût mieux fait de ne pas appeler Bellini un « petit polisson », et que la désignation d' « illustre vieillard », appliquée à Cherubini dans une intention évidemment malveillante, convenait mal au musicien hors ligne que Beethoven

considérait comme le premier compositeur de son temps et auquel il faisait (lui Beethoven, le symphoniste géant) l'insigne honneur de lui soumettre humblement le manuscrit de sa *Messe solennelle*, œuvre 123, en le priant d'y vouloir bien faire ses observations.

Quoi qu'il en soit, et malgré les taches dont l'humeur acariâtre est seule responsable, ces lettres sont du plus vif intérêt. Berlioz s'y montre pour ainsi dire *à nu ;* il se laisse aller à tout ce qu'il éprouve ; il entre dans les détails les plus confidentiels de son existence d'homme et d'artiste ; en un mot, il ouvre à son ami son âme tout entière, et cela dans des termes d'une effusion, d'une tendresse, d'une chaleur qui montrent combien ces deux amis étaient dignes l'un de l'autre et faits pour se comprendre. Se comprendre ! ces deux mots font penser à l'immortelle fable de notre divin la Fontaine : *les deux Amis.*

Se comprendre ! entrer dans cette communion parfaite de sentiments, de pensées, de sollicitude à laquelle on donne les deux plus beaux noms qui existent dans la langue hu-

maine, l'Amour et l'Amitié ! C'est là tout le charme de la vie ; c'est aussi le plus puissant attrait de cette *vie écrite*, de cette conversation entre absents qu'on a si bien nommée la *correspondance*.

Si les œuvres de Berlioz le font admirer, la publication des présentes lettres fera mieux encore : elle le fera aimer, ce qui est la meilleure de toutes les choses ici-bas.

<div style="text-align:center">CH. GOUNOD.</div>

AVANT-PROPOS

La vie de Berlioz ne nous est guère connue que par les *Mémoires* qu'il a publiés de son vivant, non pour le vain plaisir d'écrire des confessions, mais pour laisser une notice biographique exacte qui, par le récit de ses luttes et de ses déboires, pût servir d'enseignement aux jeunes compositeurs. Aussi, tout en parlant avec détails de sa carrière d'artiste, a-t-il été sobre de confidences sur sa vie privée. Il en a omis les particularités les plus intéressantes, et, quand il en a rapporté certains épisodes, il l'a fait avec toutes les restrictions possibles, ou les a présentés sous un jour dramatique qui leur enlève leur plus grand charme, la sincérité de l'expression. A bien des égards, il lui était difficile d'agir autrement. S'il est permis à un écrivain de dissimuler des faits personnels sous la fiction du roman, il y a quelque chose de pénible à voir un homme de talent abuser de sa célébrité pour dévoiler au public l'intimité de sa

vie et éparpiller devant lui le tiroir aux souvenirs. Berlioz n'a donc raconté que ce qu'il pouvait dire sans nuire à sa dignité. Mais la postérité est tenue à moins de réserve, surtout quand une existence se présente comme celle-là, toute pleine des agitations d'un caractère exceptionnel et des tourments d'un génie incompris et opprimé.

Une partie de la *Correspondance* de Berlioz, recueillie et publiée récemment avec un grand soin par M. Daniel Bernard, a commencé de mettre au jour nombre de points laissés dans l'ombre par les *Mémoires*. Mais ces lettres ne nous entretiennent encore que de ses travaux, de ses voyages. Elles ne nous révèlent pas le Berlioz entrevu dans les *Mémoires* : la nature fougueuse, ardente à la polémique de l'artiste, s'y répand en acerbes revendications; son cœur reste fermé, ne livre aucun des secrets qui l'agitent; son esprit ne nous fait pas assister à l'éclosion et au développement des conceptions qui le hantent.

Berlioz n'a vraiment et sincèrement ouvert son âme qu'à une seule personne, à Humbert Ferrand. Parmi tous les amis qui l'ont entouré de leur sollitude, il ne semble pas qu'il en ait rencontré de plus dévoué; à coup sûr, c'est celui qu'il a le plus aimé. Depuis leur première rencontre,

en 1823, jusqu'à sa mort, en 1869, rien n'a pu altérer la profonde affection qu'il lui portait. Eloignés l'un de l'autre par les tracas d'une carrière à faire ou par les soucis d'intérêts à soigner, ne trouvant l'occasion de se voir qu'à de rares intervalles, Berlioz et Ferrand ont dû recourir à une correspondance active et très détaillée pour se tenir mutuellement au courant des moindres incidents de leur vie. Pour Berlioz surtout, très expansif, prompt à l'enthousiasme, s'exaspérant contre les difficultés de sa position, dominé par une imagination d'une mobilité excessive, c'était là un besoin absolu. Sa correspondance avec Humbert Ferrand, embrassant presque toute sa vie, devient de la sorte une autobiographie d'autant plus intéressante qu'elle a été écrite au jour le jour, en dehors de toute préoccupation du public.

LETTRES INTIMES

A M. HUMBERT FERRAND, A PARIS

I

La Côte-Saint-André (Isère), 10 juin 1825 [1].

Mon cher Ferrand,

Je ne suis pas plus tôt hors de la capitale, que je ne puis résister au besoin de converser avec vous. Je vous avais moi-même engagé à ne

[1]. Berlioz avait alors vingt-deux ans. Il se trouvait à cette époque critique de la vie de l'artiste et de l'écrivain où, la vocation l'emportant sur des aspirations mal définies, l'avenir se décide sans retour. Il venait de faire exécuter à Saint-Roch une messe à grand orchestre, qui ne lui rapportait rien, mais qui redoublait sa résolution de se consacrer uniquement à la musique. Par contre, il échouait au concours pour le prix de Rome, ce qui déterminait sa famille à lui supprimer sa modique pension d'étudiant en médecine. Avec la joie d'affirmer son talent et l'orgueil d'attirer pour la première fois sur son nom l'attention du public et de la presse, commençaient les embarras qui, jusqu'à son dernier jour, ont pesé sur sa vie. Il s'était rendu en toute hâte à la Côte-Saint-André, sa ville natale, pour conjurer l'orage qui le menaçait après son échec de l'Institut.

m'écrire que quinze jours après mon départ, afin de ne pas demeurer trop longtemps ensuite sans avoir de vos nouvelles ; mais je viens vous engager aujourd'hui à le faire le plus tôt possible, parce que j'espère que vous ne serez pas assez paresseux pour vous contenter de m'écrire une fois et pour me laisser languir pendant deux mois, comme l'homme de la douleur éloigné du rocher de l'Espérance et qui voudrait bien aller prendre une glace à la vanille chez Tortoni (Poitier, *in. lib.* Blousac, page 32).

J'ai fait un voyage assez ennuyeux jusqu'à *Tarare* ; là, étant *descendu* pour *monter* à pied, je me suis trouvé, comme malgré moi, engagé dans la conversation de deux jeunes gens qui m'avaient l'air *dilettanti* et dont, comme tels, je ne m'approchais guère. Ils ont commencé à m'apprendre qu'ils allaient au mont Saint-Bernard faire des paysages et qu'ils étaient élèves de peinture de MM. Guérin et Gros ; sur quoi, je leur ai appris à mon tour que j'étais élève de Lesueur ; ils m'ont fait beaucoup de compliments sur le talent et le caractère de mon maître ; tout en causant, l'un des deux s'est mis à fredonner un chœur des *Danaïdes*.

— *Les Danaïdes!* me suis-je écrié ; mais vous n'êtes donc pas dilettante ?...

— Moi, dilettante? m'a-t-il répliqué; j'ai vu trente-quatre fois Dérivis et madame Branchu dans les rôles de Danaüs et d'Hypermnestre.

— Oh!...

Et nous nous sommes sautés au col sans autre préambule.

— Ah! monsieur, madame Branchu!... ah! M. Dérivis!... Quel talent!... quel foudre!

— Je le connais beaucoup Dérivis, a dit l'autre.

— Et moi donc! j'ai l'avantage de connaître également la sublime tragédienne lyrique.

— Ah! monsieur, que vous êtes heureux! On dit que, indépendamment de son prodigieux talent, elle est, en outre, fort recommandable par son esprit et ses qualités morales.

— Certainement, rien n'est plus vrai.

— Mais, messieurs, leur ai-je dit, comment se fait-il que, n'étant pas musiciens, vous n'ayez point été infectés du virus dilettantique, et que Rossini ne vous ait pas fait tourner le dos au naturel et au sens commun?

— C'est, m'ont-ils répondu, qu'étant habitués à rechercher en peinture le grand, le beau et surtout le naturel, nous n'avons pu le méconnaître dans les sublimes tableaux de Glück et de Saliéri, non plus que dans les accents à la fois tendres, déchirants et terribles de madame Branchu et de

son digne émule. Conséquemment, le genre de musique à la mode ne nous entraîne pas plus que ne le feraient des arabesques ou des croquis de l'école flamande.

A la bonne heure, mon cher Ferrand, à la bonne heure! voilà des gens qui sentent, voilà des connaisseurs dignes d'aller à l'Opéra, dignes d'entendre et de comprendre *Iphigénie en Tauride*. Nous nous sommes donné mutuellement nos adresses, et nous nous reverrons à Paris au retour.

Avez-vous revu *Orphée*, avec M. Nivière, et l'avez-vous saisi passablement?...

Adieu; tout va bien pour moi : mon père est tout à fait dans mon parti, et maman parle déjà avec sang-froid de mon retour à Paris.

<p style="text-align:right">Votre ami.</p>

II

<p style="text-align:center">Paris, 29 novembre (1827).</p>

Mon cher Ferrand,

Vous avez gardé un silence inexplicable à mon égard, ainsi qu'à l'égard de Berlioz[1] et de Gounet. Je sais que vous avez fait une seconde maladie, plusieurs personnes nous l'ont appris; mais

1. Auguste Berlioz.

n'aviez-vous pas à votre disposition la plume de votre frère pour nous faire part de votre convalescence? Pourquoi nous laisser ainsi dans l'inquiétude? Nous avons cru pendant longtemps que vous étiez allé en Suisse.

— Mais, disais-je toujours, quand cela serait, je n'y vois pas une raison pour ne pas nous écrire : il y a des postes en Suisse comme ailleurs.

Je crois donc qu'il faut attribuer votre silence, non pas à l'oubli, mais à l'insouciance mêlée de paresse dont vous êtes abondamment pourvu. J'espère cependant que vous retrouverez assez d'activité pour me répondre.

Ma *Messe* a été exécutée le jour de la Sainte-Cécile avec un succès double de la première fois; les petites corrections que j'y avais faites l'ont sensiblement améliorée; le morceau

Et iterum venturus

surtout, qui avait été manqué la première fois, a été exécuté, celle-ci, d'une manière foudroyante, par six trompettes, quatre cors, trois trombones et deux ophicléides. Le chant du chœur qui suit, que j'ai fait exécuter par toutes les voix à l'octave,

avec un éclat de cuivre au milieu, a produit sur tout le monde une impression terrible; pour mon compte, j'avais assez bien conservé mon sang-froid jusque-là, et il était important de ne pas me troubler, Je conduisais l'orchestre; mais, quand j'ai vu ce tableau du Jugement dernier, cette annonce chantée par six basses-tailles à l'unisson, ce terrible *clangor tubarum,* ces cris d'effroi de la multitude représentée par le chœur, tout enfin rendu exactement comme je l'avais conçu, j'ai été saisi d'un tremblement convulsif que j'ai eu la force de maîtriser jusqu'à la fin du morceau, mais qui m'a contraint de m'asseoir et de laisser reposer mon orchestre pendant quelques minutes; je ne pouvais plus me tenir debout, et je craignais que le bâton ne m'échappât des mains. Ah! que n'étiez-vous là! J'avais un orchestre magnifique, j'avais invité quarante-cinq violons, il en est venu trente-deux, huit altos, dix violoncelles, onze contrebasses; malheureusement, je n'avais pas assez de voix, surtout pour une immense église comme

Saint-Eustache. *Le Corsaire* et *la Pandore* m'ont donné des éloges, mais sans détails : de ces choses banales, comme on en dit, pour tout le monde. J'attends le jugement de Castil-Blaze, qui m'avait promis d'y assister, de Fétis et de *l'Observateur;* voilà les seuls journaux que j'avais invités, les autres étant trop occupés de politique.

J'ai été entendu dans un très mauvais moment; beaucoup de personnes que j'avais invitées, entre autres les dames Lefranc, ne sont pas venues à cause des troubles affreux dont le quartier Saint-Denis était le théâtre depuis quelques jours. Quoi qu'il en soit, j'ai réussi au delà de mon espérance; j'ai vraiment un parti à l'Odéon, aux Bouffes, au Conservatoire et au Gymnase. J'ai reçu des félicitations de toutes parts; j'ai reçu, le soir même de l'exécution, une lettre de compliments d'un monsieur que je ne connais pas et qui m'a écrit des choses charmantes. J'avais envoyé des lettres d'invitation à tous les membres de l'Institut, j'étais bien aise qu'ils entendissent exécuter ce qu'ils appellent de la musique inexécutable; car ma *Messe* est trente fois plus difficile que ma cantate du concours, et vous savez que j'ai été obligé de me retirer parce que M. Rifaut n'a pas pu m'exécuter sur le piano, et que

M. Berton s'est empressé de me déclarer inexécutable, même à l'orchestre.

Mon grand crime, aux yeux de ce vieil et froid classique (à présent du moins), est de chercher à faire du neuf.

C'est une chimère, mon cher, me disait-il il y a un mois; il n'y a point de neuf en musique; les grands maîtres se sont soumis à certaines formes musicales que vous ne voulez pas adopter. Pourquoi chercher à faire mieux que les grands maîtres? Et puis je sais que vous avez une grande admiration pour un homme qui, sans doute, n'est pas sans talent... sans génie... C'est Spontini.

— Oh! oui, monsieur, j'ai une grande admiration pour lui, et je l'aurai toujours.

— Eh bien, mon cher, Spontini..., aux yeux des véritables connaisseurs, ne jouit pas... d'une grande *considération*.

Là-dessus, vous pensez bien, je lui ai tiré ma révérence. Ah! vieux podagre, si c'est là mon crime, il faut avouer qu'il est grand, car jamais admiration ne fut plus profonde ni plus motivée; rien ne peut l'égaler, si ce n'est le mépris que m'inspire la petite jalousie de l'académicien.

Faut-il m'avilir jusqu'à concourir encore une fois?... Il le faut pourtant, mon père le veut; il attache à ce prix une grande importance. A cause

de lui, je me représenterai; je leur écrirai un petit orchestre bourgeois à deux ou trois parties, qui fera autant d'effet sur le piano que l'orchestre le plus riche ; je prodiguerai les redondances, puisque *ce sont là les formes auxquelles les grands maîtres se sont soumis, et qu'il ne faut pas faire mieux que les grands maîtres*, et, si j'obtiens le prix, je vous jure que je déchire ma *Scène* aux yeux de ces messieurs, aussitôt que le prix sera donné.

Je vous parle de tout cela avec feu, mon cher ami; mais vous ne savez pas combien peu j'y attache d'importance : je suis depuis trois mois en proie à un chagrin dont rien ne peut me distraire, et le dégoût de la vie est poussé chez moi aussi loin que possible; le succès même que je viens d'obtenir n'a pu qu'un instant soulever le poids douloureux qui m'oppresse, et il est retombé plus lourd qu'auparavant. Je ne puis ici vous donner la clef de l'énigme; ce serait trop long, et, d'ailleurs, je crois que je ne saurais former des lettres en vous parlant de ce sujet; quand je vous reverrai, vous saurez tout; je finis par cette phrase que l'ombre du roi de Danemark adresse à son fils Hamlet :

Farewell, farewell, remember me!

III

Paris, vendredi, 6 juin 1828.

Mon cher ami,

Vous séchez sans doute d'impatience de connaître le résultat de mon concert; si je ne vous ai pas écrit plus tôt, c'est que j'attendais le jugement des journaux; tous ceux qui ont parlé de moi, à l'exception de la *Revue musicale* et de *la Quotidienne*, que je n'ai pas encore pu me procurer, doivent vous parvenir en même temps que ma lettre.

Grand, grand succès! Succès d'étonnement dans le public, et d'enthousiasme parmi les artistes.

On m'avait déjà tant applaudi aux répétitions générales de vendredi et de samedi, que je n'avais pas la moindre inquiétude sur l'effet que produirait ma musique sur les auditeurs payants. L'ouverture de *Waverley*, que vous ne connaissez pas, a ouvert la séance de la manière la plus avantageuse possible, puisqu'elle a obtenu trois salves d'applaudissements. Après quoi est venue notre chère *Mélodie pastorale*. Elle a été indignement chantée par les solos, et le chœur de la fin

ne l'a pas été du tout; les choristes, au lieu de compter leurs pauses, attendaient un signe que le chef d'orchestre ne leur a pas fait, et ils se sont aperçus qu'ils n'étaient pas entrés quand le morceau était sur le point de finir. Ce morceau n'a pas produit le quart de l'effet qu'il renferme.

La *Marche religieuse des mages*, que vous ne connaissez pas non plus, a été fort applaudie. Mais, quand est venu le *Resurrexit* de ma Messe, que vous n'avez jamais entendu depuis que je l'ai retouché et qui était chanté pour la première fois par quatorze voix de femmes et trente hommes, la salle de l'École royale de musique a vu pour la première fois les artistes de l'orchestre quitter leurs instruments aussitôt après le dernier accord et applaudir plus fort que le public. Les coups d'archet retentissaient comme la grêle sur les basses et contre-basses : les femmes, les hommes des chœurs, tout applaudissait; quand une salve était finie, une autre recommençait; c'étaient des cris, des trépignements!...

Enfin, ne pouvant plus y tenir dans mon coin de l'orchestre, je me suis étendu sur les timbales, et je me suis mis à pleurer.

Ah! que n'étiez-vous là, cher ami! Vous auriez vu triompher la cause que vous défendiez avec tant de chaleur contre les gens à idées étroites et

à petites vues ; en vérité. dans le moment de ma plus violente émotion, je pensais à vous et je ne pouvais m'empêcher de gémir de votre absence.

La seconde partie s'ouvrait par l'ouverture des *Francs Juges*. Il faut que je vous raconte ce qui était arrivé à la première répétition de ce morceau. A peine l'orchestre a-t-il entendu cet épouvantable solo de trombone et d'ophicléide sur lequel vous avez mis des paroles pour Olmerick, au troisième acte,

que l'un des violons s'arrête et s'écrie :

— Ah ! ah ! l'arc-en-ciel est l'archet de votre violon, les vents jouent de l'orgue, le temps bat la mesure.

Là-dessus, tout l'orchestre est parti et a salué par ses applaudissements une idée dont il ne connaissait pas même l'étendue; ils ont interrompu l'exécution pour applaudir. Le jour du concert, cette introduction a produit un effet de stupeur et d'épouvante qui est difficile à décrire ;

je me trouvais à côté du timbalier, qui, me tenant un bras qu'il serrait de toutes ses forces, ne pouvait s'empêcher de s'écrier convulsivement, à divers intervalles :

— C'est superbe!... C'est sublime, mon cher !... C'est effrayant! il y a de quoi en perdre la tête!...

De mon autre bras, je me tenais une touffe de cheveux que je tirais avec rage; j'aurais voulu pouvoir m'écrier, oubliant que c'était de moi :

— Que c'est *monstrueux*, colossal, horrible!

Enfin, vous connaissez notre Scène héroïque grecque, le vers : *Le monde entier...* n'a pas pu produire la moitié de l'effet de cet épouvantable passage. A la vérité, il a été fort mal exécuté; Bloc, qui conduisait, s'est trompé de mouvement en commençant : *Des sommets de l'Olympe...* Et, pour ramener l'orchestre au mouvement véritable, il a causé un désordre momentané dans les violons qui a failli tout gâter. Malgré cela, l'effet est aussi grand et peut-être plus grand que vous ne vous imaginez. Cette marche précipitée des auxiliaires grecs, et cette exclamation : *Ils s'avancent!* sont d'un dramatique étonnant. Je ne me gêne pas avec vous, comme vous voyez, et je dis franchement ce que je pense de ma musique.

Un artiste de l'Opéra disait, le soir de ma répétition à un de ses camarades, que cet effet des

Francs Juges était la chose la plus extraordinaire qu'il eût entendue de sa vie.

— Oh! après Beethoven, toutefois? disait l'autre.

— Après rien, a-t-il répondu; je défie qui que ce soit de trouver une idée plus terrible que celle-là.

Tout l'Opéra assistait à mon concert; après, c'étaient des embrassades à n'en plus finir. Ceux qui ont été les plus contents sont : Habeneck, Dérivis, Adolphe Nourrit, Dabadie, Prévost, mademoiselle Mori, Alexis Dupont, Schneitzoeffer, Hérold, Rigel, etc. Il n'a rien manqué à mon succès, pas même les critiques de MM. Panseron et Brugnières, qui trouvaient que mon genre est nouveau, mais mauvais, et qu'on a tort d'encourager cette manière d'écrire.

Ah! mon cher ami, envoyez-moi donc un opéra! *Robin Hood!*... Que voulez-vous que je fasse si je n'ai pas de poème? Je vous en supplie, achevez quelque chose.

Adieu, mon cher Ferrand. Je vous envoie des armes pour combattre les détracteurs; Castil Blaze, ne se trouvant pas à Paris, n'a pu assister à mon concert; je l'ai vu depuis; il m'a cependant promis d'en parler. Il ne se presse guère; heureusement je puis m'en passer, et largement.

J'ai appris hier seulement que l'article du jour-

nal *le Voleur*, qui m'est le plus favorable, est de Despréaux, qui a concouru avec moi à l'Institut; ce suffrage d'un rival m'a beaucoup flatté.

IV

28 juin 1828.

O mon ami, que votre lettre s'est fait attendre! Je craignais que la mienne ne fût égarée.

L'écho a bien répondu...

Oui, nous nous comprenons pleinement, nous sentons de même; ce n'est pas tout à fait sans charme que nous vivons. Quoique, depuis neuf mois, je traîne une existence empoisonnée, désillusionnée, et que la musique seule me fait supporter, votre amitié est aussi un lien qui m'enchaîne et dont les nœuds se resserrent de jour en jour pendant que les autres se rompent (ne faites pas de conjectures, vous vous tromperiez). Je ferai tous mes efforts pour aller passer quelque temps à la Côte dans un mois et demi; aussitôt que mon départ sera fixé, je vous en avertirai et vous donnerai rendez-vous chez mon père.

J'attends avec la plus vive impatience le premier et le troisième acte des *Francs Juges*, et je

vous jure sur l'honneur que je vais vous envoyer une copie du *Resurrexit* en grande partition et une de la Mélodie. Je vais les faire copier le plus tôt possible, et je vous les expédierai dès que je pourrai les avoir.

L'allocution dont vous me parlez est d'un artiste de votre connaissance et qui justifie le juge-

ment que vous en portez : c'est Turbri. Puisque vous devez voir Duboys, il faut que je vous rapporte la conversation que j'ai eue avant-hier avec Pastou, son ancien maître de musique. Je le rencontre dans la rue Richelieu, et, sans me donner le temps de lui dire bonjour :

— Ah! je suis aise de vous voir! me dit-il; je suis allé vous entendre. Savez-vous une chose ? c'est que vous êtes le Byron de la musique. Votre ouverture des *Francs Juges* est un *Childe Harold*, et puis, vous êtes harmoniste!... Ah! diable! L'autre jour, dans un dîner, on parlait de vous, et un jeune homme a dit qu'il vous connaissait et que vous étiez un bon garçon. « Eh! je me f.... bien que ce soit un bon garçon, lui ai-je dit; quand on fait de la musique comme ça, qu'on soit le diable, ça m'est bien égal! » Je ne me doutais pas, quand nous avons applaudi ensemble Beethoven, avec cris et trépignements, qu'un mois plus tard, sur la même banquette, dans la même salle, ce serait vous qui me feriez éprouver de pareilles sensations. Adieu, mon cher, je suis heureux de vous connaître.

Concevez-vous un pareil fou?

Je me suis trouvé à dîner, il y a quelque temps, avec le jeune Tolbecque, le fashionable des trois. Lorsqu'il entendit parler de mon projet de con-

cert dans le temps, il trouvait que c'était le *comble de l'amour-propre*, et que ce serait sans doute *endormant*. Eh bien, il est venu exécuter à mon orchestre malgré cela, et, dès la première ouverture, il s'est fait en lui une telle révolution, que, « devenu pâle comme la mort, m'a-t-il dit, je n'avais pas la force d'applaudir des *effets qui m'arrachaient les entrailles*; vraiment, cela emporte la pièce! »

Cela soulage singulièrement, de courber sous le joug ces petits farceurs.

J'ai beaucoup de choses en train dans ce moment-ci et rien de positif; deux opéras se préparent pour Feydeau, un pour l'Opéra, et je vais sortir tout à l'heure pour aller voir M. Laurent, directeur des théâtres anglais et italien : il s'agit de me faire mettre en opéra italien la tragédie anglaise de *Virginius*. Aussitôt que j'aurai quelque chose de positif, je vous l'écrirai.

Adieu, mon cher ami; je vous embrasse de tout mon cœur.

Votre ami pour la vie.

V

28 juin, huit heures plus tard.

Je viens, non pas de chez M. Laurent, mais de Villeneuve-Saint-Georges, à quatre lieues de

Paris, où je suis allé depuis chez moi à la course...
Je n'en suis pas mort... La preuve, c'est que je
vous l'écris... Que je suis seul!... Tous mes muscles tremblent comme ceux d'un mourant!... O
mon ami, envoyez-moi un ouvrage; jetez-moi un
os à ronger... Que la campagne est belle!...
quelle lumière abondante!... Tous les vivants que
j'ai vus en revenant avaient l'air heureux... Les
arbres frémissaient doucement, et j'étais tout seul
dans cette immense plaine... L'espace... l'éloignement... l'oubli... la douleur... la rage m'environnaient. Malgré tous mes efforts, la vie m'échappe, je n'en retiens que des lambeaux.

A mon âge, avec mon organisation, n'avoir que
des sensations déchirantes; avec cela les persécutions de ma famille recommencent : mon père
ne m'envoie plus rien, ma sœur m'a écrit aujourd'hui qu'il persistait dans cette résolution. L'argent... toujours l'argent!... Oui, l'argent rend
heureux. Si j'en avais beaucoup, je pourrais
l'être, et la mort n'est pas le bonheur, il s'en faut
de beaucoup.

Ni pendant... ni après...
Ni avant la vie?
Quand donc?
Jamais.
Inflexible nécessité!...

Et cependant le sang circule; mon cœur bat comme s'il bondissait de joie.

Au fait, je suis furieusement en train; de la joie, morbleu, de la joie!

VI

Dimanche matin.

Mon cher ami, ne vous inquiétez pas de ces malheureuses aberrations de mon cœur; la crise est passée; je ne veux pas vous en expliquer la cause par écrit, une lettre peut s'égarer. Je vous recommande instamment de ne pas dire un mot de mon état à qui que ce soit; une parole est si facilement répétée, qu'elle pourrait venir jusqu'à mon père, qui en perdrait totalement le repos : il ne dépend de personne de me le rendre; tout ce que je puis faire, c'est de souffrir avec patience, en attendant que le temps, qui change tant de choses, change aussi ma destinée.

Soyez prudent, je vous en prie; gardez-vous d'en rien dire à Duboys; car il pourrait le répéter à Casimir Faure, et, de là, mon père le saurait.

Cette effroyable course d'hier m'a abîmé : je ne puis plus me remuer, toutes les articulations

me font mal, et cependant il faut que je marche encore toute la journée.

Adieu, mon cher ami.

Je vous embrasse.

VII

Paris, 29 août 1828.

Mon cher Ferrand,

Je pars demain pour la Côte; je vais enfin revoir mes parents après trois ans de séparation; je pense que rien ne vous empêchera d'accomplir votre promesse, et que j'aurai le plaisir de vous voir dans le courant du mois prochain. Je repartirai le 26 septembre sans remise; ainsi arrangez-vous pour venir à la Côte le plus tôt que vous pourrez. Mais écrivez-moi pour m'en prévenir huit jours d'avance, parce que je pourrais me trouver à Grenoble si vous ne m'avertissiez pas.

Auguste, qui est à Blois dans ce moment-ci, m'a engagé sa parole de venir me retrouver à la Côte. Je vais lui écrire de s'entendre avec vous pour que vous fassiez le voyage ensemble depuis Belley ou Lyon; j'espère qu'il y aura moyen d'arranger cela et que vous m'arriverez tous les deux à la fois. Je vous apporte les deux morceaux que

vous attendez, et que je n'ai pas pu remettre au jeune Daudert, parce qu'ils n'étaient pas finis de copier. Ainsi, adieu; je compte recevoir une lettre de vous le 8 ou le 10 septembre; n'y manquez pas.

<p style="text-align:center">Votre ami.</p>

VIII

Grenoble, lundi 16 septembre 1828.

Mon cher ami,

Je pars demain matin pour la Côte, d'où je suis absent depuis le jour de l'arrivée de votre lettre. Il m'est impossible d'aller vous voir; partant le 27 de ce mois, je ne puis absolument pas parler à mes parents d'une absence. J'avais déjà causé de vous avec ma famille; on s'attendait à vous voir, et votre lettre a redoublé l'impatience avec laquelle on vous désirait. Ce désir, de la part de mes sœurs et de nos demoiselles, est peut-être un peu intéressé; il est question de bals, de goûters à la campagne; on cherche des cavaliers aimables, ils ne sont pas communs ici, et, quoique ce soit peut-être un peu pour moi que ce remue-ménage se prépare, je ne suis pas le moins du monde fait pour y répandre de l'entrain ni de

la gaieté. J'ai vu Casimir Faure dernièrement chez mon père ; il est à la campagne chez le sien, et nous ne sommes séparés que par une distance qu'on franchit en deux heures. Robert est venu avec moi, il est le ménestrel adoré de ces dames. Arrivez au plus tôt, je vous en prie; votre musique vous attend.

Nous lirons *Hamlet* et *Faust* ensemble. Shakspeare et Gœthe! les muets confidents de mes tourments, les explicateurs de ma vie. Venez, oh! venez! personne ici ne comprend cette rage de génie. Le soleil les aveugle. On ne trouve cela que bizarre. J'ai fait avant-hier, en voiture, la ballade du *Roi de Thulé* en style gothique; je vous la donnerai pour la mettre dans votre *Faust*, si vous en avez un. Adieu; le temps et l'espace nous séparent; réunissons-nous avant que la séparation soit plus longue.

Mais laissons cela.

« Horatio, tu es bien l'homme dont la société m'a le plus convenu. » Je souffre beaucoup. Si vous ne veniez pas, ce serait cruel.

Allons! vous viendrez.

Adieu.

Demain je suis à la Côte. Après-demain mercredi, j'aurai à aider ma famille pour la réception de M. de Ranville, procureur général, qui vient

avec mon oncle passer deux jours à la maison. Le 27, je pars; la semaine prochaine, il y a grande réunion chez la cousine d'Hippolyte Rocher, la belle mademoiselle Veyron.

Voyez!

IX.

Paris, 11 novembre 1828.

Mon cher ami,

Je vous remercie de votre obligeance; je suis seulement honteux de ne l'avoir pas fait plus tôt; mais, quand je vous ai adressé les ouvrages que vous me demandiez, j'étais si malade, si incapable, que j'ai préféré attendre quelques jours pour vous écrire.

La Fontaine a bien eu raison de dire : « L'absence est le plus grand des maux. » Elle est partie! elle est à Bordeaux depuis quinze jours; je ne vis plus, ou plutôt je ne vis que trop; mais je souffre l'impossible; j'ai à peine le courage de remplir mes nouvelles fonctions. Vous savez qu'ils m'ont nommé premier commissaire de la Société du Gymnase-Lyrique. C'est moi qui suis chargé du choix et du remplacement des musiciens, de la location des instruments et de la garde des partitions et parties d'orchestre. Je m'occupe dans ce

moment-ci de tout cela. Les souscripteurs commencent à venir; nous avons déjà deux mille deux cents francs en caisse. Les envieux écrivent des lettres anonymes; Chérubini est en méditation pour savoir *s'il nous servira* ou *s'il nous nuira*; tout le monde clabaude à l'Opéra, et nous allons toujours notre train. Je ne fais encore rien copier; j'attends pour cela votre lettre.

Vous me demandez combien couterait la gravure de notre Scène grecque. Il y a bien longtemps que je me suis informé du prix de la lithographie; mais elle coûte en France un tiers de plus que la gravure. Les planches gravées de notre ouvrage reviendraient à sept cent cinquante francs, avec l'impression d'une cinquantaine d'exemplaires.

Je n'ai pas encore revu l'auteur d'*Atala*, il est à la campagne; je lui parlerai de votre Scène aussitôt que je le verrai.

Si vous voyez Auguste, excusez-moi auprès de lui de ce que je ne lui écris pas; dites-lui que je suis étonné de n'avoir pas encore appris son voyage à la Côte; il m'avait bien dit, en partant, qu'il irait voir mon père.

J'ai rencontré avant-hier Flayol au cours d'anglais; il vous dit mille choses.

Adieu, mon cher ami; je vous embrasse.

X

(Fin de 1828)

Mon cher ami,

Je vous réponds sur-le-champ; il s'en faut de beaucoup que je renonce à notre opéra, et, si je ne vous en ai pas parlé, c'est que je ne voulais pas vous en rompre la tête davantage, pensant que vous ne doutiez pas de l'impatience avec laquelle je l'attends; ainsi achevez-le le plus tôt possible.

Je travaille dans ce moment-ci pour les concerts de M. Choron; celui-ci m'a demandé un oratorio pour des voix seules avec accompagnement d'orgue; j'en ai déjà fait la moitié, et je pense qu'il sera exécuté d'ici à un mois et demi; cela me fera un peu connaître dans le faubourg Saint-Germain.

Connaissez-vous assez M. d'Eckstein pour me donner une lettre de recommandation près de lui? J'ai appris qu'il était collaborateur d'un grand journal mensuel [1], à la tête duquel se trouve M. Beuchon, l'un des rédacteurs du *Constitutionnel*; ce journal va paraître dans quelque temps; il est conçu sur un plan très vaste, et les arts y occuperont une place distinguée. Si je

1. *Le Correspondant.*

pouvais inspirer assez de confiance pour cela, je voudrais être chargé de la rédaction des articles de musique; voyez si vous pouvez me servir là dedans. Si M. d'Eckstein me présente, il est présumable qu'on m'acceptera; d'ailleurs, on peut me mettre à l'épreuve.

Souffrez-vous toujours de vos dents? Je vous envoie pour vos étrennes un air sublime de *la Vestale*, que vous ne connaissez pas, parce qu'il a été supprimé depuis plus de dix ans. Vous me paraissez triste, vous avez besoin de pleurer, je vous le donne comme un spécifique. Plus, un autre air de *Fernand Cortez*, que vous ne connaissez pas non plus par la même raison, et qui est peut-être le plus beau de la pièce.

Adieu.

<div style="text-align:right">Votre ami pour la vie.</div>

XI

Paris, 2 février 1829.

J'attendais toujours, mon cher et excellent ami, que ma partition de *Faust* fût entièrement terminée pour vous écrire en vous l'adressant; mais, l'ouvrage ayant pris une dimension plus grande que je ne croyais, la gravure n'est pas encore

finie, et je ne puis me passer plus longtemps de vous écrire.

J'ai, il y a trois jours, été, pendant douze heures, dans le délire de la joie : Ophélie n'est pas si éloignée de moi que je le pensais; il existe quelque raison qu'on ne veut absolument pas me dire avant quelque temps, pour laquelle il lui est impossible dans ce moment de se prononcer ouvertement.

— Mais, a-t-elle dit, *s'il m'aime véritablement*, si son amour n'est pas de la nature de ceux qu'il est de mon devoir de mépriser, ce ne sera pas quelques mois d'attente qui pourront lasser sa constance.

Oh! Dieu! si je l'aime véritablement! Turner sait beaucoup d'autres choses sans doute, mais il s'obstine à me jurer qu'il ne sait rien; je n'aurais pas même su cela, si je n'avais pas arraché une partie de mon secret à sa femme. Je m'apercevais seulement, depuis quelque temps, qu'il me parlait de mes affaires avec plus de confiance et avec un air riant; un jour, il n'a pu s'empêcher de sortir de son flegme britannique en me disant :

— Je réussirai, je vous dis, j'en suis sûr; si je pars avec elle pour la Hollande, je suis sûr de vous écrire dans peu d'excellentes nouvelles.

Eh bien, mon cher ami, il part dans quatre

jours avec elle et sa mère; il est chargé de leur correspondance française et de l'administration de leurs intérêts pécuniaires à Amsterdam.

Et c'est elle, c'est Ophélie qui a arrangé tout cela, qui l'a voulu fortement. Donc, elle veut lui parler beaucoup et souvent de moi; ce qu'elle n'a pas encore pu faire, à cause de la présence continue de sa mère, devant laquelle elle tremble comme un enfant.

Écoutez-moi bien, Ferrand; si jamais je réussis, je sens, à n'en pouvoir douter, que je deviendrais un colosse en musique; j'ai dans la tête depuis longtemps une *symphonie descriptive* de *Faust* qui fermente; quand je lui donnerai la liberté, je veux qu'elle épouvante le monde musical.

L'amour d'Ophélie a centuplé mes moyens. Envoyez-moi *les Francs Juges* au plus tôt; que je profite d'un moment de soleil et de calme pour les faire recevoir; la nuit et la tempête sont trop souvent là pour m'empêcher de marcher; il faut absolument que j'agisse maintenant. Je compte sur votre exactitude, et j'espère que vous m'enverrez votre poème avant dix jours. J'ai reçu, il y a peu de temps, une lettre de ma sœur aînée, en réponse à une immense épître de moi, dans laquelle je m'étais expliqué ouvertement sur mes projets pour le mariage, sans dire, bien entendu,

que je fusse fixé dans mon choix. Nancy m'a répondu que mes parents avaient lu ma lettre (c'était ce que je voulais); et, d'après ce qu'elle me dit, il paraît qu'ils s'attendaient tellement à cela, qu'ils n'en ont pas été surpris; et, lorsque j'en viendrai à leur demander leur consentement, j'espère que la commotion sera très légère. Je vais lui envoyer ma partition à Amsterdam. Je n'ai mis que les initiales de son nom. Comment! je parviendrais à être aimé d'Ophélie, ou du moins mon amour la flatterait, lui plairait?... Mon cœur se gonfle et mon imagination fait des efforts terribles pour comprendre cette immensité de bonheur sans y réussir. Comment! je vivrais donc? j'écrirais donc? j'ouvrirais mes ailes? *O dear friend! o my heart! o life! Love! All! all!*

Ne soyez pas épouvanté de ma joie; elle n'est pas si aveugle que vous pouvez le craindre; le malheur m'a rendu méfiant; je regarde en avant, je n'ai rien d'assuré; je frémis autant de crainte que d'espérance.

Attendons le temps, rien ne l'arrête; ainsi nous pouvons compter sur lui.

Adieu; envoyez-moi *les Francs Juges*, vite, je vous supplie.

Avez-vous lu *les Orientales* de Victor Hugo?

Il y a des milliers de sublimités. J'ai fait sa *Chanson des pirates* avec accompagnement de tempête; si je la mets au net et que j'aie le temps de la recopier, je vous l'enverrai avec *Faust*. C'est de la musique d'écumeur de mer, de forban, de brigand, de flibustier à voix rauque et sauvage; mais je n'ai pas besoin de vous mettre au fait, vous comprenez la musique poétique aussi bien que moi.

XII

18 février 1829.

Mon cher ami,

J'ai écrit à M. Bailly aussitôt après la réception de votre lettre; il ne m'a pas encore répondu. Duboys, qui est ici depuis quelques jours, a vu Carné avant-hier, ils ont parlé du journal ensemble [1]; Carné lui a dit qu'on comptait sur moi.

J'allai voir Carné, il y a à peu près vingt jours; il me promit de m'écrire aussitôt qu'il y aurait quelque chose de décidé; je n'ai point eu de ses nouvelles. Je n'y comprends rien.

Quant à l'affaire du *Stabat*, voici: Marescot vient

1. *Le Correspondant.*

de revenir à Paris, je lui en ai parlé; il a consenti à le graver, pourvu qu'on lui assure la vente de quinze exemplaires au moins. L'ouvrage sera marqué quatre francs cinquante, et les quinze exemplaires seront livrés à deux francs.

D'après ce que vous m'aviez dit du nombre des personnes qui s'intéressent à M. Dupart, je n'ai pas hésité à répondre pour le placement des quinze exemplaires, et Marescot est venu aujourd'hui chercher le manuscrit. Il sera gravé avant la semaine sainte; ainsi on pourra le chanter sur les exemplaires que je vous enverrai.

Du reste, son atmosphère d'espérance ne s'est pas rembrunie, au contraire... *Elle* n'est pas encore partie, elle quittera Paris vraisemblablement vendredi prochain.

Singulière destinée que celle d'un amant dont le vœu le plus ardent est l'éloignement de celle qu'il aime!

Tant qu'elle restera ici, je ne pourrai point obtenir de réponse positive; on m'assure que j'aurai quelques lignes de sa main en réponse à ma lettre, qui lui sera remise à Amsterdam. Oh! Dieu! que va-t-elle me dire?...

Farewell, my dear, farewell, love ever your friend.

XIII

Paris, 9 avril 1829.

— Ah! pauvre cher ami! je ne vous ai pas écrit, parce que j'en étais incapable. Toutes mes espérances étaient d'affreuses illusions. Elle est partie, et, en partant, sans pitié pour mes angoisses dont elle a été témoin deux jours de suite, elle ne m'a laissé que cette réponse que quelqu'un m'a rapportée : « Il n'y a rien de plus impossible. »

N'exigez pas, mon cher ami, que je vous donne le détail de tout ce qui m'est arrivé pendant ces deux fatales semaines; il m'est survenu, avant-hier, un accident qui me met aujourd'hui dans l'impossibilité de parler de cela ; je ne suis pas encore assez remis. Je tâcherai de trouver un moment où j'aurai assez de force pour retourner le fer qui est demeuré dans la plaie.

Je vous envoie *Faust*, dédié à M. de la Rochefoucault; ce n'était pas pour lui !... Si vous pouvez, sans vous gêner, me prêter encore cent francs pour payer l'imprimeur, vous m'obligerez. J'aime mieux vous les devoir qu'à ces gens-là. Si vous ne me l'aviez offert, j'avoue que je n'aurais pu me décider à vous les demander.

Je vous remercie mille fois de votre opéra; Gounet le copie en ce moment-ci; nous allons mettre en jeu tous les ressorts pour le faire recevoir sûrement. Il est superbe; il y a des choses sublimes. Oh! mon cher, que vous êtes poète! Le finale des Bohémiens, au premier acte, est un coup de maître; jamais, je crois, on n'aura présenté de poème d'opéra aussi original et aussi bien écrit; je vous le répète, il est magnifique.

Ne soyez pas fâché si je vous laisse si vite. Je vais à la poste porter la musique, il est déjà deux heures; je suis si souffrant, que je vais me recoucher en rentrant.

Il y a trente-six jours qu'elle est partie, ils ont toujours vingt-quatre heures chacun; et *il n'y a rien de plus impossible*.

Adieu.

J'ai demandé à Schott et à Schlesinger, qui ont de la musique d'église, s'ils avaient ce que vous me demandez; mais ils n'ont rien que de très grand.

J'ai fait un *Salutaris* à trois voix avec accompagnement d'orgue au piano; je l'ai cherché toute la journée pour vous l'envoyer, je n'ai pas pu le retrouver; comme il ne valait pas grand'chose, je l'aurai vraisemblablement brûlé cet hiver.

XIV

Paris, ce 3 juin 1829.

Mon cher ami,

Voilà bientôt trois mois que je n'ai pas reçu de vos nouvelles ; j'ai voulu attendre toujours, pensant que peut-être vous étiez en voyage ; mais il paraît que vous n'avez pas quitté Belley, car ma sœur m'écrit, il y a peu de jours, que vous lui avez envoyé des airs suisses dont elle me charge de vous remercier. Il y a donc nécessairement quelque chose d'extraordinaire.

Je vous ai envoyé *Faust* avec les exemplaires sans titre du *Stabat;* vous ne m'avez pas accusé réception, je n'y conçois absolument rien. Peut-être y a-t-il quelque nouvelle lutte anonyme. Votre père intercepte peut-être notre correspondance. Peut-être ajoutez-vous foi vous-même aux absurdes calomnies qu'on a répandues sur mon compte auprès de votre famille.

Je ne vous ai pas envoyé les titres du *Stabat;* Marescot est reparti pour la province, et je ne sais où le prendre. *Faust* a le plus grand succès parmi les artistes ; Onslow est venu chez moi un matin me déconcerter par les éloges les plus passionnés ; Meyerbeer vient d'écrire de Baden à

Schlesinger pour lui en demander un exemplaire. Urhan, Chélard, beaucoup des artistes les plus marquants de l'Opéra se sont procuré des exemplaires, et, chaque soir, ce sont de nouvelles félicitations. Dans tout cela, rien ne m'a frappé comme l'enthousiasme de M. Onslow. Vous savez que, depuis la mort de Beethoven, il tient le sceptre de la musique instrumentale. Spontini vient de monter à Berlin son opéra du *Colporteur*, qui a obtenu un immense succès; il est extrêmement difficile sur l'originalité, et il m'a assuré qu'il ne connaissait rien de plus original que *Faust*.

— J'aime bien ma musique, ajoutait-il; mais, en conscience, je me crois incapable d'en faire autant.

A tout cela, je ne répondais guère que des bêtises, tellement j'étais troublé de cette visite inattendue.

Le surlendemain, Onslow m'a envoyé un exemplaire de la partition de ses deux grands quintetti.

C'est jusqu'à présent le suffrage qui m'a le plus touché.

J'ai payé ce que je devais à l'imprimeur, une élève m'étant survenue.

Je suis toujours très heureux, ma vie est toujours charmante; point de douleurs, jamais de

désespoir, beaucoup d'illusions; pour achever de m'enchanter, *les Francs Juges* viennent d'être refusés par le jury de l'Opéra. M. Alexandre Duval, qui a lu le poème au comité, m'a dit qu'on l'avait trouvé long et obscur; il n'y a que la scène des Bohémiens qui a plu à tout le monde; du reste, il trouve, lui, que le style est très remarquable et qu'il y a *un avenir poétique là dedans*.

Je vais me le faire traduire en allemand. J'achèverai la musique; j'en ferai un opéra comme le *Freyschütz*, moitié parlé, moitié mélodrame, et le reste musique; j'ajouterai quatre ou cinq morceaux, tels que le finale du premier acte, les quintetti, l'air de Lénor, etc., etc. On m'assure que Spohr n'est point jaloux et cherche, au contraire, à aider les jeunes gens; alors, si j'ai le prix à l'Institut, je partirai dans quelques jours pour Cassel; il y dirige le théâtre, et je pourrai faire entendre là *les Francs Juges*. Quel que soit le résultat final de tout cela, je ne suis pas moins extrêmement sensible aux peines que cet ouvrage vous a coûtées, et je vous en remercie mille fois. Il me plaît, à moi, beaucoup. Je prépare un grand concert pour le commencement de décembre, où je ferai entendre *Faust* avec deux grandes ouvertures et quelques mélodies irlandaises qui ne sont

pas gravées. Je n'en ai encore terminé qu'une ; Gounet me fait beaucoup attendre les autres.

La *Revue musicale* a publié un article fort bon sur *Faust;* je ne l'ai pas fait annoncer encore dans les autres journaux.

Je ne puis pas me livrer à la moindre composition importante ; quand j'ai la force de travailler, je copie des parties pour le concert futur, et je n'ai pas beaucoup de temps à y consacrer ; on me tourmente pour des articles de journaux. Je suis chargé de la correspondance, à peu près gratuite, de la *Gazette musicale de Berlin.* On me traduit en allemand ; le propriétaire est à Paris dans ce moment, et il m'ennuie. Pour *le Correspondant,* un seul article a paru ; comme dans le second, j'attaquais l'école italienne. M. de Carné m'a écrit avant-hier pour me prier d'en faire un autre sur un sujet différent. On a trouvé que j'étais un *peu dur* pour l'école italienne. La *Prostituée* trouve donc des amants même parmi les gens religieux.

Je prépare une notice bibliographique sur Beethoven.

J'ai mes entrées au théâtre allemand ; le *Freyschütz* et *Fidelio* m'ont donné des sensations nouvelles, malgré le détestable orchestre des Italiens, dont la voix publique fait enfin justice ; les journaux d'aujourd'hui surtout le tuent.

On m'a offert de me présenter à Rossini; je n'ai pas voulu, comme vous pensez bien; je n'aime pas ce Figaro, ou plutôt je le hais tous les jours davantage; ses plaisanteries absurdes sur Weber, au foyer du théâtre allemand, m'ont exaspéré; je regrettais bien de ne pas être de la conversation pour lui lâcher ma bordée.

Mon pauvre Ferrand, je vous écris de bien longues digressions qui ne vous intéressent guère; je suis porté à craindre que mes lettres n'aient plus pour vous l'intérêt d'autrefois. S'il ne s'était pas fait en vous quelque étrange changement, seriez-vous resté depuis si longtemps sans répondre à ma lettre qui accompagnait le paquet de musique? C'est pendant la semaine sainte que vous avez dû la recevoir. Vous ne m'avez même pas écrit un mot d'amitié après que je vous ai annoncé que je perdais toutes les espérances dont j'avais été bercé. Je ne suis pas plus avancé que le premier jour; cette passion me tuera; on a répété si souvent que l'espérance seule pouvait entretenir l'amour! Je suis bien la preuve du contraire. Le feu ordinaire a besoin d'air, mais le feu électrique brûle dans le vide. Tous les journaux anglais retentissent de cris d'admiration pour son génie. Je reste obscur. Quand j'aurai écrit une composition instrumentale, immense, que je médite, je veux

pourtant aller à Londres la faire exécuter; que j'obtienne sous ses yeux un brillant succès!

O mon cher ami, je ne puis plus écrire : la faiblesse m'ôte la plume des doigts.

Adieu.

XV

15 juin 1829.

Oui, mon cher ami, il est entièrement vrai que je n'ai pas reçu de vos nouvelles jusqu'à ce 11 juin; et il m'est impossible de concevoir ce que sont devenues vos lettres; peut-être le découvrirez-vous; j'en doute.

Je serais enchanté d'être annoncé dans le *Journal de Genève*, si vous pouvez l'obtenir. Je vous prie de ne pas vous laisser entraîner par votre amitié en parlant de mon ouvrage (*Faust*) : rien ne paraît plus étrange aux lecteurs froids que cet enthousiasme qu'ils ne conçoivent pas. Je ne sais que vous dire pour le sommaire d'articles que vous me demandez; voyez celui de la *Revue musicale*, et parlez de chaque morceau en particulier; ou, si cela ne convient pas au cadre du journal, appuyez davantage sur le *Premier chœur*, le *Concert des Sylphes*, le *Roi de Thulé*

et la *Sérénade*, et surtout sur le double orchestre du *concert*, dont la *Revue* n'a pas fait mention, puis quelques considérations sur le style mélodique et les innovations que vous aurez le mieux senties.

Je ne fais rien annoncer dans les autres journaux, parce que j'attends tous les jours la réponse de Gœthe, qui m'a fait prévenir qu'il allait m'écrire et qui ne m'écrit pas. Dieu! quelle impatience j'éprouve de recevoir cette lettre. Je suis un peu mieux depuis deux jours. La semaine dernière, j'ai été pris d'un affaissement nerveux tel, que je ne pouvais presque plus marcher ni m'habiller le matin; on m'a conseillé des bains qui n'ont rien fait; je suis resté tranquille, et la jeunesse a repris le dessus. Je ne puis me faire à l'impossible. C'est précisément parce que c'est impossible que je suis si peu vivant.

Cependant il faut sans cesse m'occuper : j'écris une vie de Beethoven pour *le Correspondant*. Je ne puis trouver un instant pour composer; le reste du temps, il faut que je copie des parties.

Quelle vie!

Adieu.

XVI
15 juillet 1829.

Mon cher ami,

Je vous réponds courrier par courrier, comme vous me le demandez. J'ai reçu vos deux actes sans encombre. Je trouve le dernier magnifique; l'interrogatoire surtout est de la plus grande beauté; le dénouement vaut mille fois mieux que celui dont nous étions convenus. Les observations que j'ai à vous faire portent uniquement sur la coupe des morceaux de musique et le rapprochement trop fréquent de sensations semblables, qui amèneraient une monotonie désagréable au premier acte; mais nous reparlerons de cela.

Vous auriez déjà reçu depuis longtemps la musique que je dois vous envoyer; mais il faut bien finir par vous avouer le motif de ce retard. Depuis mon concert, mon père a pris une nouvelle boutade et ne veut plus m'envoyer ma pension, de sorte que je me trouve tellement à court d'argent, que les trente ou quarante francs que coûterait la copie de mes deux morceaux m'ont arrêté jusqu'à présent; je n'ai pas voulu demander à Auguste de me les prêter, parce que je lui dois déjà cinquante francs. Je ne puis pas copier moi-même, puisque, depuis quinze jours,

je suis enfermé à l'Institut; cet abominable concours est pour moi de la dernière nécessité, puisqu'il donne de l'argent et qu'on ne peut rien faire sans ce vil métal.

Auri sacra fames quid non mortalia pectora cogis!

Mon père n'a pas même voulu fournir à la dépense de mon séjour à l'Institut; c'est M. Lesueur qui y a pourvu. Je vous écrirai dès que j'aurai des nouvelles à vous apprendre. Le jeune Daudert, qui part le 12 du mois d'août, se chargera de vous porter la musique, si je puis l'avoir à cette époque. Je suis trop abattu pour vous écrire plus longuement. J'oubliais de vous dire que Gounet a fini son deuxième acte.

Adieu. Je suis bien aise que vous ayez fait la connaissance de Casimir Faure.

On donne *la Vestale* ce soir pour la première fois depuis sept mois, et je ne puis y aller; j'aurais eu des billets de madame Dabadie. C'est elle qui me chantera ma scène, elle me l'a promis.

XVII

21 août 1829.

Mon cher ami,

Je vous envoie enfin la musique que vous attendez depuis si longtemps; il y a de ma faute et de

celle de mon imprimeur. Pour moi, le concours de l'Institut m'excuse un peu, et toutes les nouvelles agitations, *the new pangs of my despised love,* me justifient malheureusement trop de ne penser à rien. Oui, mon pauvre et cher ami, mon cœur est le foyer d'un horrible incendie ; c'est une forêt vierge que la foudre a embrasée ; de temps en temps, le feu semble assoupi, puis un coup de vent... un éclat nouveau... le cri des arbres s'abîmant dans la flamme, révèlent l'épouvantable puissance du fléau dévastateur.

Il est inutile d'entrer dans les détails des nouvelles secousses que j'ai reçues dernièrement ; mais tout se réunit. Cet absurde et honteux concours de l'Institut vient de me faire le plus grand tort à cause de mes parents. Ces messieurs les juges, qui ne sont pas *les Francs Juges,* ne veulent pas, disent-ils, m'encourager dans une fausse route. Boïeldieu m'a dit :

— Mon cher ami, vous aviez le prix dans la main, vous l'avez jeté à terre. J'étais venu avec la ferme conviction que vous l'auriez ; mais quand j'ai entendu votre ouvrage !... Comment voulez-vous que je donne un prix à une chose dont *je n'ai pas d'idée.* Je *ne comprends pas* la moitié de Beethoven, et vous voulez aller plus loin que Beethoven ! Comment voulez-vous que je com-

prenne ? Vous vous jouez des difficultés de l'harmonie en prodiguant les modulations ; et moi qui *n'ai pas fait d'études harmoniques*, qui *n'ai aucune expérience de cette partie de l'art !* C'est peut-être ma faute ! je n'aime que la musique qui me berce.

— Mais, monsieur, si vous voulez que j'écrive de la musique douce, il ne faut pas nous donner un sujet comme Cléopâtre : une reine désespérée qui se fait mordre par un aspic et meurt dans les convulsions !

— Oh ! mon ami, on peut toujours mettre de la grâce dans tout ; mais je suis bien loin de dire que votre ouvrage soit mauvais ; je dis seulement que je ne le comprends pas encore, il faudrait que je l'entendisse plusieurs fois avec l'orchestre.

— M'y suis-je refusé ?

— D'ailleurs, en voyant toutes ces formes bizarres, cette haine pour tout ce qui est connu, je ne pouvais m'empêcher de dire à mes collègues de l'Institut qu'un jeune homme qui a de pareilles idées, et qui écrit ainsi, doit *nous mépriser du fond de son cœur*. Vous êtes un être volcanisé, mon cher ami, et il ne faut pas écrire pour soi ; toutes les organisations ne sont pas de cette trempe. Mais venez chez moi, faites-

moi ce plaisir, nous causerons, *je veux vous étudier.*

D'un autre côté, Auber me prend à part à l'Opéra, et, après m'avoir dit à peu près la même chose, sinon qu'il fallait faire ces cantates *comme on fait une symphonie*, sans égard pour l'expression des paroles; il a ajouté :

— Vous fuyez les lieux communs; mais vous n'avez pas à redouter de faire jamais de platitudes; ainsi le meilleur conseil que je puisse vous donner, c'est de chercher à écrire platement, et, quand vous aurez fait quelque chose qui vous paraîtra horriblement plat, *ce sera justement ce qu'il faut.* Et songez bien que, si vous faisiez de la musique comme vous la concevez, le public ne vous comprendrait pas et les marchands de musique ne vous achèteraient pas.

Mais, encore une fois, quand j'écrirai pour les boulangers et les couturières, je n'irai pas choisir pour texte les passions de la reine d'Égypte et ses méditations sur la mort. O mon cher Ferrand, je voudrais pouvoir vous faire entendre la scène où Cléopâtre réfléchit *sur l'accueil que feront à son ombre celles des Pharaons ensevelis dans les pyramides.* C'est terrible, affreux ! c'est la scène où Juliette médite sur son ensevelissement dans les caveaux des Capulets, environnée vivante des

ossements de ses aïeux, du cadavre de Tybalt; cet effroi qui va en augmentant!... ces réflexions qui se terminent par des cris d'épouvante accompagnés par un orchestre de basses pinçant ce rythme :

Au milieu de tout cela, mon père se lasse de me faire une pension dont je ne puis me passer; je vais retourner à la Côte, où je prévois bien de nouvelles tracasseries, et pourtant je ne vis que pour la musique, elle seule me soutient sur cet abîme de maux de toute espèce. N'importe, il faut que j'y aille, et *il faut* que vous veniez me voir; songez donc que nous nous voyons si rarement, que ma vie est si fragile, et que nous sommes si près ! Je vous écrirai aussitôt après mon arrivée.

Guillaume Tell ?... Je crois que tous les journalistes sont décidément devenus fous ; c'est un ouvrage qui a quelques beaux morceaux, qui n'est pas absurdement écrit, où il n'y a pas de *crescendo* et un peu moins de grosse caisse, voilà tout. Du reste, point de véritable sentiment, toujours de l'art, de l'habitude, du savoir-faire, du maniement du public. Ça ne finit pas ; tout le monde bâille, l'administration donne force billets. Adolphe Nourrit, dans le jeune Melchtal, est sublime ; mademoiselle Taglioni n'est pas une danseuse, c'est un esprit de l'air, c'est Ariel en personne, une fille des cieux. Et on ose porter cela plus haut que Spontini ! J'en parlais avant-hier avec M. de Jouy, à l'orchestre. On donnait *Fernand Cortez*, et, quoique l'auteur du poème de *Guillaume Tell*, il ne parlait de Spontini que comme nous, avec adoration. Il (Spontini) revient incessamment à Paris ; il s'est brouillé avec le roi de Prusse, son ambition l'a perdu. Il vient de donner un opéra allemand qui est tombé à plat ; les succès de Rossini le font devenir fou : cela se conçoit ; mais il devrait se mettre au-dessus des engouements du public. L'auteur de *la Vestale* et de *Cortez* écrire pour le public !... Des gens qui applaudissent *le Siège de Corinthe*, venir me dire *qu'ils aiment Spontini*, et celui-ci rechercher de

pareils suffrages !... Il est très malheureux; le non-succès de son dernier ouvrage le tue.

Je fais des mélodies irlandaises de Moore, que Gounet me traduit; j'en ai fait une, il y a quelques jours, dont je suis ravi. Ces jours-ci, on va présenter un opéra pour moi à Feydeau, j'en suis fort content; puisse-t-il être reçu !

Vous me promettez toujours quelque chose et vous ne faites rien; cependant nous touchons à une révolution théâtrale qui nous serait favorable, songez-y ! La Porte-Saint-Martin est ruinée, les Nouveautés de même; et les directeurs de ces deux théâtres tendent les bras à la musique; il est vraisemblable que le ministère va donner l'autorisation d'un théâtre d'opéra nouveau; je vous le dis parce que je le sais.

Adieu.

XVIII

3 octobre 1829.

Mon cher Ferrand,

Je vous écris deux mots à la hâte. Les hostilités ont recommencé. Je donne un concert le 1er novembre prochain, jour de la Toussaint.

J'ai déjà obtenu la salle des Menus-Plaisirs;

Chérubini, au lieu de me contrarier cette fois-ci, est indisposé. Je donnerai *deux grandes ouvertures : le Concert des Sylphes, le Grand Air de Conrad* (auquel j'ai ajouté un récitatif obligé et dont j'ai retouché l'instrumentation).

C'est madame J. Dabadie qui m'a promis hier de me le chanter.

Hiller me joue un concerto de piano de Beethoven, qui n'a jamais été exécuté à Paris; sublime! immense!

Mademoiselle Heinefetter, dont les journaux ont dû vous apprendre le succès au théâtre Italien, me chantera la scène du *Freyschütz* en allemand; du moins, elle ne demande pas mieux; il ne manque plus que l'autorisation de M. Laurent, le directeur.

Habeneck conduit mon orchestre, lequel, vous pouvez le croire, sera fulminant.

Sera-t-il dit que vous ne m'entendrez jamais ? Venez donc à Paris, ne fût-ce que pour huit jours.

Je n'ai pas pu aller à la Côte. J'ai tant à courir, à copier, que je vous quitte déjà; mais écrivez-moi le plus tôt possible, je vous en prie. Apprenez-moi surtout que vous trouverez quelque prétexte auprès de votre père pour venir passer la Toussaint ici.

Adieu.

Meyerbeer vient d'arriver de Vienne; le lendemain de son retour, il m'a fait complimenter par Schlesinger, sur *Faust*.

Un journal musical m'a fait un article de trois colonnes. Si je puis m'en procurer encore un exemplaire, je vous l'enverrai.

Farewell, we may meet again, I trust, come, come then; t'is not so long.

XIX

Vendredi soir, 30 octobre 1829.

Ferrand, Ferrand, ô mon ami ! où êtes-vous ? Nous avons fait la première répétition ce matin. Quarante-deux violons, total cent dix musiciens ! Je vous écris chez le restaurateur Lemardelay en attendant mon dessert. Rien, je vous jure, rien n'est si terriblement affreux que mon ouverture des *Francs Juges*. O Ferrand, mon cher ami, vous me comprendriez ; où êtes-vous ? C'est un hymne au désespoir, mais le désespoir le plus désespérant qu'on puisse imaginer, horrible et tendre. Habeneck, qui conduit mon immense orchestre, en est tout effrayé. Ils n'ont jamais rien vu de si difficile; mais aussi il paraît qu'ils trouvent que ce n'est pas mal, car ils

me sont tombés dessus après la fin de l'ouverture, non seulement avec des applaudissements forcenés, mais avec des cris presque aussi effrayants que ceux de mon orchestre. O Ferrand, Ferrand, pourquoi n'êtes-vous pas ici?

Je vais à l'Opéra tout à l'heure chercher l'harmonica; on m'en a apporté un ce matin qui est trop bas, et nous n'avons pu nous en servir. Le sextuor de *Faust* va à ravir, mes sylphes sont enchantés. L'ouverture de *Waverley* ne va pas encore bien; demain, nous la répéterons encore, et définitivement elle ira. Et le *Jugement dernier*, comme vous le connaissez, plus un récitatif accompagné par quatre paires de timbales en harmonie. O Ferrand! Ferrand! cent vingt lieues!

...Hier, j'étais malade à ne pouvoir marcher; aujourd'hui, le feu de l'enfer qui a dicté *les Francs Juges* m'a rendu une force incroyable; il faut que je coure encore ce soir tout Paris. Le concerto de Beethoven est une conception prodigieuse, étonnante, sublime! Je ne sais comment exprimer mon admiration.

Oh! les sylphes!...

Je me suis fait un solo de grosse caisse pianissimo dans *les Francs Juges*.

Intonuere cavæ gemitumque dedere cavernæ.

Enfin, c'est affreux! tout ce que mon cœur

peut contenir de rage et de tendresse est dans cette ouverture.

O Ferrand !

XX

Paris, 6 novembre 1829.

Mon cher Ferrand,

J'aurais dû plus tôt vous rendre compte de mon concert; d'après ma dernière lettre, vous êtes sans doute bouillant d'impatience d'avoir des détails. Mais d'abord êtes-vous bien rétabli ? Votre maladie a-t-elle tout à fait disparu ? Gounet a reçu une lettre d'Auguste, qui lui apprenait le mauvais état de votre santé, et ce que vous m'en avez dit vous-même me fait craindre qu'elle ne soit pas encore très bonne.

Quoi qu'il en soit, puisque vous vous intéressez si vivement à ce qui me touche et que votre amitié vous fait prendre tant de part à toutes mes agitations, je vous dirai que j'ai obtenu un succès immense; l'ouverture des *Francs Juges* surtout a bouleversé la salle; elle a obtenu quatre salves d'applaudissements. Mademoiselle Marinoni venait d'entrer en scène pour chanter une pasquinade italienne ; profitant de ce moment de

calme, j'ai voulu me glisser entre les pupitres pour prendre une liasse de musique sur une banquette; le public m'a aperçu; alors les cris, les bravos ont recommencé, les artistes s'y sont mis, la grêle d'archets est tombée sur les violons, les basses, les pupitres; j'ai failli me trouver mal. Et des embrassades à n'en plus finir; mais vous n'étiez pas là!... En sortant, après que la foule a été écoulée, les artistes m'ont attendu dans la cour du Conservatoire, et, dès que j'ai paru, les applaudissements en plein air ont recommencé. Le soir, à l'Opéra, même effet; c'était une fermentation à l'orchestre, au foyer. O mon ami, que n'êtes-vous ici! Depuis dimanche, je suis d'une tristesse mortelle; cette foudroyante émotion m'a abîmé; j'ai sans cesse les yeux pleins de larmes, je voudrais mourir.

Quant à la recette, elle a totalement couvert les frais, et même j'y gagne cent cinquante francs. Je vais en donner les deux tiers à Gounet, qui a eu la bonté de me prêter de l'argent et qui en est, je crois, plus pressé que vous. Aussitôt que que j'aurai pu réaliser une somme un peu présentable, je m'empresserai de vous la faire parvenir; car je suis tourmenté de vous devoir si longtemps.

Il n'y a encore que *le Figaro* et les *Débats* qui

aient parlé de mon concert. Castil-Blaze n'entre dans aucun détail; ces animaux ne savent parler que quand il n'y a rien à dire; je vous enverrai tous les journaux littéraires qui auront fait mention de moi.

Adieu; rétablissez-vous vite et écrivez-moi.

<div style="text-align:right">Votre ami.</div>

XXI

<div style="text-align:right">Paris, 4 décembre 1829.</div>

Mon cher Ferrand,

Je ne reçois point de réponse à deux lettres que je vous ai adressées et à l'envoi des journaux relatifs à mon concert. Vous êtes malade; c'est sûr; n'auriez-vous point de moyens de me faire donner de vos nouvelles et de me tirer de l'inquiétude mortelle où je suis depuis si longtemps?...

Une lettre d'Auguste à Gounet ne disait rien de bon sur votre santé.

Je vous en prie, écrivez-moi seulement un mot ou faites-moi écrire.

Je vous enverrai dans peu quelques nouvelles compositions que je viens de faire graver.

Adieu. J'attends.

XXII

Paris, 27 décembre 1829.

Mon cher Ferrand,

D'abord les affaires sérieuses.

J'ai vu M. Rocher le soir même du jour où j'ai reçu votre lettre. Il m'a répondu, au sujet de Germain, qu'une seule place de juge auditeur était vacante à Lyon et qu'elle venait d'être donnée. Ainsi il n'y a pas d'espoir.

Puis les félicitations.

Je vous complimente mille fois, à mon tour, sur le beau succès que vous venez d'obtenir. Je ne suis pas en peine sur l'impression que vous avez dû produire, animé comme vous l'étiez par l'indignation et l'intérêt que vous inspire votre client. — Encore! Embrassez bien pour moi cet excellentissime Auguste; je suis heureux pour lui de cette bonne chance. Gounet lui adresse beaucoup de félicitations là-dessus. Dites-lui que si je ne lui ai pas écrit, c'est que... c'est que... je suis un paresseux qui pense cependant toujours à lui avec la plus vive affection.

Ensuite les reproches.

Vous n'êtes pas pardonnable de m'avoir laissé aussi longtemps dans l'inquiétude. Je vous ai

écrit trois fois, et vous me répondez un mois et demi après la troisième lettre. Je vous croyais toujours malade. Je pensais que, peut-être, on avait intercepté nos lettres. Je vous ai envoyé les journaux; ils se sont perdus. Si vous y tenez beaucoup, je vous adresserai les exemplaires que j'ai, à condition que vous me les renverrez après les avoir lus. Je puis en avoir besoin.

Puis les promesses.

Vous recevrez, d'ici à une vingtaine de jours, notre collection de *Mélodies irlandaises*, avec le ballet des *Ombres*, que Dubois m'a prié de faire et qui est déjà gravé. J'ai essayé une musique pour un des couplets de votre satanique chanson. Elle est passable pour cette strophe; mais elle ne peut aller avec les autres. C'est horriblement difficile à faire. Vous êtes trop poète pour le musicien. Je ne sais si je réussirai. Dans tous les cas, votre morceau est admirable de vérité horrible, d'expressions hardies et de nouveauté.

Ensuite les aveux.

Je m'ennuie, je m'ennuie!... Toujours la même chose!...

Mais je m'ennuie à présent avec une rapidité étonnante, je consomme plus d'ennuis en une heure qu'autrefois en un jour. Je bois le temps comme les canards mâchent l'eau pour y trouver

à vivre, et, comme eux, je n'y trouve que quelques insectes malotrus. Que faire? que faire?

Adieu; au moins, répondez-moi toutes les deux lettres.

<p style="text-align:center">Votre ami.</p>

XXIII

<p style="text-align:center">Paris, 2 janvier 1830.</p>

Mon cher ami,

Je vous ai écrit il y a huit jours; votre lettre que je reçois à l'instant ne fait pas mention de la mienne; il est possible que les mauvais chemins, en retardant le courrier, aient fait croiser notre correspondance. Dieu veuille qu'elle ne soit pas encore perdue!

Non, je n'ai jamais eu de nouvelle des trente-cinq francs que vous m'avez expédiés de Lyon. Je vous l'avais fait savoir dans l'une des trois lettres que je vous ai adressées depuis mon concert; comme vous ne m'en avez manifesté ni inquiétude ni étonnement dans votre tardive réponse, je pense que la lettre où je vous en parlais ne vous est pas non plus parvenue. J'aurais depuis longtemps remis à Marescot les trente-cinq francs que M. Dupart lui doit; mais

le fait est que, depuis que je me suis mis à faire graver ma musique, je n'ai jamais eu la moindre avance disponible. Quand ensuite vous m'écrivites, il y a un mois et demi, que vous m'aviez adressé de Lyon un mandat de trente-cinq francs, je vous écrivis que je ne l'avais pas reçu, et j'attendais pour savoir ce qu'il était devenu. Jamais je ne fus plus surpris qu'en voyant le silence que vous gardiez à cet égard dans votre avant-dernière lettre.

Ainsi donc, vous m'avez envoyé une fois le manuscrit des *Francs Juges*............ PERDU !

Une autre fois, un mandat de trente-cinq francs............................... PERDU !

Je vous ai envoyé un paquet de journaux affranchis par moi et mis à la poste par moi.

PERDUS !

Vous m'écrivîtes de ne pas vous répondre quatre jours avant votre dernier voyage à Paris ; si vous ne me l'aviez pas dit, je n'en saurais rien.

PERDUE !

Je vous avais écrit cette fameuse lettre dont le sort nous a si fort inquiété............ PERDUE !

Je vous écrit trois fois depuis mon concert et vous ai appris dans la seconde lettre, je crois, que je n'avais pas reçu l'argent de Marescot; ce n'est qu'aujourd'hui que vous me dites que vous

le savez ; encore n'est-ce pas moi qui vous en informe ; donc, cette lettre a encore été

PERDUE !

Mon cher ami, il y a quelque chose d'extraordinaire dans tout cela qu'il faut absolument éclaircir.

Marescot est parti ces jours-ci pour la province ; je le rencontrai chez mon imprimeur dernièrement, et il m'apprit qu'il allait écrire à M. Dupart pour son argent. Dans le cas même où il serait ici, je serais absolument incapable de le lui donner ; car je suis dans ce moment avec ma pension payée et vingt francs. Je dois recevoir deux cents francs de Troupenas dans quelques jours, pour les corrections de *Guillaume Tell* que je fais pour lui. Je suis toujours ainsi, mille fois plus gueux qu'un peintre ; je n'ai en tout que deux élèves qui me rapportent quarante-quatre francs par mois. Mon père m'envoie de l'argent de temps en temps ; puis, quand j'ai pris mes mesures pour être un peu à l'aise, viennent ses commissions, qu'il faut presque toujours payer, qui dérangent toute mon économie. Je vous dois, je dois encore plus de cent francs à Gounet ; cette gêne perpétuelle, ces idées de dettes, quoiqu'elles soient contractées envers des amis éprouvés, me tourmentent continuellement. D'un autre côté, votre

père couve toujours l'absurde idée que je suis un joueur, moi qui n'ai jamais touché une carte ni mis le pied dans une maison de jeu. Cette pensée qu'aux yeux de vos parents notre liaison n'est pas des plus avantageuses pour vous me met hors de moi.

Ne m'envoyez pas votre *Dernière Nuit de Faust*. Si je l'avais entre les mains, je ne pourrais résister; cependant mon plan de travail est tracé pour longtemps. J'ai à faire une immense composition instrumentale pour mon concert de l'année prochaine, auquel il faudra bien que vous assistiez. Si je réussis dans votre chanson de *Brigands* que je trouve sublime, vous ne l'attendrez pas longtemps. On grave nos mélodies; dès qu'elles paraîtront, nous vous les expédierons : ce qui ne veut pas dire que vous les recevrez. Plusieurs vous plairont, je l'espère. Nous les faisons graver à nos frais, Gounet et moi, et nous comptons y gagner au bout de quelque temps. Avez-vous les *Contes fantastiques* d'Hoffman? C'est fort curieux!

Quand vous verrons-nous ici? Écrivez-moi donc plus souvent, je vous en prie en grâce.

Adieu ; je vous embrasse.

XXIV

Paris, 6 février 1830.

Mon cher ami,

Votre lettre et les trente-cinq francs qu'elle contenait me sont parvenus cette fois. Marescot n'est pas à Paris; dès qu'il sera revenu, je les lui remettrai. Je frémis en songeant à ce que vous devez souffrir de vos dents; si cela peut vous consoler, je vous dirai que je suis à peu près dans le même cas; toutes mes dents se carient peu à peu, et, le mois dernier, je souffrais comme un damné! J'ai essayé de plusieurs eaux spiritueuses; le *paraguay-roux*, dont j'avais beaucoup entendu parler, a calmé en deux jours une douleur terrible, causée par une dent creuse; je remplissais le creux avec du coton imbibé, et je me gargarisais la bouche avec de l'eau dans laquelle j'avais versé quelques gouttes du spécifique; essayez-en, ne négligez rien; mais j'ai un autre mal dont rien, à ce qu'il paraît, ne pourra me guérir, qu'un spécifique contre la vie.

Après quelque temps d'un calme troublé violemment par la composition de l'*Élégie en prose* qui termine mes Mélodies, je viens d'être replongé dans toutes les angoisses d'une intermi-

nable et inextinguible passion, sans motif, sans sujet. Elle est toujours à Londres, et cependant je crois la sentir autour de moi ; tous mes souvenirs se réveillent et se réunissent pour me déchirer ; j'écoute mon cœur battre, et ses pulsations m'ébranlent comme les coups de piston d'une machine à vapeur. Chaque muscle de mon corps frémit de douleur... Inutile !... Affreux !...

Oh ! malheureuse ! si elle pouvait un instant concevoir toute la poésie, tout l'infini d'un pareil amour, elle volerait dans mes bras, dût-elle mourir de mon embrassement.

J'étais sur le point de commencer ma grande symphonie (*Épisode de la vie d'un artiste*), où le développement de mon infernale passion doit être peint ; je l'ai toute dans la tête, mais je ne puis rien écrire... Attendons.

Vous recevrez, en même temps que ma lettre, deux exemplaires de mes chères Mélodies ; un artiste du Théâtre-Italien de Londres vient d'en emporter pour Moore, qu'il connaît et à qui nous les avons dédiées. Adolphe Nourrit vient de les adopter pour les chanter aux soirées où il va habituellement.

Il s'agit maintenant de les faire annoncer ; mais je n'ai plus d'activité...

Mon cher ami, écrivez-moi souvent et longue-

ment, je vous en supplie ; je suis séparé de vous ; que vos pensées me parviennent du moins. Il m'est insupportable de ne pas vous voir ; faut-il qu'à travers les nuages chargés de foudre qui grondent sur ma tête un seul rayon de l'astre paisible ne puisse venir me consoler !...

Adieu donc ; j'attends une lettre de vous dans neuf jours, si votre état maladif vous permet d'écrire.

<div style="text-align:center">Votre fidèle ami.</div>

XXV

<div style="text-align:center">Paris, 16 avril 1830.</div>

Mon cher ami,

J'ai demeuré bien longtemps sans vous écrire, mais j'ai aussi vainement attendu la lettre que vous deviez m'adresser par Auguste à son passage à Paris ; depuis ma dernière, j'ai essuyé de terribles rafales, mon vaisseau a craqué horriblement, mais s'est enfin relevé ; il vogue à présent passablement. D'affreuses vérités, découvertes à n'en pouvoir douter, m'ont mis en train de guérison ; et je crois qu'elle sera aussi complète que ma nature tenace peut le comporter. Je viens de sanctionner ma résolution par un ouvrage qui

me satisfait complètement et dont voici le sujet, qui sera exposé dans un programme et distribué dans la salle le jour du concert.

Épisode de la vie d'un artiste (grande symphonie fantastique en cinq parties).

PREMIER MORCEAU : double, composé d'un court adagio, suivi immédiatement d'un allégro développé (vague des passions ; rêveries sans but ; passion délirante avec tous ses accès de tendresse, jalousie, fureur, craintes, etc., etc.).

DEUXIÈME MORCEAU : *Scène aux champs* (adagio, pensées d'amour et espérance troublées par de noirs pressentiments).

TROISIÈME MORCEAU : *Un bal* (musique brillante et entraînante).

QUATRIÈME MORCEAU : *Marche au supplice* (musique farouche, pompeuse).

CINQUIÈME MORCEAU : *Songe d'une nuit du sabbat.*

A présent, mon ami, voici comment j'ai tissé mon roman, ou plutôt mon histoire, dont il ne vous est pas difficile de reconnaître le héros.

Je suppose qu'un artiste doué d'une imagination vive, se trouvant dans cet état de l'âme que Chateaubriand a si admirablement peint dans *René*, voit pour la première fois une femme qui

réalise l'idéal de beauté et de charmes que son cœur appelle depuis longtemps, et en devient éperdument épris. Par une singulière bizarrerie, l'image de celle qu'il aime ne se présente jamais à son esprit que accompagnée d'une pensée musicale dans laquelle il trouve un caractère de grâce et de noblesse semblable à celui qu'il prête à l'objet aimé. Cette double idée fixe le poursuit sans cesse : telle est la raison de l'apparition constante, dans tous les morceaux de la symphonie, de la mélodie principale du premier allégro (n° 1).

Après mille agitations, il conçoit quelques espérances ; il se croit aimé. Se trouvant un jour à la campagne, il entend au loin deux pâtres qui dialoguent un ranz de vaches ; ce duo pastoral le plonge dans une rêverie délicieuse (n° 2). La mélodie reparaît un instant au travers des motifs de l'adagio.

Il assiste à un bal, le tumulte de la fête ne peut le distraire ; son idée fixe vient encore le troubler, et la mélodie chérie fait battre son cœur pendant une valse brillante (n° 3).

Dans un accès de désespoir, il s'empoisonne avec de l'opium ; mais, au lieu de le tuer, le narcotique lui donne une horrible vision, pendant laquelle il croit avoir tué celle qu'il aime, être

condamné à mort et assister à sa propre exécution. Marche au supplice ; cortège immense de bourreaux, de soldats, de peuple. A la fin, la *mélodie* reparaît encore, comme une dernière pensée d'amour, interrompue par le coup fatal (n° 4).

Il se voit ensuite environné d'une foule dégoûtante de sorciers, de diables, réunis pour fêter la nuit du sabbat. Ils appellent au loin. Enfin arrive la *mélodie*, qui n'a encore paru que gracieuse, mais qui alors est devenue un air de guinguette trivial, ignoble ; c'est l'objet aimé qui vient au sabbat, pour assister au convoi funèbre de sa victime. Elle n'est plus qu'une courtisane digne de figurer dans une telle orgie. Alors commence la cérémonie. Les cloches sonnent, tout l'élément infernal se prosterne, un chœur chante la prose des morts, le plain-chant (*Dies iræ*), deux autres chœurs le répètent en le parodiant d'une manière burlesque ; puis enfin la ronde du sabbat tourbillonne, et, dans son plus violent éclat, elle se mêle avec le *Dies iræ*, et la vision finit (n° 5).

Voilà, mon cher, le plan exécuté de cette immense symphonie. Je viens d'en écrire la dernière note. Si je puis être prêt le jour de la Pentecôte, 30 mai, je donnerai un concert aux Nouveautés, avec un orchestre de deux cent vingt musiciens. J'ai peur de ne pouvoir pas avoir la

copie des parties. A présent, je suis un stupide ; l'effroyable effort de pensée qui a produit mon ouvrage a fatigué mon imagination, et je voudrais pouvoir dormir et me reposer continuellement. Mais, si le cerveau sommeille, le cœur veille, et je sens bien vivement que vous me manquez. O mon ami, ne vous reverrai-je donc pas?

XXVI

Paris, 13 mai 1830.

Mon cher ami,

Vous avez dû recevoir par votre cousin Eugène Daudert une lettre de moi, à peu près le même jour que je reçus la vôtre. Je ne laisse pas partir Auguste sans le charger d'une autre. Il me dit qu'il vous verra peu après son arrivée. Votre lettre m'a excessivement touché ; cette sollicitude inquiète pour le danger que vous supposiez que je courais à l'égard d'Henriette Smithson, vos effusions de cœur, vos conseils !... Oh ! mon cher Humbert, il est si rare de trouver un homme complet, qui ait une âme, un cœur et une imagination, si rare pour des caractères ardents et impatients comme les nôtres de se rencontrer, de s'assortir, que je ne sais comment vous exprimer mes idées sur le bonheur que j'ai de vous connaître.

Je pense que vous aurez été satisfait du plan de ma *Symphonie fantastique,* que je vous ai envoyé dans ma lettre. La vengeance n'est pas trop forte. D'ailleurs, ce n'est pas dans cet esprit que j'ai écrit le *Songe d'une nuit de sabbat.* Je ne veux pas me venger. Je la plains et la méprise. C'est une femme ordinaire, douée d'un génie instinctif pour exprimer les déchirements de l'âme humaine qu'elle n'a jamais ressentis, et incapable de concevoir un sentiment immense et noble comme celui dont je l'honorais.

Je termine aujourd'hui mes derniers arrangements avec les directeurs des Nouveautés pour mon concert du 30 de ce mois. Ce sont de fort honnêtes gens et très accommodants ; nous commençons à répéter la *Symphonie gigantesque* dans trois jours ; toutes les parties sont copiées avec le plus grand soin ; il y a deux mille trois cents pages de musique ; près de quatre cents francs de copie. Il faut espérer que nous ferons une recette présentable, le jour de la Pentecôte, tous les théâtres étant fermés.

L'incroyable chanteur Haitzinger doit chanter ; j'espère avoir madame Schrœder-Devrient, qui, avec son émule, bouleverse tous les deux soirs la salle Favart dans les opéras du *Freyschütz* et de *Fidelio.*

A propos, Haitzinger m'a demandé dernièrement s'il y avait un grand rôle de ténor pour lui dans notre opéra des *Francs Juges;* sur ma réponse, et sur ce que lui ont dit de moi tous les Allemands de sa connaissance, il voudrait emporter le poème, avec les morceaux de chant sans orchestre, pour le faire traduire, et il donnerait la partition nouvelle à son bénéfice, qui doit avoir lieu cette année à Carlsruhe. Ce serait charmant; il faut seulement que je termine tout cela, pour le finale des *Bohémiens* et deux ou trois airs de ténor et de soprano, avec quintette. Je partirais pour Carlsruhe dans quelques mois, précédé d'une espèce de réputation faite par Haitzinger et autres.

Je vous dirai que vous vous êtes à peu près rencontré avec Onslow, dans votre jugement sur mes Mélodies; il préfère les quatre suivantes : d'abord la *Chanson à boire,* l'*Élégie,* la *Rêverie* et le *Chant sacré.* Mon cher, ce n'est pas si difficile que vous croyez; mais il faut des pianistes. Quand j'écris un piano, c'est pour quelqu'un qui sait jouer du piano et non pour des amateurs qui ne savent seulement pas lire la musique. Les demoiselles Lesueur, qui certes ne sont pas des virtuoses, accompagnent fort bien l'*Élégie en prose,* qui est avec le *Chant guerrier* ce qu'il

y a de moins aisé. Cette pauvre mademoiselle Eugénie, qui a une passion malheureuse pour un aimable garçon, froid et peu sensible, a d'abord été désorientée par ce morceau. Elle m'a avoué qu'elle n'y avait absolument rien compris dans le commencement; puis, en l'étudiant, elle a découvert une pensée, elle s'est reconnue dans ce douloureux tableau des angoisses d'un mourant d'amour; à présent, c'est chez elle une fureur, elle joue continuellement la neuvième Mélodie. Je ne l'ai encore jamais entendu chanter; il n'y a que Nourrit pour cela, et je doute qu'il consente à se mettre dans l'état d'exaltation affreuse où il faut être, pour bien rendre ces accents d'un cœur qui se brise.

Il a mes Mélodies, je lui demanderai cependant un jour de me chanter celle-là. Hiller l'accompagnera, nous serons tous les trois seuls. Je redonnerai à mon concert l'ouverture des *Francs Juges* pour saccager un peu le parterre et faire crier les dames; d'ailleurs, c'est un moyen d'attirer du monde; elle a une telle réputation à présent, que bien des gens ne viendront que pour elle.

Il n'y a que vous qui ne viendrez pas! Mon père même voulait venir, il me l'écrivait avant-hier. Oh! mais la symphonie!... J'espère que la malheureuse y sera ce jour-là; du moins, bien

des gens conspirent à Feydeau pour l'y faire venir. Je ne crois pas cependant; il est impossible que, en lisant le programme de mon drame instrumental, elle ne se reconnaisse pas, et, dès lors, elle se gardera bien de paraître. Enfin Dieu sait tout ce qu'on va dire, tant de gens savent mon histoire !

Adieu !

XXVII

Paris, 24 juillet 1830.

Mon cher ami,

Je suis toutefois rassuré sur votre compte... Songez donc, trois lettres sans réponse... Vous m'écrivez quelques lignes en m'annonçant des pages pour le lendemain; si vous saviez combien de fois je suis rentré de très loin chez moi pour voir si cette lettre attendue avec tant d'impatience était enfin arrivée, vous seriez vraiment fâché de ne m'avoir pas tenu parole. Que vous êtes paresseux ! car j'espère que vous n'êtes pas malade; j'attends toujours votre lettre. Heureusement, mon cher ami, tout va bien...

Tout ce que l'amour a de plus tendre et de plus délicat, je l'ai. Ma ravissante sylphide, mon

Ariel, ma vie, paraît m'aimer plus que jamais; pour moi, sa mère répète sans cesse que, si elle lisait dans un roman la peinture d'un amour comme le mien, elle ne la croirait pas vraie. Nous sommes séparés depuis plusieurs jours, je suis enfermé à l'Institut, *pour la dernière fois;* il faut que j'aie ce prix, d'où dépend en grande partie notre bonheur; je dis comme don Carlos dans *Hernani :* «Je l'aurai.» Elle se tourmente en y songeant; pour me rassurer dans ma prison, madame Mooke m'envoie tous les deux jours sa femme de chambre me donner de leurs nouvelles et savoir des miennes. Dieu! quel vertige quand je la reverrai dans dix ou douze jours! Nous aurons peut-être encore bien des obstacles à vaincre, mais nous les vaincrons. Que pensez-vous de tout cela?... Cela se conçoit-il? un ange pareil, *le plus beau talent de l'Europe!* J'ai su que dernièrement M. de Noailles, en qui la mère a une grande confiance, avait tout à fait plaidé ma cause et qu'il était fortement d'avis que, puisque sa fille m'aimait, il fallait me la donner sans regarder tant à l'argent. Oh! mon cher, si vous lui entendiez *penser tout haut* les sublimes conceptions de Weber et de Beethoven, vous en perdriez la tête. Je lui ai tant recommandé de ne pas jouer d'adagio, que j'espère qu'elle ne le fera

pas souvent. Cette musique dévorante la tue. Dernièrement, elle était si souffrante, qu'elle croyait mourir; elle voulut absolument qu'on m'envoyât chercher; sa mère s'y refusa; je la vis le lendemain, pâle, étendue sur un canapé; que nous pleurâmes!... Elle se croyait attaquée de la poitrine; je pensais que je mourrais avec elle, je le lui dis, elle ne répondit pas; cette idée me ravissait. Depuis qu'elle est guérie, elle m'a grondé beaucoup là-dessus.

— Croyez-vous que Dieu vous ait donné une telle organisation musicale sans dessein? Vous ne devez pas abandonner la tâche qui vous est confiée; je vous défends de me suivre si je meurs.

Mais elle ne mourra pas. Non, ces yeux si pleins de génie, cette taille élancée, tout cet être délicieux paraît plutôt prêt à prendre son vol vers les cieux qu'à tomber flétri sous la terre humide.

Adieu; il faut que je travaille. Je vais instrumenter le dernier air de ma scène. C'est *Sardanapale*.

Adieu encore; si vous ne m'écrivez pas, vous en serez quitte pour recevoir une cinquième lettre de moi.

<div style="text-align:right">Votre fidèle Achate.</div>

Spontini est ici, j'irai le voir à ma sortie de l'Institut.

XXVIII

Paris, 23 août 1830.

Cher et excellent ami,

Vous m'avez laissé bien longtemps sans me donner de vos nouvelles; il a fallu des circonstances aussi extraordinaires pour vous déterminer à mettre ma main à la plume!... mais point de reproche.

J'ai obtenu le grand prix à l'unanimité, ce qui ne s'est encore jamais vu. Ainsi voilà l'Institut vaincu. Le bruit du canon et de la fusillade a été favorable à mon dernier morceau, que j'achevais alors.

O mon ami, quel bonheur d'avoir un succès qui enchante un être adoré! Mon idolâtrée Camille [1] se mourait d'inquiétude quand je lui ai apporté, jeudi dernier, la nouvelle si ardemment désirée. O mon *délicat Ariel*, mon bel ange, tes ailes étaient toutes froissées, la joie les a relustrées; sa mère même, qui ne voit notre amour qu'avec une certaine contrariété, n'a pu retenir quelques larmes d'attendrissement.

Je ne m'en doutais pas; pour ne pas m'effrayer,

[1] Célèbre, depuis, comme pianiste, sous le nom de **Marie Pleyel**.

elle m'avait toujours caché l'importance immense qu'elle attachait à ce prix; mais je viens de voir ce qu'il en était au fond.

— Le monde, le monde, me dit-elle, croit que c'est une grande preuve de talent; il faut lui fermer la bouche.

C'est le 2 octobre que ma *Scène* sera exécutée publiquement à grand orchestre; ma belle Camille y sera avec sa mère; elle en parle sans cesse. Cette cérémonie, qui ne m'eût paru sans cela qu'un enfantillage, devient une fête enivrante; vous n'y serez pas, mon cher, bien cher ami; vous n'avez jamais vu que mes larmes amères, quand donc verrez-vous dans mes yeux briller celles de la joie?

Le 1er novembre, il y aura un concert au Théâtre Italien. Le nouveau chef d'orchestre, que je connais particulièrement, m'a demandé de lui écrire une ouverture pour ce jour-là. Je vais lui faire l'ouverture de *la Tempête* de Shakspeare, pour piano, chœur et orchestre. Ce sera un morceau d'un genre nouveau.

Le 14 novembre, je donnerai mon immense concert pour faire entendre la *Symphonie fantastique*, dont je vous ai envoyé le programme.

Dans le courant de l'hiver, la société des concerts exécutera mon ouverture des *Francs Juges*;

j'en ai la promesse positive. Mais il faut un succès au théâtre, mon bonheur en dépend. Les parents de Camille ne peuvent consentir à notre mariage que lorsque ce pas sera franchi. Les circonstances me favoriseront, je l'espère. Je ne veux pas aller en Italie; j'irai demander au roi de me dispenser de cet absurde voyage et de m'accorder la pension à Paris. Aussitôt que j'aurai touché une somme un peu passable, je vous adresserai ce que vous avez eu la bonté de me prêter si obligeamment. Adieu, mon cher ami; écrivez-moi donc, et ne parlez plus de politique; je n'ai pas eu besoin de faire d'effort pour garder avec vous le silence là-dessus. Adieu, adieu. Je sors de chez madame Moke; je quitte la main de mon adorée Camille, voilà pourquoi la mienne tremble tant et que j'écris si mal. Elle ne m'a pourtant pas joué de Weber ni de Beethoven aujourd'hui.

Adieu.

Cette malheureuse FILLE Smithson est toujours ici. Je ne l'ai jamais vue depuis son retour.

XXIX
Octobre 1830.

Oh! mon cher, inexprimablement cher ami,

Je vous écris des Champs-Élysées, dans le coin

d'une guinguette exposée au soleil couchant; je vois ses rayons dorés se jouer à travers les feuilles mortes ou mourantes des jeunes arbres qui entourent mon réduit. J'ai parlé de vous toute la journée avec quelqu'un qui comprend ou plutôt qui devine votre âme. Je vous écris irrésistiblement. Que faites-vous cher, bien cher? Vous vous rongez le cœur, je gage, pour des malheurs qui ne vous touchent qu'en imagination; il y en a tant qui nous déchirent de près, que je me désole de vous voir succomber sous le poids de douleurs étrangères ou très éloignées. Pourquoi? pourquoi?... Ah! pourquoi!... Je le comprends mieux que vous ne pensez : c'est votre existence, votre poésie, votre *chateaubrianisme.*

Je souffre étrangement de ne pas vous voir; enchaîné comme je le suis, je ne puis franchir l'espace qui nous sépare. J'aurais pourtant tant de choses à vous dire... Si ce qui m'arrive d'heureux peut vous distraire de vos sombres pensées, je vous apprends que je vais être exécuté à l'Opéra, dans le courant de ce mois. C'est encore à mon adorée Camille que je dois ce bonheur.

Voici comment :

A sa taille élancée, à son vol capricieux, à sa grâce enivrante, à son génie musical, j'ai reconnu l'*Ariel* de Shakspeare. Mes idées poétiques,

tournées vers le drame de *la Tempête,* m'ont inspiré une ouverture gigantesque d'un genre entièrement neuf, pour *orchestre, chœur, deux pianos à quatre mains* et HARMONICA. Je l'ai proposée au directeur de l'Opéra, qui a consenti à la faire entendre dans une *grande représentation extraordinaire.* Oh! *mon cher,* c'est bien plus grand que l'ouverture des *Francs Juges. C'est entièrement neuf.* Avec quelle profonde adoration je remerciais mon idolâtrée Camille de m'avoir inspiré cette composition! Je lui appris dernièrement que mon ouvrage allait être exécuté; elle en a frémi de joie. Je lui ai dit *confidentiellement,* dans *l'oreille,* après deux baisers dévorants, un embrassement furieux, l'*amour grand et poétique* comme NOUS le concevons. Je vais la voir ce soir. Sa mère ne sait pas que je dois être incessamment entendu à l'Opéra. Nous lui en ferons un mystère jusqu'au dernier moment. Vous êtes un homme dominé par l'imagination, donc vous êtes un homme infiniment malheureux;

Et moi aussi. Nous nous convenons à merveille: Mon ami, écrivez moi au moins, puisque nous ne nous voyons pas.

C'est le 30 de ce mois qu'aura lieu le couronnement à l'Institut. *Ariel* est fier, comme un *classique paon,* de ma vieille couronne; il ou elle n'y

attache pourtant d'autre prix que celui de l'opinion publique; Camille est trop *musicale* pour s'y tromper. Mais l'*Ouverture de la Tempête, Faust,* les *Mélodies, les Francs Juges,* c'est différent : il y a du feu et des larmes là dedans.

Mon cher Ferrand, si je meurs, ne vous faites pas chartreux (comme vous m'en avez menacé), je vous en prie; vivez aussi prosaïquement que vous pourrez; c'est le moyen d'être... prosaïque. J'ai vu Germain dernièrement, nous avons encore beaucoup parlé de vous. Que faire, que dire, qu'écrire de si loin? Quand pourrai-je communiquer mes pensées aux vôtres? J'entends chanter l'ignoble *Parisienne.* Des gardes nationaux à demi ivres la beuglent dans toute sa platitude.

Adieu; le marbre sur lequel je vous écris me glace le bras. Je pense à la malheureuse Ophélia : *glace ; froid ; terre humide ; Polonius mort ;* HAMLET VIVANT... Oh! elle est bien malheureuse! Par la faillite de l'Opéra-Comique, elle a perdu plus de six mille francs. Elle est encore ici; je l'ai rencontrée dernièrement. Elle m'a reconnu avec le plus grand sang-froid. J'ai souffert toute la soirée, puis je suis allé en faire confidence au *gracieux Ariel,* qui m'a dit en souriant :

— Eh bien, vous ne vous êtes pas trouvé mal? TU n'es pas tombé à la renverse?...

Non, non, non, mon ange, mon génie, mon art, ma pensée, mon cœur, ma vie poétique! j'ai souffert sans gémir, j'ai pensé à toi; j'ai adoré ta puissance; j'ai béni ma guérison; j'ai bravé, de mon île délicieuse, les flots amers qui venaient s'y briser; j'ai vu mon navire fracassé, et, jetant un regard sur ma cabane de feuillage, j'ai béni le lit de roses sur lequel je devais me reposer. Ariel, Ariel, Camille, je t'adore, je te bénis, *je t'aime en un mot*, plus que la pauvre langue française ne peut le dire; donnez-moi un orchestre de cent musiciens et un chœur de cent cinquante voix, et je vous le dirai.

Ferrand, mon ami, adieu; le soleil est couché, je n'y vois plus, adieu; plus d'idées, adieu; beaucoup trop de sentiment, adieu. Il est six heures, il me faut une heure pour aller chez Camille, adieu!

XXX

19 novembre 1830.

Mon cher ami,

Je vous écris quelques lignes à la hâte. J'ai passé chez Denain, je lui ai donné cent francs à-compte dont il m'a fait un reçu, et je lui ai

laissé un billet de cent autres francs, payable le 15 janvier prochain.

Je cours toute la soirée pour une répétition de ma symphonie que je veux faire après-demain. Je donne le 5 décembre, à deux heures, au Conservatoire, un immense concert dans lequel on exécutera l'ouverture des *Francs Juges*, le *Chant sacré* et le *Chant guerrier* des *Mélodies*, la scène de *Sardanapale* avec cent musiciens pour l'INCENDIE, et enfin la *Symphonie fantastique*.

Venez, venez, ce sera terrible! Habeneck conduira le géant orchestre. Je compte sur vous.

L'ouverture de *la Tempête* sera donnée, une seconde fois, la semaine prochaine à l'Opéra. Oh! mon cher, neuf, jeune, étrange, grand, doux, tendre, éclatant... Voilà ce que c'est. L'orage, ou plutôt *la Tempête marine*, a eu un succès extraordinaire. Fétis, dans la *Revue musicale*, m'a fait deux articles superbes.

Il disait dernièrement à quelqu'un qui observait que j'ai le diable au corps :

— Ma foi, s'il a le diable au corps, il a un dieu dans la tête.

Venez, venez!

Le 5 décembre... un dimanche... orchestre de cent dix musiciens... *Francs Juges*... Incendie.. *Symphonie fantastique*... Venez, venez!

XXXI

7 décembre 1830.

Mon cher ami,

Cette fois, il faut absolument que vous veniez ; j'ai eu un succès furieux. La *Symphonie fantastique* a été accueillie avec cris et trépignements ; on a redemandé la *Marche au supplice* ; le *Sabbat* a tout abîmé d'effet satanique. On m'a tant engagé à le faire, que je redonne le concert le 25 de ce mois, le lendemain de Noël. — Ainsi, vous y serez, n'est-ce pas ? — Je vous attends.

Adieu ; je suis tout bouleversé.

Adieu.

Spontini a lu votre poème des *Francs Juges* ; il m'a dit ce matin qu'il voudrait bien vous voir ; il part dans dix jours.

XXXII

Le 12 décembre 1830.

Mon cher Ferrand,

Je ne puis donner mon second concert, plusieurs raisons s'y opposent. Je partirai de Paris au commencement de janvier. Mon mariage est

arrêté pour l'époque de Pâques 1832, à la condition que je ne perdrai pas ma pension et que j'irai en Italie pendant un an. C'est ma musique qui a arraché le consentement de la mère de Camille ! Oh ! ma chère *Symphonie*, c'est donc à elle que je la devrai.

Je serai à la Côte vers le 15 janvier. Il faut absolument vous voir ; arrangez tout pour que nous ne nous manquions pas. Vous viendrez à la Côte ; vous m'accompagnerez au mont Cenis, ou du moins jusqu'à Grenoble ; n'est-ce pas, n'est-ce pas ?...

Spontini m'a envoyé hier un superbe cadeau ; c'est sa partition d'*Olympie* du prix de cent vingt francs, et il a écrit de sa main sur le titre : « Mon cher Berlioz, en parcourant cette partition, souvenez-vous quelquefois de votre affectionné Spontini. »

Oh ! je suis dans une ivresse ! Camille, depuis qu'elle a entendu mon *Sabbat*, ne m'appelle plus que « son cher Lucifer, son beau Satan ».

Adieu, mon cher ; écrivez-moi tout de suite une longue lettre, je vous en conjure.

Votre ami dévoué à tout jamais.

XXXIII

La Côte-Saint-André, 6 janvier 1831.

Mon cher ami,

Je suis chez mon père depuis lundi; je commence mon fatal voyage d'Italie. Je ne puis me remettre de la déchirante séparation qu'il m'a fallu subir; la tendresse de mes parents, les caresses de mes sœurs peuvent à peine me distraire. Il faut que je vous voie pourtant avant mon départ. Nous irons passer une huitaine de jours à Grenoble à la fin de la semaine prochaine; de là, je retournerai à Lyon m'embarquer sur le Rhône pour aller prendre à Marseille le paquebot à vapeur qui me conduira à Civita-Vecchia, à six lieues de Rome. Venez me voir ici, ou à Grenoble, ou à Lyon; répondez-moi promptement et positivement là-dessus pour que nous ne nous manquions pas.

J'aurai tant à vous dire, *de vous* et de moi; tant d'orages ébranlent notre existence à l'un et à l'autre, qu'il me semble que nous avons besoin de nous rapprocher pour leur résister. Nous nous comprenons. C'est si rare.

J'ai quitté Spontini avec la plus vive émotion; il m'a embrassé en me faisant promettre de lui

écrire de Rome. Il m'a donné une lettre de recommandation pour son frère, qui est Père dans le couvent de Saint-Sébastien.

Je vous montrerai tout ce que j'ai de lui.

Je suis si triste aujourd'hui, que je ne puis continuer ma lettre.

Vous m'écrirez tout de suite, n'est-ce pas?

O ma pauvre Camille, mon ange protecteur, mon bon Ariel, ne plus te voir de huit ou dix mois! Oh! que ne puis-je, bercé avec elle par le vent du nord sur quelque bruyère sauvage, m'endormir enfin dans ses bras, du dernier sommeil!

Adieu, mon cher; venez, je vous en supplie.

XXXIV

Grenoble, 17 janvier 1831.

Mon cher Ferrand,

Je suis ici depuis deux jours avec mes sœurs et ma mère. Nous repartons pour la Côte samedi prochain; ainsi je compte sur votre arrivée lundi ou mardi, au plus tard. Je n'ai pas besoin de vous dire combien mes parents seront charmés de vous revoir; ils vous attendent, non pas pour quelques heures, comme vous m'en avez menacé,

mais pour autant de temps que vous pourrez me donner. Je partirai à la fin du mois pour Lyon; enfin nous causerons de tout cela. A lundi.

J'ai mille choses à vous dire de la part de Casimir Faure.

Adieu.

XXXV

Lyon, jeudi 9 février 1831.

Mon cher Ferrand,

Vous deviez me recevoir, *moi*, au lieu de ma lettre; je suis arrivé ici hier avec l'intention d'aller à Belley; j'ai retenu aussitôt ma place à la diligence, je l'ai payée en entier; puis, après mille indécisions, je me suis décidé à ne pas aller vous voir. Malgré la torture où je suis, malgré le désir dévorant que j'ai d'arriver en Italie pour en être plus tôt revenu; malgré le temps et l'espace, je serais allé à Belley; mais quelques mots que j'ai surpris au vol aujourd'hui, m'ayant fait craindre de n'être pas bien vu de vos parents, et que votre mère surtout ne fût pas enchantée de mon arrivée, je me suis décidé à y renoncer.

Je ne sais absolument rien sur la raison qui vous a empêché de venir à la Côte; ainsi je ne

puis vous en parler. Je me suis rongé les poings à vous attendre; tout le monde vous a beaucoup regretté; mais enfin tout n'est-il pas tourné pour le pis?...

Je pars dans quatre heures pour Marseille. Je reviendrai en frémissant comme un boulet rouge. Tâchez donc de vous trouver alors à Lyon; je ne ferai que passer à la Côte.

Mon adresse à Rome est : *Hector Berlioz, pensionnaire de l'Académie de Rome, villa Medici, Roma.*

Adieu; mille malédictions sur vous et sur moi et sur toute la nature!

La douleur me rendrait fou.

XXXVI

Florence, 12 avril 1831.

O mon sublime ami! vous êtes le premier des Français qui m'ait donné signe de vie depuis que je suis dans ce jardin, peuplé de singes, qu'on appelle la *belle Italie!* Je reçois votre lettre à l'instant; elle m'a été renvoyée de Rome, et elle a demeuré sept jours, au lieu de deux, pour venir ici; oh! tout est bien! Malédiction!... Oui, tout est bien, puisque tout est mal! Que voulez-

vous que je vous dise?... Je suis parti de Rome pour retourner en France, abandonnant ma pension tout entière, parce que je ne recevais point de lettres de Camille. Un infernal mal de gorge m'a retenu ici cloué; j'ai écrit à Rome qu'on m'y adresse mes lettres; sans quoi, la vôtre aurait été perdue, et c'eût été dommage; qui sait si j'en recevrai d'autres?

Ne m'écrivez plus, je ne saurais vous dire où adresser vos lettres; je suis comme un ballon perdu, qui doit crever en l'air, s'abîmer dans la mer ou s'arrêter comme l'arche de Noé; si je parviens sain et sauf sur le mont Ararat, je vous écrirai aussitôt.

Croyez bien que j'avais au moins autant que vous le désir de nous réunir; il m'en a coûté une journée entière de combats et d'hésitations pour y résister.

Je conçois parfaitement tout ce que vous éprouvez de fureur à la vue de ce qui se passe en Europe. Moi-même, qui ne m'y intéresse pas le moins du monde, je me surprends quelquefois à me laisser aller à quelque imprécation!... Ah bien, oui, la liberté!... où est-elle?... où fut-elle?... où peut-elle être?... Dans ce monde de *vers*. Non, mon cher, l'espèce humaine est trop basse et trop stupide pour que la belle déesse

laisse tomber sur elle un divin rayon de ses yeux. Vous me parlez de musique !... d'amour !... Que voulez-vous dire ?... Je ne comprends pas.. Y a-t-il quelque chose sur la terre qu'on appelle musique et amour ; je croyais avoir entendu en songe ces deux noms de sinistre augure. Malheureux que vous êtes si vous y croyez ; MOI, JE NE CROIS PLUS A RIEN.

Je voulais aller en Calabre ou en Sicile, m'engager sous les ordres de quelque chef de bravi, dussé-je n'être que simple brigand. Alors au moins j'aurais vu des crimes magnifiques, des vols, des assassinats, des rapts et des incendies, au lieu de tous ces petits crimes honteux, de ces lâches perfidies qui font mal au cœur. Oui, oui, voilà le monde qui me convient : un volcan, des rochers, de riches dépouilles amoncelées dans les cavernes, un concert de cris d'horreur accompagné d'un orchestre de pistolets et de carabines, du sang et du lacryma-christi, un lit de lave bercé par des tremblements de terre ; allons donc, voilà la vie ! Mais il n'y a même plus de brigands. O Napoléon, Napoléon, génie, puissance, force, volonté !... Que n'as-tu dans ta main de fer écrasé une poignée de plus de cette vermine humaine !... Colosse aux pieds d'airain, comme tu renverserais du moindre de tes mou-

vements tous leurs beaux édifices patriotiques, philanthropiques, philosophiques! Absurde racaille!

Et ça parle d'art, de pensée, d'imagination, de désintéressement, de *poésie enfin!* comme si tout cela existait pour elle!

Des pygmées pareils parler Shakspeare, Beethoven, Weber! Mais sot animal que je suis, pourquoi m'en inquiéter? Que me fait le monde entier, à trois ou quatre exceptions d'individus près?... Ils peuvent bien se vautrer tant qu'il leur plaira : ce n'est pas à moi de les tirer de la fange. D'ailleurs, tout cela n'est peut-être qu'un tissu d'illusions. Il n'y a rien de vrai que la vie et la mort. Je l'ai rencontrée en mer, cette vieille sorcière. Notre vaisseau, après deux jours d'une tempête sublime, a sombré dans le golfe de Gênes; un coup de vent nous a couchés sur le côté. Déjà je m'étais enveloppé, bras et jambes, dans mon manteau pour m'empêcher de nager; tout craquait, tout croulait, dedans et dehors; je riais en voyant ces belles vallées blanches qui allaient me bercer pour mon dernier sommeil; *la camarde* s'avançait en ricanant, croyant me faire peur, et, comme je m'apprêtais à lui cracher à la face, le vaisseau s'est relevé; elle a disparu.

Que voulez-vous que je vous dise encore?... de Rome?... Eh bien, il n'y a personne de mort;

seulement ces braves Transteverini voulaient nous égorger tous et mettre le feu à l'Académie, sous prétexte que nous nous entendions avec les révolutionnaires pour chasser le pape. Personne n'y songeait. Nous nous occupions bien du pape! Il a l'air trop bon pour qu'on cherche à l'inquiéter. Cependant Horace Vernet nous avait tous armés, et, si les Transteverini étaient venus, ils auraient été bien reçus. Ils n'ont pas seulement essayé de mettre le feu à la vieille baraque académique! Imbéciles! Qui sait, je les aurais peut-être aidés?...

Quoi encore?...

Ah! oui, ici, à Florence, à mon premier passage, j'ai vu un opéra de *Romeo et Giuletta,* d'un petit polisson nommé Bellini; je *l'ai vu,* ce qui s'appelle *vu..,* et l'ombre de Shakspeare n'est pas venue exterminer ce myrmidon!... Oh! les morts ne reviennent pas!

Puis un misérable eunuque, nommé Paccini, a fait une *Vestale...* Licinius était joué par une femme... J'ai encore eu assez de force, après le premier acte, pour me sauver; je me tâtais, en sortant, pour voir si c'était bien moi... et c'était moi... O Spontini!

J'ai voulu à Rome acheter un morceau de Weber; j'entre chez un marchand de musique, je le demande...

— Weber, *che cosa e?... Non conosco?... Maestro italiano, francese, ossia tedesco?...*

Je réponds gravement :

— *Tedesco.*

Mon homme a cherché longtemps; puis, d'un air satisfait :

— *Niente di Weber, niente di questa musica, caro signore,* eh ! eh ! eh !

— Crapaud !

— *Ma ecco* EL PIRATA, LA STRANIERA, I MONTECCHI, CAPULETI, *dal celeberrimo maestro signor Vincenzo Bellini; ecco* LA VESTALE, I ARABI, *del maestro Puccini.*

— *Basta, Basta, non avete dunque vergogna, Corpo di Dio?...*

Que faire? soupirer ?... c'est enfant; grincer des dents? c'est devenu trivial; prendre patience? c'est encore pis. Il faut concentrer le poison, en laisser évaporer une partie, pour que le reste ait plus de force, et le renfermer dans son cœur jusqu'à ce qu'il le fasse éclater.

Personne ne m'écrit, ni amis ni amie. Je suis seul ici; je n'y connais personne. Je suis allé ce matin à l'enterrement du jeune Napoléon Bonaparte, fils de Louis, qui est mort à vingt-cinq ans pendant que son autre frère fuit en Amérique avec sa mère, la pauvre Hortense. Elle vint jadis des

Antilles, fille de Joséphine Beauharnais, joyeuse
créole, dansant sur le pont du vaisseau des danses
de nègres pour amuser les matelots. Elle y re-
tourne aujourd'hui orpheline, mère sans fils,
femme sans époux et reine sans États, déso-
lée, oubliée, abandonnée, arrachant à peine
son plus jeune fils à la hache contre-révolu-
tionnaire. Jeunes fous qui croyaient à la liberté
ou qui rêvaient la puissance! Il y avait des chants
et un orgue; deux manœuvres tourmentaient le
colossal instrument, l'un qui remplissait d'air les
soufflets, et l'autre qui le faisait passer dans les
tuyaux en mettant les doigts sur les touches. Ce
dernier, inspiré sans doute par la circonstance,
avait tiré le registre des petites flûtes et jouait de
petits airs gais qui ressemblaient au gazouille-
ment des roitelets. Vous voulez de la musique;
eh bien, en voilà que je vous envoie. Elle n'est
guère semblable au chant des oiseaux, quoique
je sois gai comme un pinson.

A- men.

Mêler le grave au doux, le plaisant au sévère.

O monsieur Despréaux!

Adieu, tenez, je vois tout rouge.

J'attends encore quelques jours une lettre qui devrait m'arriver, et puis je pars.

XXXVII

Nice, 10 ou 11 mai 1831.

Eh bien, Ferrand, nous commençons à aller; plus de rage, plus de vengeance, plus de tremblements, plus de grincements de dents, plus d'enfer enfin.

Vous ne m'avez pas répondu; c'est égal, je vous écris encore. Vous m'avez habitué à vous écrire toujours trois ou quatre fois pour une. Celle-ci est la troisième depuis votre lettre adressée à Rome, que je reçus il y a un mois à Florence. Néanmoins, j'ai peine à concevoir comment il se peut que vous ne m'ayez pas répondu; j'avais tant besoin du cœur d'un ami; je croyais presque que vous auriez pu venir me trouver. Mes sœurs m'écrivaient tous les deux jours. J'ai reçu dernièrement cinq lettres à la fois, mais il n'y en avait point de vous. Je m'y perds. Écoutez, si c'est par pure indolence, par paresse ou négligence, c'est mal, c'est très mal. Je vous avais bien donné mon adresse : *Maison Clerici, aux Ponchettes, Nice.* Si vous saviez, quand on rentre dans la vie ou plutôt quand on y retombe, combien on désire trouver ouverts les bras de l'amitié! Quand le cœur déchiré et flétri recommence

à battre, avec quelle ardeur il cherche un autre cœur, noble et fort, qui puisse l'aider à se réconcilier avec l'existence. Je vous avais tant prié de me répondre courrier par courrier! Je ne doutais pas de votre empressement à joindre vos conseils consolants à ceux que je recevais de toute part; et pourtant ils m'ont manqué. Oui, Camille est mariée avec Pleyel... J'en suis bien aise aujourd'hui. J'apprends par là à connaître le danger auquel je viens d'échapper. Quelle bassesse, quelle insensibilité, quelle vilenie!... Oh! c'est immense, c'est presque sublime de scélératesse, si le sublime pouvait se concilier avec l'*ignoblerie* (mot nouveau, parfait, que je vous vole).

Je repars dans cinq ou six jours pour Rome; ma pension n'est pas perdue. Je ne vous prie plus de me répondre, puisque c'est inutile; mais, si vous voulez m'écrire, adressez votre lettre comme la dernière : *Académie de France, villa Medici, Roma*. Dites-moi aussi si vous avez eu des nouvelles de votre libraire Denain, auquel je n'ai encore donné que cent francs sur ce que vous lui deviez. Combien vous dois-je encore? Écrivez-le-moi, je vous prie.

Adieu; malgré votre indolence, je n'en suis pas moins votre sincère, *dévoué* et fidèle ami.

P.-S. — Mon répertoire vient d'être augmenté

d'une nouvelle ouverture. J'ai achevé hier celle du *Roi Lear* de Shakspeare.

XXXVIII

Rome, 3 juillet 1831.

Enfin, j'ai donc de vos nouvelles !... Je pensais bien qu'il y avait quelque chose d'extraordinaire ! La Suisse est à votre porte, et ses glaciers sont bien séduisants ; je conçois à merveille que vous alliez souvent les admirer. J'ai fait de Nice à Rome le voyage le plus pittoresque, pendant deux jours et demi, sur la route de la *Corniche,* taillée contre le roc, à six cents pieds au-dessus de la mer, qui se brise immédiatement au-dessous, mais dont on n'entend plus les rugissements, à cause de l'immense élévation. Rien n'est beau et effrayant comme cette vue. C'est avec un bien-être inexprimable que je me suis retrouvé à Florence, où j'avais passé de si tristes moments. On m'a mis dans la même chambre ; j'y ai retrouvé ma malle, mes effets, mes partitions, que je ne croyais plus revoir. De Florence à Rome, je suis venu avec de bons moines qui parlaient fort bien français et étaient d'une extrême politesse. A San-Lorenzo, j'ai quitté la voiture deux heures avant son départ,

laissant mon habit et tout ce qui pouvait tenter les brigands, dont c'est le pays. J'ai ainsi cheminé toute la journée le long du beau lac de Bolzena et dans les montagnes de Viterbo, en composant un ouvrage que je viens d'écrire. C'est un mélologue faisant suite et fin à la *Symphonie fantastique.* J'ai fait pour la première fois les paroles et la musique. Combien je regrette de ne pouvoir pas vous montrer cela! Il y a six monologues et six morceaux de MUSIQUE (*dont la présence est motivée*).

1° D'abord, *une ballade avec piano;*

2° *Une méditation en chœur et orchestre;*

3° *Une scène de la vie de brigand pour chœur, voix seule et orchestre;*

4° *Le Chant de bonheur,* pour une voix, orchestre au commencement et à la fin, et, au milieu, la main droite d'une harpe accompagnant le chant;

5° *Les Derniers Soupirs de la harpe* pour orchestre seul;

Et enfin 6° *l'ouverture de la Tempête,* déjà exécutée à l'Opéra de Paris, comme vous savez.

J'ai employé pour *le Chant de bonheur* une phrase de *la Mort d'Orphée,* que vous avez chez vous, et, pour *les Derniers Soupirs de la harpe,* le petit morceau d'orchestre qui termine cette scène immédiatement après la *Bacchanale.* En

conséquence, je vous prie de m'envoyer *cette page*, seulement l'adagio qui succède à la *Bacchanale*, au moment où les violons prennent les sourdines et font des trémolandi accompagnant un chant de clarinette lointain et quelques fragments d'accords de harpe; je ne me le rappelle pas assez pour l'écrire de tête, et je ne veux rien y changer. Comme vous voyez, *la Mort d'Orphée* est sacrifiée; j'en ai tiré ce qui me plaisait, et je ne pourrais jamais faire exécuter la *Bacchanale;* ainsi, à mon retour à Paris, j'en brûlerai la partition, et celle que vous avez sera l'unique et dernière, si toutefois vous la conservez; il vaudrait bien mieux la détruire, quand je vous aurai envoyé un exemplaire de la symphonie et du mélologue; mais c'est une affaire au moins de six cents francs de copie! n'importe, à mon retour à Paris, d'une manière ou d'autre, il faudra que vous l'ayez.

Ainsi, c'est convenu, vous allez me copier très fin ce petit morceau, et je l'attends dans les montagnes de Subiaco, où je vais passer quelque temps; adressez-le toujours à Rome. Je vais chercher, en *franchissant rocs et torrents*, à secouer cette lèpre de trivialité qui me couvre dans notre maudite caserne. L'air que je partage avec les *industriels* de l'Académie ne plaît pas à mes poumons; je vais en respirer un plus pur. J'em-

porte une mauvaise guitare, un fusil, des albums de papier réglé, quelques livres et le germe d'un grand ouvrage que je tâcherai de faire éclore dans mes bois.

J'avais un grand projet que j'aurais voulu accomplir avec vous; il s'agissait d'un oratorio colossal pour être exécuté à une *fête musicale* donnée à Paris, à l'Opéra ou au Panthéon, dans la cour du Louvre. Il serait intitulé *le Dernier Jour du monde*. J'en avais écrit le plan à Florence et une partie des paroles il y a trois mois. Il faudrait trois ou quatre acteurs *solos*, des chœurs, un orchestre de soixante musiciens devant le théâtre, et un autre de trois cents ou deux cents instruments au fond de la scène étagés en amphithéâtre.

Les hommes, parvenus au dernier degré de corruption, se livreraient à toutes les infamies; une espèce d'Antéchrist les gouvernerait despotiquement... Un petit nombre de justes, dirigés par un prophète, trancherait au beau milieu de cette dépravation générale. Le despote les tourmenterait, enlèverait leurs vierges, insulterait à leurs croyances, ferait déchirer leurs livres saints au milieu d'une orgie. Le prophète viendrait lui reprocher ses crimes, annoncerait la fin du monde et le dernier jugement. Le despote irrité le ferait

jeter en prison, et, se livrant de nouveau aux voluptés impies, serait surpris au milieu d'une fête par les trompettes terribles de la résurrection; les morts sortant du tombeau, les vivants éperdus poussant des cris d'épouvante, les mondes fracassés, les anges tonnant dans les nuées, formeraient le final de ce drame musical. Il faut, comme vous pensez bien, employer des moyens entièrement nouveaux. Outre les deux orchestres, il y aurait quatre groupes d'instruments de cuivre placés aux quatre points cardinaux du lieu de l'exécution. Les combinaisons seraient toutes nouvelles, et mille propositions impraticables avec les moyens ordinaires surgiraient étincelantes de cette masse d'harmonie.

Voyez si vous avez le temps de faire ce poème, qui vous va parfaitement, et dans lequel je suis sûr que vous serez magnifique. Très peu de récitatifs... peu d'airs *seuls*... Évitez les scènes à grand fracas et celles qui nécessiteraient du cuivre; je ne veux en faire entendre qu'à la fin. Des oppositions... des chœurs religieux mêlés à des chœurs de danse; des scènes pastorales, nuptiales, bachiques, mais détournées de la voie commune; enfin vous comprenez...

Nous ne pouvons nous flatter d'entendre cet ouvrage quand nous voudrons, en France sur-

tout; mais enfin, tôt ou tard, il y aura moyen. D'un autre côté, ce sera un sujet de dépenses terribles et une perte de temps extraordinaire. Réfléchissez si vous voulez vous exposer à faire ce poème et à ne jamais peut-être l'entendre... Et écrivez-moi au plus tôt.

A la fin de ce mois, je vous enverrai cent francs, et ainsi de suite, peu à peu, le reste.

Adieu; mille millions d'amitiés.

XXXIX

Académie de France. — Rome, 8 décembre 1831.

Celle-ci est la troisième!... — Les deux précédentes sont restées sans réponse. Vous ne m'avez pas même fait part de votre mariage... — Mais n'importe; dans une circonstance pareille, je ne puis moins faire que de passer sur votre inconcevable silence. Au nom de Dieu, donnez-moi de vos nouvelles. Comment vous êtes-vous trouvé et dans quels rapports vous êtes-vous trouvé avec cet infernal gâchis?... J'espère qu'il ne vous est rien arrivé. J'avais écrit à Auguste, de Naples; il ne m'avait pas répondu; je viens de réitérer, pour me tirer d'inquiétude sur son compte. Cependant donnez-moi néanmoins de ses nouvelles.

Adieu! adieu!

J'attends avec anxiété votre réponse. Pour en assurer l'arrivée, n'oubliez pas d'affranchir jusqu'à la frontière.

Votre ami, toujours et malgré tout.

XL

Rome, 1832, neuf heures du soir, 8 janvier.

Voilà donc à la fin que vous m'écrivez, après sept mois et demi de silence; oui, sept mois! depuis le 24 mai 1831, je n'ai pas reçu une ligne de vous. Que vous ai-je fait? Pourquoi me laisser ainsi? Infidèle écho, pourquoi laisser tant de cris sans réponse? Je me suis plaint de vous à Carné, à Casimir Faure, à Auguste, à Gounet; j'ai demandé à toute notre terre des nouvelles de l'oublieux ami; ce n'est qu'aujourd'hui que j'apprends qu'il est encore au nombre des vivants. Vous venez d'éprouver par vous-même, dites-vous, *tout* ce qu'un cœur d'homme *peut contenir* de joie et d'ivresse; oh! je crois fermement que vous avez, en effet, éprouvé *tout* ce qu'il peut contenir, mais rien *de plus;* sans quoi, il eût débordé jusqu'à moi. Comment! ne pas même me faire part de votre mariage? Mes parents n'en revenaient pas. Je crois bien, puisque vous me l'as-

surez, que mes lettres ne vous sont pas parvenues; mais, dans le cas même où je ne vous eusse point écrit, pouviez-vous, en pareil cas, garder le silence?... Je viens d'écrire à Germain pour savoir ce que vous étiez devenu; *deux lettres* à Auguste, une de Naples et l'autre de Rome, sont, comme les vôtres, restées sans réponse. Je ne voulais savoir de lui qu'une petite chose, assez insignifiante, s'il était mort ou blessé.

J'ai relu ce matin les deux uniques lettres que j'ai reçues de vous depuis que je suis en Italie, je n'y ai rien trouvé qui puisse justifier les craintes horrido-fantastiques de mon imagination; je m'étais déjà figuré quelque lettre anonyme, quelque défense conjugale, quelque absurdité enfin qui vous faisait brusquement quitter le temple de l'amitié, sans détourner la tête ni dire adieu à celui qui vous y a suivi.

A présent, vous vous époumonnez à me prouver des choses claires; certainement, il n'y a ni bien ni mal absolu en politique; certainement, les héros du jour sont des traîtres le lendemain. Il y a longtemps que je sais que deux et deux font quatre; je regrette toute la part que Lyon m'a volé dans votre lettre; il suffisait de me dire qu'Auguste était sain et sauf, ainsi que Germain. Quand nous sommes enfin dans le sanctuaire,

que nous font les cris tumultueux du dehors? Je ne puis comprendre votre fanatisme là-dessus. Vous demandez quelle différence il y a entre les barricades de Paris et celles de Lyon? Celle qui sépare une grande force d'une force moindre, la tête des pieds; Lyon ne peut pas résister à Paris; donc, il a tort de mécontenter Paris; Paris entraîne après lui la France; donc il peut aller où il lui plaît.

Assez !

Votre *Noce des Fées* est ravissante de grâce, de fraîcheur et de lumière; je la garde pour plus tard, ce n'est pas le moment de faire là-dessus de la musique; l'instrumentation n'est pas assez avancée; il faut attendre que je l'aie un peu dématérialisée, alors nous ferons parler les suivants d'Obéron; à présent, je lutterais sans succès avec Weber.

Puisque vous n'avez pas reçu ma première lettre, où je vous parlais d'un certain plan d'oratorio, je vous renvoie le même plan pour un opéra en trois actes. Vous le musclerez; en voici la carcasse :

LE DERNIER JOUR DU MONDE

Un tyran tout-puissant sur la terre; la civilisation et la corruption au dernier degré; une cour

impie; un atome de peuple religieux, auquel le mépris du souverain conserve l'existence et laisse la liberté. Guerre et victoire, combats d'esclaves dans un cirque; femmes esclaves qui résistent aux désirs du vainqueur; atrocités.

Le chef du petit peuple religieux, espèce de Daniel gourmandant Balthazar, reproche ses crimes au despote, annonce que les prophéties vont s'accomplir et que la fin du monde est proche. Le tyran, à peine courroucé par la hardiesse du prophète, le fait assister de force, dans son palais, à une orgie épouvantable, à la suite de laquelle il s'écrie ironiquement qu'on va voir la fin du monde. A l'aide de ses femmes et de ses eunuques, il représente la vallée de Josaphat; une troupe d'enfants ailés sonne de petites trompettes, de faux morts sortent du tombeau ; le tyran représente Jésus-Christ et s'apprête à juger les hommes, *quand la terre tremble;* de véritables et terribles anges font entendre les trompettes foudroyantes; le vrai Christ approche, et *le vrai jugement dernier commence.*

La pièce ne doit ni ne peut aller plus loin.

Réfléchissez-y beaucoup avant de vous lancer, et dites-moi si le sujet vous va. C'est assez de trois actes; cherchez l'inconnu tant que vous pourrez, il n'y a plus de succès aujourd'hui sans

lui. Évitez les effets de détail, ils sont perdus à l'Opéra. Et, si vous le pouvez, méprisez comme elles le méritent les règles absurdes de la rime; laissez-la même tout à fait, quand elle devient inutile, *ce qui arrive souvent*. Toutes ces idées poudrées doivent retomber à l'enfance de l'art musical, qui se serait cru noyé si des rimes et une versification bien compassée ne l'eussent soutenu.

Je partirai d'ici au commencement de mai, je passerai les Alpes ; j'espère pouvoir toucher à Milan la totalité de ma pension de cette année ; sinon je ferai un *tour* au règlement et je m'arrangerai pour entrer en France néanmoins, et revenir chercher mon argent à Chambéry à la fin de l'année.

Je passerai chez vous, je vous remettrai ce que je vous dois encore ; de là, chez mes parents quelque temps ; chez ma sœur, à Grenoble (elle épouse un juge, M. Pal); de là, à Paris... Deux concerts pour faire entendre mon *mélologue* avec la *Symphonie fantastique*, puis je pars pour Berlin avec toute ma musique... puis... l'avenir.

J'achève en ce moment un grand article sur l'état de la musique en Italie, pour la *Revue européenne* (nouveau titre du *Correspondant*, comme vous savez). C'est Carné qui me l'a

demandé en m'apprenant son mariage en Bretagne; il doit y être maintenant, et ses nuits sont éclairées des rayons de la lune de miel. Auguste aussi!... Bon!

Adieu.

XLI

Rome, 17 février 1832.

Ma dernière lettre se serait-elle encore égarée, mon cher ami? J'ai répondu à celle que je reçus de vous il y a un mois, le lendemain même de son arrivée; comme je vous y parlais de beaucoup de choses, je pensais que vous eussiez riposté sur-le-champ, et pourtant j'attends encore; vous n'écrivez pas. Quel tourment que l'exil! chaque courrier, depuis plus de quinze jours, est un nouveau sujet d'humeur. Si ma lettre s'est encore perdue, ma foi, je ne sais plus comment il faudra nous y prendre pour notre correspondance. Je partirai d'ici le 1er mai, je vous verrai alors au commencement de juin. Allons donc, écrivez donc!

Germain m'a donné des nouvelles d'Auguste et de son mariage.

Eh bien, il est marié! eh bien, c'est bien : mais c'est fort mal de ne pas me répondre.

Que le diable l'emporte !

Tenez, je comptais remplir ces trois petites pages, mais je n'ai pas d'autre idée que celle de vous reprocher votre paresse, et je n'en ai pas le courage.

Adieu quand même !

<div style="text-align:right">Votre ami.</div>

XLII

<div style="text-align:center">Rome, 26 mars 1832.</div>

J'ai reçu votre lettre, mon cher Humbert, et l'aveu de votre paresse sublime; vous ne vous en corrigerez donc jamais?... Si vous saviez pourtant quel supplice c'est que l'exil et comme *sad hours seem long* dans ma sotte caserne, je doute que vous me fissiez tant attendre vos réponses.

Vous m'avez fait une belle homélie; mais je vous assure qu'elle porte à faux et qu'il n'y a rien à craindre pour moi à l'égard de la direction *callotienne* que vous me supposez prêt à prendre.

Jamais je ne serai un amant du laid, soyez tranquille. Ce que je vous disais de la rime n'était que pour vous mettre à votre aise; il me coûte

de vous voir employer du temps et du talent à vaincre des difficultés inutiles et sans résultat. Vous savez aussi bien que moi qu'il y a mille cas où des vers mis en musique sont arrangés de manière que la rime, et même l'hémistiche, disparaissent complètement; alors à quoi bon cette versification? Les vers bien cadencés et rimés sont à leur place dans des morceaux de musique qui ne comportent pas ou presque pas de répétition de paroles; c'est là seulement que la versification est apparente et sensible; partout ailleurs elle n'existe pas.

Il y a loin des vers *parlés* aux vers *chantés*. Quant à la question littéraire de la rime, il ne m'appartient pas de l'aborder avec vous. Seulement, je crois fermement que c'est à l'éducation et à l'habitude que vous devez l'horreur des vers blancs; songez que les trois quarts de Shakspeare sont en vers blancs, que Byron en a fait et que *la Messiade* de Klopstock, le chef-d'œuvre épique de la langue allemande, est en vers blancs; j'ai lu, ces jours-ci, une traduction française en vers blancs du *Jules César* de Shakspeare qui ne m'a pas choqué le moins du monde, quoique, d'après ce que vous m'en aviez dit, je m'attendisse à en être révolté. Tout cela est tellement l'effet de l'habitude, que les *vers latins*

rimés du moyen âge paraissent une barbarie aux mêmes personnes qui sont choquées des *vers français non rimés*. Mais assez là-dessus.

Vous acceptez donc mon sujet. Voilà un champ incroyable de grandeur et de richesse ouvert à votre imagination. Tout est vierge là dedans, puisque *la scène est dans l'avenir*. Vous pouvez supposer tout ce que vous voudrez en fait de mœurs, usages, état de civilisation, arts, coutumes et même (ce qui n'est pas à dédaigner) costumes; il est donc vrai que vous pouvez, que vous devez même chercher l'*inconnu* ; car, vous avez beau dire, il y en a, de l'*inconnu* : tout n'est pas découvert. Pour la musique, je vais défricher une forêt brésilienne, où je me promets d'immenses richesses; nous marcherons, hardis pionniers, tant que les moyens matériels nous le permettront.

Je vous verrai dans le courant de mai; aurez-vous déjà esquissé quelque chose?...

Je viens encore de courir à Albano, Frascati, Castel-Gandolfo, etc., etc. : des lacs, des plaines, des montagnes, de vieux tombeaux, des chapelles, des couvents, de riants villages, des grappes de maisons pendues aux rochers, la mer à l'horizon, le silence, le soleil, une brise parfumée, l'enfance du printemps; c'est un rêve, une féerie!...

Il y a un mois que je fis une autre grande course dans les hautes montagnes des frontières ; un soir, au coin du feu, j'écrivis au crayon le petit air que je vous envoie ; à mon retour à Rome, il a eu un tel bonheur, que de tous côtés on le chante, depuis les salons de l'ambassade jusque dans les ateliers de sculpteurs. Je souhaite qu'il vous plaise ; cette fois au moins, l'accompagnement ne vous paraîtra pas difficile.

Adieu, mon cher ami ; j'espère avoir encore une fois de vos nouvelles avant le 1er mai, époque de mon départ. Pour être plus sûr, en supposant des retards de la poste, que votre lettre me parvienne, adressez-la à *Florence, posta firma.*

Je vous embrasse.

Tout à vous.

XLIII

Turin, 25 mai 1832.

Mon cher Humbert,

Me voilà bien près de vous ; jeudi prochain, je serai à Grenoble. J'espère que nous ne tarderons pas à nous voir ; pour mon compte, je ne négligerai rien pour avancer le moment de notre réunion ; écrivez-moi à la Côte-Saint-André quel-

ques mots là-dessus. J'ai été bien fâché, mais peu surpris, de ne point trouver à Florence de lettres de vous; pourquoi être aussi incorrigiblement paresseux? Je vous avais pourtant bien prié de n'y pas manquer.

N'importe, je vois les Alpes...

Votre tête a bien des sujets de fermentation dans ce moment-ci; travaille-t-elle beaucoup?... plus que je ne voudrais, bien certainement. Cependant pourquoi désirer l'uniformité morale des êtres; pourquoi effacer des individualités?... J'ai tort, c'est vrai. Suivons notre destinée; d'autant plus que nous ne pouvons pas faire autrement. Avez-vous des nouvelles de Gounet? Je n'en ai point reçu depuis les débuts du choléra. J'espère cependant qu'il n'a rien eu à démêler avec lui.

Et le silencieux Auguste?... Si je lui écris dorénavant, que mes deux mains se paralysent! Je n'aurais jamais cru rien de pareil de sa part.

Quelles superbes et riches plaines que celles de la Lombardie! Elles ont réveillé en moi des souvenirs poignants de nos jours de gloire, « comme un vain songe enfui ».

A Milan, j'ai entendu, pour la première fois, un vigoureux orchestre; cela commence à être de la musique, pour l'exécution au moins. La partition

de mon ami Donizetti peut aller trouver celles de mon ami Paccini ou de mon ami Vaccaï. Le public est digne de pareilles productions. On cause tout haut comme à la Bourse, et les cannes font sur le plancher du parterre un accompagnement presque aussi bruyant que celui de la grosse caisse. Si jamais j'écris pour ces butors, je mériterai mon sort ; il n'en est pas de plus bas pour un artiste. Quelle humiliation !

En sortant, ces vers divins de Lamartine me sont venus en tête (il parle de sa muse poétique) :

> Non, non, je l'ai conduite au fond des solitudes,
> Comme un amant jaloux d'une chaste beauté ;
> J'ai gardé ses beaux pieds des atteintes trop rudes
> Dont la terre eût blessé leur tendre nudité.
> J'ai couronné son front d'étoiles immortelles,
> J'ai parfumé mon cœur pour lui faire un séjour,
> Et je n'ai rien laissé s'abriter sous ses ailes
> Que la prière et que l'amour.

Celui-là comprend toutes les poésies ; il est digne d'elles.

Adieu, mon cher et excellent ami.

Au revoir bientôt.

Voulez-vous saluer votre femme de ma part ? Je désire bien vivement lui être présenté.

Adieu.

XLIV

La Côte, samedi, juin 1832.

Mon cher et très cher ami, je suis ici depuis huit jours; j'ai reçu votre lettre; j'irai vous voir, je ne sais pas quand; vraisemblablement dans huit jours. Ne m'attendez pas plus tôt que le lundi de l'autre semaine; je ne sais comment j'irai à Belley; je crois que ce sera à pied, par les Abbrets.

Saluez pour moi toute votre famille; nous avons à caqueter, ferme...

Aussi je me tais pour le présent.

Adieu

XLV

La Côte, vendredi 22 juin 1832.

Mon cher ami,

Ne m'en venillez pas, ce n'est pas ma faute. Comme je me disposais à partir, ma sœur est venue de Grenoble passer quelques jours chez mon père, à cause de moi; vous pensez bien que je ne pouvais faire manquer la réunion de famille; puis un mal de dent très violent, et qui m'a

empêché de dormir toute cette nuit, est venu me clouer dans ma chambre pour je ne sais combien de temps ; j'ai la joue comme une boule.

Il n'y a qu'une chose à faire : écrivez-moi votre retour de Lyon, et je vous réponds de partir aussitôt, si je suis capable de sortir.

Duboys aussi m'a renouvelé une invitation, déjà faite à Rome, d'aller à sa campagne de la Combe, mais ce ne sera qu'après vous.

Je viens de recevoir une lettre de Gounet, dont j'étais un peu en peine depuis le choléra et la dernière émeute. Il va bien.

Adieu ; je vous embrasse.

Tout à vous.

XLVI

Grenoble, 13 juillet 1832.

Eh bien, mon cher ami, nous ne pourrons donc pas parvenir à nous joindre ? Quel diable de charme nous a donc été jeté ?... J'attends ici, depuis plusieurs jours, l'annonce de votre retour de Lyon, et voilà que madame Faure m'apprend que vous n'y êtes pas encore allé ! Écrivez-moi au moins, je vous en prie ; donnez-moi de vos nouvelles. Je m'ennuie à périr ! je suis allé passer

une journée à la campagne de Duboys, où nous avons moult parlé de vous. Sa femme est fort bien, mais rien de plus. Je vis depuis mon retour d'Italie au milieu du monde le plus prosaïque, le plus desséchant! Malgré mes supplications de n'en rien faire, on se plaît, on s'obstine à me parler sans cesse musique, art, haute poésie; ces gens-là emploient ces termes avec le plus grand sang-froid; on dirait qu'ils parlent vin, femmes, émeute ou autres cochonneries. Mon beau-frère surtout, qui est d'une loquacité effrayante, me tue. Je sens que je suis isolé de tout ce monde, par mes pensées, par mes passions, par mes amours, par mes haines, par mes mépris, par ma tête, par mon cœur, par tout. Je vous cherche, je vous attends; trouvons-nous donc. Si vous devez rester plusieurs jours à Lyon, j'irai vous y rejoindre; cela vaudra encore mieux que d'aller à Belley à pied, comme j'en avais le projet; la chaleur en rend l'exécution presque impossible.

J'ai tant à vous dire! et sur le présent et sur l'avenir; il faut absolument que nous nous entendions au plus tôt. Le temps ne m'attend pas, et j'ai peur que vous ne vous endormiez.

J'ai deux cent cinquante francs à vous remettre; depuis longtemps, je vous les aurais envoyés si j'avais su comme, et si je n'avais d'un jour à l'autre

pensé vous revoir. Parlez-moi de tout cela. Casimir Faure se marie avec une charmante petite brune de Vienne, qui se nomme mademoiselle Delphine Fornier et qui a deux cent cinquante mille qualités. Il ira habiter Vienne.

Je vais retourner à la Côte dans peu ; ainsi répondez-moi là, et n'oubliez pas sur l'adresse de mettre mes deux noms pour que la lettre ne paraisse pas adressée à mon père.

Dieu, comme la chaleur hébète !

Adieu ; tout à vous.

XLVII

La Côte, 10 octobre 1832.

En deux mots, mon cher Humbert, il faut que vous veniez plus tôt que nous n'étions convenus. J'ai réfléchi que, ne partant pour Paris qu'au milieu de novembre, je m'exposais à manquer mon concert ; en conséquence, je partirai à la fin de ce mois. Venez donc sans faute dans la dernière huitaine d'octobre, nous aurons tout le temps de monter nos batteries et de bien digérer nos projets pour l'avenir. Puis je vous accompagnerai jusqu'à Lyon, où nous nous séparerons bien saturés l'un de l'autre. Écrivez-moi aussitôt après

la réception de ce billet, et indiquez-moi le jour fixe de votre arrivée. Mes parents ont conservé de vous un trop agréable souvenir pour ne pas être charmés de votre visite; ils me chargent de vous témoigner l'impatience qu'ils ont de vous revoir. Ma sœur aînée seulement ne sera plus ici, à son grand regret, car elle vous apprécie bien. En revanche, je compte sur votre frère, ne manquez pas de l'amener. Apportez avec vous le volume d'*Hamlet*, celui d'*Othello* et du *Roi Lear*, et la partition de *la Vestale;* tout cela nous sera utile.

Je n'ose espérer que vous ayez quelque chose de notre grande machine dramatique à me montrer ; pourtant vous me l'aviez bien promis.

Enfin n'importe, venez, et d'abord écrivez-moi.

Présentez mes salutations respectueuses à vos parents, et en particulier à votre charmante femme.

Adieu, mon ami.

Tout à vous.

Mes amitiés à votre frère.

XLVIII

Lyon, 3 novembre 1832.

Cher ami,

Nous n'avons donc pas pu nous revoir ! Je pars ce soir pour Paris... Depuis hier que j'erre dans les

boues de Lyon, je n'ai pas une idée qui ne me fût oppressante et douloureuse; pourquoi ne sommes-nous pas ensemble aujourd'hui! Cela aurait peut-être été possible. Mais je ne pouvais vous prévenir du jour de mon passage ici, ne le sachant pas moi-même vingt-quatre heures d'avance.

Je suis allé hier soir au Grand-Théâtre, où j'ai ressenti une commotion profonde et pénible en entendant, dans un ignoble ballet, cet ignoble orchestre jouer un fragment de la *Symphonie pastorale* de Beethoven (*le Retour du beau temps*). Il m'a semblé retrouver dans un mauvais lieu le portrait de quelque ange adoré que jadis avaient poursuivi mes rêves d'amour et d'enthousiasme. Oh! deux ans d'absence!

Je crois que je vais devenir fou en entendant de nouveau de la vraie musique. Je vous enverrai le mélologue dès qu'il sera imprimé. Vous m'aviez parlé de journaux qu'il faut avoir et dont vous connaissez les rédacteurs; écrivez-moi un mot là-dessus le plus tôt possible, à l'adresse de Gounet, rue Sainte-Anne, n° 34 ou 32; mettez sous enveloppe la lettre avec mon nom.

Je souffre aujourd'hui cruellement. Je suis tout seul dans la grande ville. Auguste a perdu avant-hier le jeune frère de sa femme, mort de la poitrine; il est fort tristement occupé.

Oh! que je suis seul!! comme je souffre au dedans!!! Que je suis malheureusement organisé! un vrai baromètre, tantôt haut, tantôt bas, soumis aux variations de l'atmosphère, ou brillante ou sombre, de mes dévorantes pensées.

Je suis sûr que vous ne faites rien de notre grand ouvrage; et pourtant ma vie s'écoule à flots, et je n'aurai rien fait de grand avant la fin. Je vais voir Véron, le directeur de l'Opéra. Je tâcherai de me faire comprendre de lui, de l'arracher aux idées mercantiles et administratives; y réussirai-je? Je ne m'en flatte guère. Mon concert aura lieu dans les premiers jours de décembre.

Adieu, adieu; *remember me.*

XLIX

Paris, 2 mars 1833.

Je vous remercie, mon cher ami, de votre lettre affectueuse. Je ne vous ai pas écrit, par la raison que vous avez devinée; je suis entièrement absorbé par les inquiétudes et les chagrins dévorants de ma position. Mon père a refusé son consentement et m'oblige à faire des sommations.

Henriette, dans tout cela, montre une dignité et un caractère irréprochables; sa famille et ses

amis la persécutent plus encore que les miens pour la détacher de moi.

Quand j'ai vu à quel point cela était porté et les scènes journalières dont j'étais la cause, j'ai voulu me dévouer : je lui ai fait dire que je me sentais capable de renoncer à elle (ce qui n'était pas vrai, car j'en serais mort), plutôt que de la brouiller avec ses parents. Bien loin d'accepter ma proposition, elle n'en a éprouvé qu'un chagrin cruel, et un redoublement de tendresse pour moi en a été le résultat. Depuis lors, sa sœur nous laisse tranquilles, et, quand je viens, elle s'en va.

Ces tête-à-tête sont quelquefois bien pénibles; comme vous pensez bien, je suis obligé de me consumer en efforts pour me contenir. Un rien l'effarouche, elle a peur de mon exaspération; mes caresses, si réservées qu'elles soient, lui paraissent trop ardentes; elle me brûle le cœur; moi, je l'épouvante; nous nous tourmentons mutuellement. Mais mes propres inquiétudes, mes craintes de ne pas l'obtenir me rendent le plus malheureux des hommes. Il ne manquait plus que son malheur à elle pour compléter le mien?

Ses affaires ont très mal tourné; elle allait avoir une représentation à son bénéfice, qui pouvait les remonter un peu; je lui avais arrangé un concert assez beau dans un entr'acte; tout allait assez

bien, quand, hier, à quatre heures, en revenant du ministère du commerce en cabriolet, elle a voulu descendre sans que sa femme de chambre lui donnât la main; sa robe s'est accrochée; son pied a tourné dans le marchepied, et elle s'est cassé la jambe au-dessus de la cheville.

Elle a souffert horriblement cette nuit; ce matin encore, quand Dubois fils a revu l'appareil, elle n'a pu retenir ses cris; je les entends encore. Je suis désolé. Vous dire mon chagrin est impossible. La voir souffrante et si malheureuse et ne pouvoir rien pour elle est affreux!

Quelle destinée sera donc la nôtre?... Le sort nous a évidemment faits pour être unis, je ne la quitterai pas vivant. Plus son malheur deviendra grand, plus je m'y attacherai. Si elle perdait, avec son talent et sa fortune, sa beauté, je sens que je l'aimerais également. C'est un sentiment inexplicable; quand elle serait abandonnée du ciel et de la terre, je lui resterais encore, aussi aimant, aussi prosterné d'amour qu'aux jours de sa gloire et de son éclat. O mon ami, ne me dites jamais rien contre cet amour, il est trop grand et trop poétique pour n'être pas respectable à vos yeux.

Adieu; écrivez-moi et donnez-moi des nouvelles de vos nouveaux embarras; ne nous parlons présentement que de ce qui nous touche le

plus près. La musique n'est pas toute gravée, je vous l'enverrai aussitôt qu'elle le sera.

Adieu.

L

Paris, 12 juin 1833.

Merci encore, mon cher Humbert, de toute votre inquiète et constante amitié ! J'ai appris dernièrement par Gounet qu'il avait reçu de vous une lettre pour moi, mais que, par une de ces fatalités inconcevables, il l'avait égarée *dans sa chambre,* où il n'a pas été possible de la retrouver. Votre billet, qu'il vient de me montrer, m'a fait voir combien vous étiez inquiet sur mon compte. Je suis vraiment coupable d'avoir demeuré si longtemps sans vous écrire. Vous savez comme je suis absorbé, comme ma vie ondule. Un jour, bien, calme, poétisant, rêvant ; un autre jour, maux de nerfs, ennuyé, chien galeux, hargneux, méchant comme mille diables, vomissant la vie et prêt à y mettre fin pour rien, si je n'avais pas un délirant bonheur en perspective toujours plus prochaine, une bizarre destinée à accomplir, des amis sûrs, la musique et puis la *curiosité.* Ma vie est un roman qui m'intéresse beaucoup.

Vous voulez savoir ce que je fais? Le jour, si je suis bien portant, je lis ou je dors sur mon canapé (car je suis bien logé à présent), ou je barbouille quelques pages pour *l'Europe littéraire*, qui me les paye très bien. Le soir, dès six heures, je suis chez Henriette ; elle est encore malade et souffrante, ce qui me désespère. Je vous parlerai d'elle très au long une autre fois. Seulement, vous saurez que toute l'opinion que vous pouvez vous être formée d'elle est aussi fausse que possible. C'est tout un autre roman que sa vie ; et sa manière de voir, de sentir et de penser, n'en est pas la partie la moins intéressante. Sa conduite, dans la position où elle a été placée dès l'enfance, est tout à fait incroyable, et j'ai été longtemps sans y croire. Assez là-dessus.

Je m'occupe avec entrain de mon projet d'opéra dont je vous avais parlé dans une lettre de Rome, il y a un an et demi ; et, comme il ne vous a pas été possible de vaincre votre paresse pour vous y mettre depuis ce temps, j'ai désespéré de vous et je me suis adressé à Émile Deschamps et à Saint-Félix, qui travaillent activement. Vous ne m'en voudrez pas, j'espère, car j'ai été bien patient.

On vient me chercher justement pour cela. Je vous récrirai dans quelque temps.

Adieu. Votre sincère ami.

LI

Paris, 1er août 1833.

Cher, bon et fidèle ami,

Je réponds immédiatement à votre lettre. Je connais effectivement beaucoup *Jules* et non pas *Louis* Bénédict, élève de Weber. Il est vraisemblablement encore à Naples, où il s'est fixé. Je ne lui ai *jamais* fait de propositions pour les *Francs Juges ;* je ne lui ai *jamais* dit que vous en fussiez l'auteur; il ignore complètement qu'il y ait un morceau intitulé *Mélodie pastorale.* Je suis à Paris, sans aucune *intention* de partir pour Francfort. Tâchez de confondre cet impudent voleur. L'ouverture est gravée depuis peu ; je vous en enverrai un exemplaire, mais ce ne sont que les parties séparées. Il vous sera facile de la faire mettre en partition. Je suis occupé à terminer la scène des *Bohémiens ;* j'ai un projet sur notre ouvrage réduit en un acte; je le ferai traduire en italien, peut-être *tout entier* en trois actes, et essayer cet hiver, si *Severini* veut tenter l'aventure. Je vais monter une grande affaire de concerts pour cet hiver. Si je pouvais avoir l'esprit entièrement libre, tout irait bien ; je défierais la meute de l'Opéra et celle du Conservatoire, qui sont aujourd'hui plus achar-

nées que jamais à cause de mes articles de *l'Europe littéraire* sur *l'illustre vieillard* (Chérubini), et surtout parce que je me suis permis, à la première représentation d'*Ali-Baba*, d'offrir *dix francs pour une idée* au premier acte, vingt francs au second, trente francs au troisième, quarante francs au quatrième, en ajoutant :

— Mes moyens ne me permettent pas de pousser plus haut ; je renonce.

Cette charge a été sue de tout le monde, même de Véron et de Chérubini, qui m'aiment, comme vous pouvez penser.

Je suis toujours dans la même vie déchirée et bouleversée ; je verrai peut-être Henriette ce soir pour la *dernière fois ;* elle est si malheureuse, que le cœur m'en saigne : et son caractère irrésolu et timide l'empêche de savoir prendre la moindre détermination. Il faut pourtant que cela finisse ; je ne puis vivre ainsi. Toute cette histoire est triste et baignée de larmes ; mais j'espère qu'il n'y aura que des larmes. J'ai fait tout ce que le cœur le plus dévoué pouvait faire ; si elle n'est pas plus heureuse et dans une situation fixée, c'est sa faute.

Adieu, mon ami ; ne doutez jamais de mon amitié, vous vous tromperiez horriblement.

C'est effectivement votre *Chœur héroïque* qu'il

a été question d'exécuter aux Tuileries; mais il ne l'a pas été, *les bougies ayant manqué;* les musiciens n'y voyaient plus quand est venu le tour de mon morceau, et on a fini le concert en rechantant *la Marseillaise* et l'ignoble *Parisienne*, qu'on pouvait exécuter sans voir.

La première répétition de cet immense orchestre a été faite dans un endroit fermé, les ateliers de peinture de Cicéri aux Menus-Plaisirs, et l'effet du *Monde entier* a été immense, quoique la moitié des chanteurs *non musiciens* ne sussent lire ni chanter. J'ai été un instant obligé de sortir, tellement la poitrine me vibrait. Au chœur de *Guillaume Tell* (*Si parmi nous il est des traîtres*), j'ai failli me trouver mal. En plein air... rien... aucun effet. La musique n'est décidément pas faite pour la rue, en aucune façon.

Adieu; écrivez-moi le dénouement de cette insolente intrigue avec le faux Bénédict.

Ne m'oubliez pas auprès de votre frère et de vos parents, je vous en prie.

Votre inaltérable.

LII

Paris, 30 août 1833.

Vous avez raison, ami, de ne pas désespérer de mon avenir! Ils ne savent pas, tous ces peureux,

que, *malgré tout*, j'observe et j'acquiers; que je grandis en fléchissant sous les efforts de la tempête; le vent ne m'arrache que des feuilles; les fruits verts que je porte tiennent trop fortement aux branches pour tomber. Votre confiance m'encourage et me soutient.

Je ne sais ce que je vous avais écrit de ma séparation d'avec cette pauvre Henriette, mais elle n'a pas encore eu lieu, elle ne l'a pas voulu. Depuis lors, les scènes sont devenues plus violentes; il y a eu un commencement de mariage, un acte civil que son exécrable sœur a déchiré; il y a eu des désespoirs de sa part; il y a eu un reproche de ne pas *l'aimer*; là-dessus, je lui ai répondu de guerre lasse en m'empoisonnant à ses yeux. Cris affreux d'Henriette!... désespoir sublime!... rires atroces de ma part!... désir de revivre en voyant ses terribles protestations d'amour!... émétique!... ipécacuana! vomissements de deux heures!... il n'est resté que deux grains d'opium; j'ai été malade trois jours et j'ai survécu. Henriette, désespérée, a voulu réparer tout le mal qu'elle venait de me faire, m'a demandé quelles actions je voulais lui dicter, quelle marche elle devait suivre pour fixer enfin notre sort; je le lui ai indiqué. Elle a bien commencé, et, à présent, depuis trois jours, elle hésite encore, ébranlée par les instiga-

tions de sa sœur et par la crainte que lui cause notre misérable situation de fortune. Elle n'a rien et je l'aime, et elle n'ose me confier son sort... Elle veut attendre quelques mois... des mois! Damnation! je ne veux plus attendre, j'ai trop souffert. Je lui ai écrit hier que, si elle ne voulait pas que j'aille la chercher demain samedi pour la conduire à la mairie, je partais *jeudi prochain* pour Berlin. Elle ne croit pas à ma résolution et m'a fait dire qu'elle me répondrait aujourd'hui. Ce seront encore des phrases, des prières d'aller la voir, qu'elle est malade, etc. Mais je tiendrai bon, et elle verra que, si j'ai été faible et mourant à ses pieds si longtemps, je puis encore me lever, la fuir, et vivre pour ceux qui m'aiment et me comprennent J'ai tout fait pour elle, je ne puis rien de plus. Je lui sacrifie tout, et elle n'ose rien risquer pour moi. C'est trop de faiblesses et de *raison*. Je partirai donc.

Pour m'aider à supporter cette horrible séparation, un hasard inouï me jette entre les bras une pauvre jeune fille de dix-huit ans, charmante et exaltée, qui s'est enfuie, il y a quatre jours, de chez un misérable qui l'avait achetée enfant et la tenait enfermée depuis quatre ans comme une esclave; elle meurt de peur de retomber entre les mains de ce monstre et déclare qu'elle se jettera à l'eau

plutôt que de redevenir sa propriété. On m'a parlé de cela avant-hier; elle veut absolument quitter la France; une idée m'est venue de l'emmener; on lui a parlé de moi, elle a voulu me voir, je l'ai vue, je l'ai un peu rassurée et consolée; je lui ai proposé de m'accompagner à Berlin et de la placer quelque part dans les chœurs, par l'entremise de Spontini; elle y consent. Elle est belle, seule au monde, désespérée et confiante, je la protégerai, je ferai tous mes efforts pour m'y attacher. Si elle m'aime, je tordrai mon cœur pour en exprimer un reste d'amour. Enfin je me figurerai que je l'aime. Je viens de la voir, elle est fort bien élevée, touche assez bien du piano, chante un peu, cause bien et sait mettre de la dignité dans son étrange position. Quel absurde roman!

Mon passeport est prêt, j'ai encore quelques affaires à terminer et je pars. Il faut en finir. Je laisse cette pauvre Henriette bien malheureuse, sa position est épouvantable; mais je n'ai rien à me reprocher et je ne puis rien de plus pour elle. Je donnerais encore à l'instant ma vie, pour un *mois* passé près d'elle, aimé comme je dois l'être. Elle pleurera, se désespérera; il sera trop tard. Elle subira la conséquence de son malheureux caractère, faible et incapable d'un grand sentiment et d'une forte résolution... Puis elle se consolera

et me trouvera des torts. C'est toujours ainsi. Pour moi, il faut que j'aille en avant, sans écouter les cris de ma conscience, qui me dit toujours que je suis trop malheureux et que la vie est une atrocité. Je serai sourd. Je vous promets bien, cher ami, de ne pas faire mentir votre oracle.

Je vous envoie ce que vous me demandez; la *Chanson de Lutzow* est gravée, arrangée par Weber pour le piano. Vous y ferez des paroles. Je n'ai pas pu vous envoyer mon manuscrit, que j'ai donné à Gounet. D'ailleurs, il n'y a presque pas de changements.

Vous enverrez à M. Schlesinger, rue Richelieu, 97, un bon de *seize francs* pour votre envoi et celui de M. Rolland réunis.

Adieu. Pour la vie, votre ami sincère et fidèle.

Véron a refusé *le Dernier Jour du monde. Il n'ose pas.* Je vais vous faire envoyer l'ouverture des *Francs Juges*.

Liszt vient d'arranger ma symphonie pour le piano; c'est étonnant.

Je vous écrirai de Berlin.

LIII

Mardi, 3 septembre 1833.

Henriette est venue, je reste. Nous sommes

annoncés. Dans quinze jours, tout sera fini, si les lois humaines veulent bien le permettre. Je ne crains que leurs lenteurs. Enfin !!! Oh ! il le fallait, voyez-vous.

Nous avons, à plusieurs, fait un petit sort à la pauvre fugitive. Jules Janin s'en est chargé spécialement pour la faire partir.

LIV

Vincennes, 11 octobre 1833.

Mon cher ami,

Je suis marié ! enfin ! Après mille et mille peines, oppositions terribles des deux parts, je suis venu à bout de ce chef-d'œuvre d'amour et de persévérance. Henriette m'a expliqué, depuis, les mille et une calomnies ridicules qu'on avait employées pour la détourner de moi et qui avaient causé ses fréquentes indécisions. Une, entre autres, lui avait fait concevoir d'horribles craintes : on lui avait assuré que j'avais des attaques d'épilepsie. Puis on lui a écrit de Londres que j'étais fou, que tout Paris le savait, qu'elle était perdue si elle m'épousait, etc.

Malgré tout, nous avons, l'un et l'autre, écouté la voix de notre cœur, qui parlait plus haut que

ces voix discordantes, et nous nous en applaudissons aujourd'hui.

Pour moi, je puis, comme à mon meilleur ami, vous dire et vous affirmer sur l'honneur que j'ai trouvé ma femme aussi pure et aussi vierge qu'il soit possible de l'être. Et, certes, dans la position sociale où elle a vécu jusqu'à ce jour, elle n'est pas sans mérite d'avoir su résister aux mauvais exemples et aux séductions de l'or et de l'amour-propre dont elle était sans cesse environnée. Vous devez penser quelle sécurité cela me donne pour l'avenir. Il n'y a pas beaucoup d'exemples d'un mariage aussi original que le nôtre, et il déconcertera bien des prévisions sinistres. Cet hiver, nous partirons ensemble pour Berlin, où m'appellent mes affaires musicales et où l'on va établir un théâtre anglais pour lequel on vient de faire des propositions à Henriette.

Spontini voudra-t-il nous aider, ou, du moins, ne pas nous entraver? Je l'espère. Avant de partir, je donnerai quelque horrible concert dont vous serez informé avec détails. Oh! ma pauvre Ophélie, je l'aime terriblement! Je crois que, quand nous aurons pu renvoyer sa sœur, qui nous trouble toujours plus ou moins, nous aurons enfin une existence laborieuse, il est vrai, mais heureuse, que nous aurons bien achetée.

Ecrivez-moi, mon ami, à la même adresse; je suis actuellement à Vincennes, où ma femme profite du beau temps pour achever de se rétablir par de grandes promenades dans le parc. Je vais tous les jours à Paris, où notre mariage fait un remue-ménage d'enfer, on ne parle que de cela.

Adieu, adieu.

<div style="text-align:right">Votre inaltérable ami.</div>

LV

<div style="text-align:center">Paris, 25 octobre 1833.</div>

Mon ami ! mon bon et digne et noble ami ! Merci, merci de votre lettre si franche, si touchante, si tendre. Je suis pressé, horriblement pressé par des occupations urgentes qui me forcent de courir Paris toute la journée; mais je ne puis résister au besoin que j'éprouve de vous remercier tout de suite de votre bon élan de cœur.

Oui, mon cher Humbert, j'ai *cru* malgré vous tous, et ma foi m'a sauvé. Henriette est un être délicieux. C'est Ophélie elle-même; non pas Juliette, elle n'en a pas la fougue passionnée; elle est tendre, douce et *timide*. Quelquefois seuls, silencieux, appuyée sur mon épaule, sa main sur mon front, ou bien dans une de ces poses gracieuses que

jamais peintre n'a rêvées, elle pleure en souriant.

— Qu'as-tu, pauvre belle?

— Rien. Mon cœur est si plein! je pense que tu m'achètes si cher, que tu as tout souffert pour moi... Laisse moi pleurer, ou j'étouffe.

Et je l'écoute pleurer tranquillement, jusqu'à ce qu'elle me dise :

— Chante, Hector, chante!

Moi, alors de commencer la *Scène du bal*,

qu'elle aime tant ; la *Scène aux champs* la rend tellement triste, qu'elle ne veut pas l'entendre. C'est une *sensitive*. En vérité, jamais je n'ai imaginé une pareille impressionnabilité; mais elle n'a aucune éducation musicale, et, le croiriez-vous? elle se plaît à entendre certains ponts-neufs d'Auber. Elle trouve cela *pas beau, mais gentil.*

Ce qui me charme le plus dans votre lettre, c'est que vous me demandez son portrait; je vous l'enverrai certainement. Le mien va se graver; dès qu'il paraîtra, vous l'aurez. Je suis seul aujourd'hui à Paris; j'arrive de Vincennes, où j'ai laissé ma femme

jusqu'à ce soir. Je serai transporté de joie de lui montrer votre lettre, et je suis sûr qu'elle la sentira, surtout le passage relatif au théâtre, son vœu le plus cher ayant *toujours* été de pouvoir le quitter.

Je vais m'informer de ce que coûterait la copie de la *Fantaisie dramatique* sur *la Tempête*. J'aime mieux que vous ayez cela que des *fragments* de la *Symphonie*, car c'est un œuvre complet. En outre, Liszt vient de réduire pour le piano seul la *Symphonie* entière. On va la graver, et cela suffira pour vous en rafraîchir la mémoire.

Adieu. Écrivez-moi souvent. Il me sera si doux de vous répondre et de vous parler du ciel que j'habite; il n'y manque que vous. Oh! si... mais plus tard. S'il y a quelque chose sur la terre de beau et de sublime, c'est l'amour et l'amitié comme nous les comprenons.

J'ai toujours sur ma table *les Francs Juges*, et je n'ai pas besoin de vous dire le serrement de cœur que j'éprouve à voir vos vers si cadencés, si musicaux, rester enfouis et inutiles. J'ai écrit la scène des *Bohémiens*, en y mêlant le chœur qui commence le second acte : *L'ombre descend.* Cela fait un chœur immense et d'un rythme curieux. Je suis à peu près sûr de l'effet. Je le ferai entendre à mon prochain concert.

Adieu, AMI!

Je n'ai pas besoin de voir Henriette pour vous répondre, de sa part, qu'elle est sensible autant qu'on peut l'être à ce que vous m'avez écrit pour elle et pour moi.

Adieu; *farewell dearest Horatio, remember me, Ill not forget thee.*

LVI

Mercredi, 19 mars 1834.

Ce n'est pas par paresse, mon ami, que je ne vous écris plus depuis que votre dernière lettre s'est croisée en route avec la mienne; un excès de travail, au contraire, en a été la cause. Avant-hier encore, j'ai écrit pendant treize heures sans quitter la plume. Je suis à terminer la *Symphonie*, avec alto principal, que m'a demandée Paganini. Je comptais ne la faire qu'en *deux* parties ; mais il m'en est venu une *troisième*, puis une *quatrième;* j'espère pourtant que je m'en tiendrai là. J'ai encore pour un bon mois de travail continu. Je reçois chaque jour *le Réparateur*, de M. le vicomte A. de Gouves. Vous me demandez de vous donner le moyen de tenir votre pari; mais je ne vous donnerai guère d'autres nouvelles musicales que celles que vous pouvez trouver dans un feuilleton du *Rénovateur* tous les

dimanches. Écrivez quelque chose sur la mise en scène à l'Opéra de *Don Juan;* mais dites, ce que ma position ne m'a pas permis d'avouer, que tous les artistes sans exception, et Nourrit surtout, sont à mille lieues au-dessous de leurs rôles; Levasseur trop lourd et trop sérieux, mademoiselle Falcon trop froide, madame Damoreau froide et nulle comme actrice et insupportable par ses sottes broderies; en général, excepté les chœurs, qui sont inimitablement beaux, tout manque de *chaleur* et de *mouvement*. Le duo final entre don Juan et la statue du Commandeur est seul d'une exécution admirable. Dérivis fils est très bien dans le rôle du Commandeur. Touchez sur les ballets; ajoutez qu'ils sont d'une musique infâme (composés par Castil Blaze père!); vous ne pouvez en nommer l'auteur, son nom étant resté à peu près secret.

Dites quelque chose sur l'absurdité de la direction, qui s'amuse à dépenser son argent à remonter des ouvrages connus de tout le monde et ne sait pas nous donner un ouvrage *nouveau* digne d'intéresser les amis de l'art. La reprise de *la Vestale* par mademoiselle Falcon va avoir lieu dans quinze jours. Cela fera un autre effet que *Don Juan*, parce que c'est véritablement un grand opéra, écrit et instrumenté en conséquence, et, en outre, parce que c'est *la Vestale*.

Parlez de l'incroyable *quatuor* des quatre frères Muller, qui jouent Beethoven d'une façon qui nous était jusqu'à présent demeurée inconnue.

La *Symphonie*, arrangée par Liszt, n'a pas encore paru. Je vous l'enverrai, avec *le Paysan breton*, dès qu'elle sera imprimée. — Vous n'avez pas une idée pour un grand opéra ? Rien ?...

Adieu, tout à vous du fond du cœur.

P.-S. — Je viens d'écrire une grande biographie de Glück pour *le Publiciste*, journal nouveau sous la forme de l'ancien *Globe*, qui paraîtra le mois prochain. Je vous en enverrai un exemplaire.

LVII

Montmartre, 15 ou 16 mai 1834.

Je vous réponds en achevant de lire votre lettre, mon cher ami, pour me justifier. Vous êtes fâché, et vous auriez raison de l'être si j'avais réellement mérité les reproches que vous m'adressez.

Peu après le gâchis de Lyon [1], un peintre de ma connaissance, qui se rendait à Rome, se chargea d'une lettre pour Auguste, dans laquelle je demandais à celui-ci de ses nouvelles, et con-

1. Allusion à l'insurrection de Lyon du mois d'avril 1834.

séquemment des vôtres. Je suis bien désagréablement surpris d'apprendre que cette lette ne lui est pas parvenue. Dites-le lui si vous le voyez.

J'allais vous écrire directement, ne recevant point de réponse d'Auguste, et vous m'avez à peine prévenu de quelques jours. Je suis tué de travail et d'ennui, obligé par ma position momentanée de gribouiller à tant la colonne pour ces gredins de journaux, qui me payent le moins qu'ils peuvent; je vous enverrai dans peu une *Vie de Glück*, avec notre fameux morceau de *Telemaco*, qui y est annexé.

Pour ce qui est de la *Chasse de Lutzow*, la voici telle que j'ai fait chanter au Théâtre-Italien par ces animaux de choristes, qui en ont détruit l'effet.

La prosodie de vos vers n'est pas la même à chaque couplet et ne va pas sur la musique;

mais, plutôt que d'altérer le rythme musical, il vaut mieux gêner un peu la marche de la poésie. Au reste, vous verrez vous-même ce que vous aimerez le mieux. J'espère que vous ne chanterez jamais cette féroce mélodie sur la scène que vos vers décrivent si bien. Je redoute pour vous le sort du *Fergus* de Walter Scott, et je conçois aussi bien que vous tout ce qui se passe dans votre cœur, beaucoup trop accessible à certaines idées. Si le marchand de musique de Lyon grave le morceau avec vos paroles, faites bien attention que pour rien au monde je ne voudrais avoir l'air de corriger ou retoucher Weber, et qu'en ce cas il doit graver la musique *entièrement conforme* à l'exemplaire que je vous ai fait adresser par Schlesinger, dans lequel il n'y a d'harmonie qu'à l'entrée du chœur,

tout le reste étant pour une voix seule. Mon nom ne doit y figurer en aucune façon, je vous le recommande. Le *Hourrah* même n'est pas de Weber. Vous savez qu'il y a, à la place de ces deux mesures, les deux suivantes :

Das ist
(C'est)

Je ne sais pourquoi, aujourd'hui, je suis horriblement triste, incapable de répondre à votre lettre comme je le voudrais. Je vous remercie bien sincèrement de vos affectueuses questions sur Henriette. Elle est souvent fort souffrante, une grossesse avancée en est la cause; pourtant, depuis quelques jours, elle va mieux.

Mes affaires, à l'Opéra, sont entre les mains de la famille Bertin, qui en a pris la direction. Il s'agit de me donner l'*Hamlet* de Shakspeare supérieurement arrangé en opéra. Nous espérons que l'influence du *Journal des Débats* sera assez grande pour lever les dernières difficultés que Véron pourrait apporter. Il est dans ce moment-ci à Londres; à son retour, cela se terminera d'une manière ou d'autre. En attendant, j'ai fait choix, pour un opéra comique en deux actes, de *Benvenuto Cellini*, dont vous avez lu sans doute les curieux Mémoires et dont le caractère me fournit un texte excellent sous plusieurs rapports. Ne parlez pas de cela avant que tout soit arrangé.

La *Symphonie* est gravée; nous corrigeons les épreuves, mais elle ne paraîtra pas avant le retour de Liszt, qui vient de partir pour la Normandie, où il passera quatre ou cinq semaines. Je vous l'enverrai aussitôt, avec *le Paysan breton*, que je n'ai point oublié, ainsi que vous le sup-

posez, et que vous recevrez en même temps. Je ne veux pas le faire graver ; sans quoi, vous l'auriez déjà ; je le mettrai dans quelque opéra ; en conséquence, je vous prie de ne pas en laisser prendre de copie.

J'ai achevé les *trois premières parties* de ma nouvelle symphonie avec alto principal ; je vais me mettre à terminer la quatrième. Je crois que ce sera bien et surtout d'un pittoresque fort curieux. J'ai l'intention de la dédier à un de mes amis que vous connaissez, M. Humbert Ferrand, s'il veut bien me le permettre. Il y a une *Marche de pèlerins chantant la prière du soir*, qui, je l'espère, aura, au mois de décembre, une réputation. Je ne sais quand cet énorme ouvrage sera gravé ; en tout cas, chargez-vous d'obtenir de M. Ferrand son autorisation. A mon premier opéra représenté, tout cela se gravera. Adieu, pensez à *Fergus*... sinon pour vous, du moins pour votre femme et vos amis. Mille choses à elle et à vos parents.

Tout à vous du fond du cœur.

LVIII

Montmartre, 31 août 1834.

Mon cher Humbert,

Je ne vous oublie pas le moins du monde ; mais

vous ne savez pas jusqu'à quel point je suis esclave d'un travail indispensable ; je vous eusse écrit vingt fois sans ces damnés articles de journaux, que je suis forcé d'écrire pour quelques misérables pièces de cent sous que j'en retire. Je venais d'apprendre par un journal le triste événement qui vient de mettre votre courage à l'épreuve, et je me disposais à vous écrire quand votre lettre est arrivée. Je ne vous offrirai pas de ces banales consolations impuissantes et inutiles en pareil cas; mais, si quelque chose pouvait adoucir le coup que vous venez de recevoir, ce serait de songer que la fin de votre père a été aussi douce et aussi calme qu'il fût possible de la désirer. Vous me parlez du mien, il m'a écrit dernièrement en réponse à une lettre où je lui apprenais la délivrance d'Henriette et la naissance de mon fils. Sa réponse a été aussi bonne que je l'espérais et ne s'est pas fait attendre. Les couches d'Henriette ont été extrêmement pénibles; j'ai même éprouvé quelques instants d'une inquiétude mortelle. Tout cependant s'est heureusement terminé après quarante heures d'horribles souffrances. Elle vous remercie bien sincèrement des lignes que vous mettez pour elle dans chacune de vos lettres; il y a longtemps qu'elle a reconnu avec moi que votre amitié était d'une

nature aussi rare qu'élevée. Pourquoi sommes-nous si loin l'un de l'autre?...

Je n'ai pas reçu des nouvelles de Bloc, ni des *Francs Juges.* Depuis que les concerts des Champs-Élysées et du Jardin Turc se sont emparés de cette malheureuse ouverture, elle me paraît si encanaillée, que je n'ose plus m'intéresser a son sort.

Je ne suis pour rien dans le ballet de *la Tempête* dont Adolphe Nourrit a fait le programme et Schneitzoëffer la musique.

Il y a deux mois, et je crois vous l'avoir écrit, que ma symphonie avec alto principal, intitulée *Harold,* est terminée. Paganini, je le crois, trouvera que l'alto n'est pas traité assez en concerto; c'est une symphonie sur un plan nouveau et point une composition écrite dans le but de faire briller un talent individuel comme le sien. Je lui dois toujours de me l'avoir fait entreprendre; on la copie en ce moment; elle sera exécutée au mois de novembre prochain au premier concert que je donnerai au Conservatoire. Je compte en donner trois de suite. Je viens de terminer pour cela plusieurs morceaux pour des voix et orchestre qui figureront bien, je l'espère, dans le programme. La première symphonie arrangée par Litz est *gravée;* mais elle ne sera *imprimée*

et publiée qu'au mois d'octobre; alors seulement je pourrai vous l'envoyer. *Le Paysan breton*, je vais le faire graver, vous l'aurez aussitôt. Je donnerai demain l'ordre, chez M. Schlesinger, de vous envoyer mes articles de la *Gazette musicale* sur Glük et *la Vestale*.

Parbleu! si je connais Barbier! A telles enseignes, qu'il vient d'éprouver à mon sujet un désappointement assez désagréable. J'avais proposé à Léon de Wailly, jeune poète d'un grand talent et son ami intime, de me faire un opéra en deux actes sur les Mémoires de *Benvenuto Cellini*; il a choisi Auguste Barbier pour l'aider; ils m'ont fait à eux deux le plus délicieux opéra-comique qu'on puisse trouver. Nous nous sommes présentés tous les trois comme des niais à M. Crosnier; l'opéra a été lu devant nous et *refusé*. Nous pensons, malgré les protestations de Crosnier, que je suis la cause du refus. On me regarde à l'Opéra-Comique comme un *sapeur*, un *bouleverseur du genre national*, et on ne veut pas de moi. En conséquence, on a refusé les paroles pour ne pas avoir à admettre la musique d'un fou.

J'ai écrit cependant la première scène, *le Chant des ciseleurs de Florence*, dont ils sont engoués tous au dernier point. On l'entendra

dans mes concerts. J'ai lu ce matin à Léon de Wailly le passage de votre lettre qui concerne Barbier; pour lui, il voyage en Belgique et en Allemagne dans ce moment. Comme il venait de partir, Brizeux nous est arrivé d'Italie, toujours plus épris de sa chère Florence. Il en apporte de nouveaux vers; je les lui souhaite aussi ravissants que ceux de *Marie*. Avez-vous lu *Marie?* Avez-vous lu le dernier ouvrage de Barbier sur l'Italie,

<div style="text-align:center">Divine Juliette au cercueil étendue,</div>

comme il l'appelle? Il est intitulé *il Pianto*. Il contient aussi de belles choses. Je vous avoue que j'avais été extrêmement étonné de ne pas vous voir partager mon enthousiasme pour les *Iambes*, lorsque je vous en récitai des fragments. Ah! oui, c'est furieusement beau. Envoyez-moi votre *Grutli*. Je ne manquerai pas de le lui faire connaître, ainsi qu'à Brizeux, à Wailly, Antony Deschamps et Alfred de Vigny, que je vois le plus habituellement. Hugo, je le vois rarement, il *trône* trop. Dumas, c'est un braque écervelé. Il part avec le baron Taylor pour une exploration des bords de la Méditerranée. Le ministre leur a donné un vaisseau pour cette expédition. L'Adultère va donc se reposer pendant un an au moins

sur nos théâtres. Léon de Wailly ne se décourage pas; il vient, avec le *jeune* Castil Blaze (qui ne ressemble pas à son père), de me finir le plan d'un grand opéra en trois actes sur un sujet historique, non encore traité, ainsi que nous l'avait demandé Véron; nous verrons dans peu si le sort de celui-ci sera plus heureux. Oh! il faudra bien que cela vienne, allez! Je n'ai pas d'inquiétude; si seulement j'avais de quoi vivre... j'entreprendrais bien d'autres choses encore que des opéras. La musique a de grandes ailes que les murs d'un théâtre ne lui permettent pas d'étendre entièrement.

> Patience et longueur de temps
> Font plus que force ni que rage.

Je vous écrirais toute la nuit; mais, comme j'ai à ramer sur ma galère demain tout le jour, il faut que j'aille dormir.

Henriette vous dit mille choses pour vous remercier de votre *good friendship*. En revanche, ne m'oubliez pas auprès de votre femme et de votre famille.

Adieu; mon affection est aussi sûrement à vous que la vôtre est à moi.

LIX

Dimanche, 30 novembre 1834.

Cher et excellent ami,

Je m'attendais presque à recevoir une lettre de vous. Je profite d'une demi-heure qui me reste ce soir pour y répondre. Je suis abîmé de fatigue, et il me reste encore beaucoup à faire. Mon second concert a eu lieu, et votre *Harold* a reçu l'accueil que j'espérais, malgré une exécution encore chancelante. La *Marche des pèlerins* a été bissée; elle a aujourd'hui la prétention de faire le pendant (religieux et doux) de la *Marche au supplice*. Dimanche prochain, à mon troisième concert, *Harold* reparaîtra dans toute sa force, je l'espère, et paré d'une parfaite exécution. L'orgie de brigands qui termine la symphonie est quelque chose d'un peu violent; que ne puis-je vous la faire entendre! Il y a beaucoup de votre poésie là dedans; je suis sûr que je vous dois plus d'une idée.

Auguste Barbier vous remercie beaucoup de vos vers et vous écrit à ce sujet.

La *Symphonie fantastique* a paru; mais, comme ce pauvre Liszt a dépensé horriblement

d'argent pour cette publication, nous sommes convenus avec Schlesinger de ne pas consentir à ce qu'il donne un seul exemplaire; à telles enseignes que, moi, je n'en ai pas un. Ils coûtent vingt francs; voulez-vous que je vous en achète un? Je voudrais bien pouvoir vous l'envoyer sans tout ce préambule; mais vous savez que, pendant quelque temps encore, notre position sera assez gênée. Pourtant, d'après la recette du dernier concert, qui a été de deux mille quatre cents francs (double de celle du premier), j'ai lieu d'espérer que je gagnerai quelque chose au troisième. A présent, toute la copie est payée; et c'était énorme. Si vous voulez, je vous ferai copier en partition la romance que mademoiselle Falcon a chantée au dernier concert. C'est celle que vous connaissez sous le nom du *Paysan breton* avec de nouvelles paroles d'Auguste Barbier faites sur la musique. Ce petit morceau fait partie d'un opéra que nous avons un instant cru voir représenter à l'Opéra cet hiver; mais les intrigues d'Habeneck et consorts, et la stupide obstination de Véron après quelques hésitations, nous ont ajournés indéfiniment.

Vous me parlez de la *Gazette;* mais M. Laforest, qui fait les feuilletons, est un de mes plus chauds ennemis; je suis très content qu'il ne

dise rien. Vous avez lu l'article du *Temps*, celui du *Messager*, etc.?

Henriette vous remercie beaucoup d'avoir parlé d'elle et surtout de son petit Louis, qui est bien le plus doux et le plus joli enfant que j'aie vu. Ma femme et moi sommes aussi unis, aussi heureux qu'il soit possible de l'être, malgré nos ennuis matériels. Il semble que nous nous en aimons davantage. L'autre jour, à l'exécution de la « Scène aux champs » de la *Symphonie fantastique*, elle a failli se trouver mal d'émotion ; elle en pleurait encore de souvenir le lendemain.

Adieu, adieu ; mille amitiés, et rappelez-moi au souvenir de votre femme et de votre famille.

LX

Paris, 10 janvier 1835.

Vous m'engagez, mon cher ami, à ne jamais manquer de franchise avec vous ; mais j'en ai toujours eu, bien certainement. C'est que vous croyez peut-être que les raisons d'argent sont la cause du retard que vous avez éprouvé dans la réception de la *Symphonie*. En ce cas, vous vous trompez ; car, lorsque je vous ai écrit que l'ouvrage n'était pos encore publié, cela était vrai. Je ne vous connais pas d'hier, et je savais bien que

je ne devais pas me gêner à ce point avec vous. Quoi qu'il en soit, vous aurez l'ouvrage de Liszt aujourd'hui ; dans peu, vous recevrez un exemplaire du *Jeune Pâtre breton*, gravé avec piano ; je le publie moi-même, ainsi je n'ai pas besoin de vos vingt-cinq francs.

Je voudrais bien pouvoir vous envoyer *Harold*, qui porte votre nom et que vous n'avez pas. Cette symphonie a eu une recrudescence de succès à sa troisième exécution ; je suis sûr que vous en seriez fou. Je la retoucherai encore dans quelques menus détails, et, l'année, prochaine, elle produira, je l'espère, encore plus de sensation.

Votre histoire d'Onslow m'a fait monter le rouge au visage ; mais c'était d'indignation et de honte pour lui; Henriette a eu la faiblesse d'en pleurer. Figurez-vous que Onslow, ne venant à Paris qu'au mois de février ou de mars pour y passer seulement la moitié de l'année, ne s'est jamais trouvé dans la capitale à l'époque de nos concerts et n'a, en conséquence, jamais entendu ma *Symphonie fantastique*. Il ne peut l'avoir lue, puisque je ne lui ai jamais prêté le manuscrit et que l'arrangement de piano par Liszt vient de paraître. Tout cela est dégoûtant de mauvaise foi et de prévention pédantesque. Je commence à furieusement mépriser et l'opposition et les gens

qui la font; quand je dis qu'un ouvrage est mauvais, c'est que je le pense, et, quand je le pense, c'est que je le connais. Ces messieurs ont d'autres motifs que ceux qui guident les *artistes;* j'aime mieux mon lot que le leur. Mais laissons cela.

Vous avez vu sans doute le dernier article du *Temps*, il est de d'Ortigue; je le trouve faux de point de vue, quoique juste dans beaucoup de critiques de détail. Par exemple, il prétend qu'il n'y a pas l'ombre d'une prière dans la *Marche des pèlerins;* il signale seulement, au milieu, des *harmonies plaquées à la manière de Palestrina.* Eh! c'est cela, la prière; car c'est ainsi qu'on chante toute musique religieuse dans les églises d'Italie. Du reste, ce passage a impressionné, comme je l'espérais, tout le monde, et d'Ortigue est le seul de son avis. Ah! si vous étiez ici, vous! Barbier et Léon de Wailly se sont presque chargés de vous remplacer dans un certain sens, car je ne connais personne qui sympathise plus qu'eux avec ma manière d'envisager l'art.

Vous ne me parlez en aucune façon de ce que vous devenez, ni de ce que vous faites. Ne viendrez-vous point à Paris? N'écrivez-vous rien? Quand je verrai d'Ortigue, je lui dirai de vous écrire la lettre que vous me demandez. A défaut de celle-là, je pourrais vous adresser un grand

article que M. J. David a fait pour la *Revue du progrès social ;* il me l'a annoncé, et, *si j'en suis content,* je vous l'enverrai.

Si j'avais le temps, j'aurais déjà entrepris un autre ouvrage que je rumine pour l'année prochaine ; mais je suis forcé de gribouiller de misérables feuilletons qu'on me paye fort mal... Ah ! si les arts étaient comptés pour quelque chose par notre gouvernement, peut-être n'en serais-je pas réduit là. C'est égal, il faudra trouver le temps pour tout.

Adieu ; mille choses à votre frère, et présentez mes hommages respectueux à votre femme.

Tout à vous.

LXI

Avril ou mai 1835.

Mon cher Humbert,

J'ai reçu hier votre lettre. Je vous avais écrit, il y a un mois environ, pour vous recommander un jeune artiste nommé Allard (violon fort distingué), qui se rendait à Genève en passant par Belley. Probablement il se sera présenté chez vous en votre absence et n'aura pas laissé la lettre, ou bien est-il encore à Lyon.

Vous venez de Milan ! Je n'aime pas cette grande ville ; mais c'est le seuil de la grande Italie, et je ne saurais vous dire quel regret profond me prend, quand il fait beau, pour ma vieille plaine de Rome et les sauvages montagnes que j'ai tant de fois visitées. Votre lettre m'a rappelé tout cela. Pourquoi ne faites-vous pas une petite excursion à Paris ? J'aurais tant de plaisir à vous présenter à ma femme, et elle est si empressée de vous connaître.

Vous me demandez des détails sur notre intérieur ; les voici en peu de mots :

Notre petit Louis vient d'être sevré ; il s'est bien tiré de cette épreuve, malgré les alarmes délirantes de sa mère. Il marche presque seul. Henriette en est toujours plus folle. Mais il n'y a que moi dans la maison qui possède toutes ses bonnes grâces ; je ne puis sortir sans le faire crier pendant une heure. Je travaille comme un nègre pour quatre journaux qui me donnent mon pain quotidien. Ce sont : *le Rénovateur*, qui paye mal ; *le Monde dramatique* et la *Gazette musicale*, qui payent peu, les *Débats*, qui payent bien. Avec tout cela, j'ai à combattre l'horreur de ma position musicale ; je ne puis trouver le temps de composer. J'ai commencé un immense ouvrage intitulé : *Fête musicale funèbre à la mémoire des*

hommes illustres de la France ; j'ai déjà fait deux morceaux, il y en aura sept. Tout serait fini depuis longtemps si j'avais eu seulement un mois pour y travailler exclusivement ; mais je ne puis disposer d'un seul jour en ce moment sous peine de manquer du nécessaire peu de temps après. Et il y a des polissons qui se sont amusés dernièrement, à la barrière du Combat, à dépenser quinze cents francs pour faire dévorer vivants, en leur présence, un taureau et un âne par des chiens ! Ce sont des élégants du *Café de Paris ;* ce ce sont *ces messieurs* qui se divertissent ! — Voilà ! — Si vous n'étiez pas celui que je connais, je douterais qu'il fût possible de vous faire comprendre ce que mon volcan me dit à ce sujet...

Véron n'est plus à l'Opéra. Le nouveau directeur, Duponchel, n'est guère plus musical que lui ; cependant il est engagé avec moi sur sa parole pour un opéra en deux actes ; il demande des changements importants dans le poème ; quand ils seront adoptés, nous en viendrons *au fait,* c'est-à-dire à lui faire signer un *bon contrat* avec un *dédit solide ;* car je fais cas d'une parole de directeur comme de celle d'un Grec ou d'un Bédouin. Je vous dirai quand tout cela sera terminé.

Mon père m'a écrit il n'y a pas longtemps, ma

sœur Adèle également, des lettres pleines d'affection.

Je ne sais de quel concert vous me demandez des nouvelles, j'en ai donné sept cette année. Je recommencerai au mois de novembre, mais je n'aurai rien de nouveau à donner; ma *Fête musicale* ne sera pas terminée, et, d'ailleurs, elle est pour sept cents musiciens. Je crois que le plan et le sujet vous plairont. Je redonnerai encore notre *Harold*. Vous vous étonnez du jugement des Italiens en musique. Ils sont presque aussi bêtes que des Français. A Paris, nous assistons en ce moment au triomphe de Musard, qui se croit, d'après ses succès et l'assurance que lui en donnent les habitués de son bastringue, bien supérieur à Mozart. Je le crois bien! Mozart a-t-il jamais fait un quadrille *tapé* comme celui de *la Brise du matin*, ou celui du *Coup de pistolet*, ou celui de *la Chaise cassée?*... Mozart est mort de misère, c'était trop juste! Musard gagne, à l'heure qu'il est, vingt mille francs par an au moins, c'est encore plus juste. Dernièrement, Ballanche, — l'immortel auteur d'*Orphée* et d'*Antigone*, deux sublimes poèmes en prose, grands et simples et beaux comme l'antique, — ce pauvre Ballanche a failli être emprisonné pour un billet de deux cents francs qu'il

ne pouvait payer! Songez donc à ça, Ferrand!
De bonne foi, n'y a-t-il pas de quoi devenir fou?
Si j'étais garçon et que mes témérités ne dussent
avoir de conséquence que pour moi, je sais bien
ce que je ferais. Mais ne parlons pas de cela.
Adieu ; aimez-moi toujours comme je vous aime.
Écrivez-moi le plus souvent que vous pourrez; je
trouverai, malgré mon esclavage de tous les in-
stants, le temps de vous répondre. Ma femme,
qui m'est toujours de plus en plus chère, vous
remercie de vos quelques mots pour elle; ne
m'oubliez pas auprès de la vôtre.

Adieu! Adieu!

Faites-moi le plaisir de lire le *Chatterton* d'Al-
fred de Vigny

LXII

Montmartre, 2 octobre 1835.

Mon cher Ferrand,

Je profite d'un instant de loisir pour vous de-
mander pardon de mon long silence; je crois que
vous êtes fâché, votre envoi littéraire *sans lettre*
m'en est la preuve. Avez-vous eu l'intention de
riposter à celui que je vous ai fait de la partition
des *Francs Juges*, sans vous écrire? Je le crains.
Pourtant la pure vérité est qu'entre mes maudits

articles de journaux, mes cent fois maudites répétitions de *Notre-Dame de Paris* et la composition de mon opéra, je n'ai réellement pas le temps de fumer un cigare. Voilà pourquoi je ne vous ai pas écrit. Quoi qu'il en soit de ce que vous pensez de mes torts, j'espère que vous aurez l'air de ne pas les croire bien graves.

J'ai lu avec un vif plaisir tout ce que vous m'avez envoyé ; vos vers sur le *Grutli* surtout me plaisent au delà de ce que je pourrais vous dire, et, entre nous, Barbier doit être fier de la dédicace. Il va publier bientôt une nouvelle édition de ses œuvres contenant ses *Iambes*, *Pianto* et ses nouvelles poésies sur l'Angleterre, encore inconnues Je pense que vous en serez content.

Il y a aussi des choses charmantes de lui dans notre opéra. Je touche à la fin de ma partition, je n'ai plus qu'une partie, assez longue il est vrai, de l'instrumentation à écrire. J'ai, à l'heure qu'il est, l'assurance *écrite* du directeur de l'Opéra d'être représenté, un peu plus tôt, un peu plus tard; il ne s'agit que de prendre patience jusqu'à l'écoulement des ouvrages qui doivent passer avant le mien; il y en a trois malheureusement! Le directeur Duponchel est toujours plus engoué de la pièce et se méfie tous les jours davantage de ma musique (qu'il ne connaît pas, comme de

juste!), il en tremble de peur. Il faut espérer que je lui donnerai un bon démenti et que mes collaborateurs en consoleront son amour-propre. Il est de fait que le libretto est ravissant. Alfred de Vigny, le protecteur de l'association, est venu hier passer la journée chez moi; il a emporté le manuscrit pour revoir attentivement les vers; c'est une rare intelligence et un esprit supérieur, que j'admire et que j'aime de toute mon âme. Il publiera aussi dans peu la suite de *Stello*; n'admirez-vous pas le style de son dernier ouvrage (*Servitude et grandeur militaires*)? Comme c'est senti! comme c'est vrai!

Mon fils grandit et devient beau de jour en jour, ma femme en perd la tête; pardonnez-moi de vous dire cela; je sens que j'ai tort.

Le libraire Coste a commencé sa publication des *Hommes illustres de l'Italie*. Il était convenu qu'il vous écrirait pour vous demander d'y travailler; je ne sais s'il l'a fait. Depuis longtemps, je ne l'ai pas vu. Je lui en parlerai ces jours-ci. Votre grand tort est d'être absent. Les livraisons qui ont paru contiennent, entre autres vies remarquables, celle de Benvenuto Cellini. Lisez cela, si vous n'avez pas lu les Mémoires autographes de ce bandit de génie.

Présentez mes hommages respectueux à ma-

dame Ferrand et à madame votre mère. Il paraît que vous spéculez, ou tout au moins que vous prenez quelque intérêt aux spéculations industrielles de votre voisinage; c'est bien, si vous réussissez.

Adieu; écrivez-moi vite; il y a un temps affreux que je désire de vos nouvelles.

Votre ami sincère et toujours le même, quoi que vous puissiez croire.

LXIII

Montmartre, 16 décembre 1835.

Mon cher Ferrand,

Je ne suis pas coupable en demeurant si longtemps sans vous écrire : vous ne sauriez vous faire une idée exacte de tout ce que j'ai à faire journellement et du peu de loisir que j'ai, *quand j'en ai*. Mais il est inutile de m'appesantir là-dessus : vous ne doutez pas du plaisir que je trouve à vous écrire, j'en suis sûr.

J'ai vu hier A. Coste, l'éditeur de l'*Italie pittoresque*; il m'a répondu qu'il était trop tard pour accepter de nouvelles livraisons pour cet ouvrage, qui touche à sa fin; mais que, si vous vouliez lui envoyer quelques biographies des hommes ou femmes illustres pour la publication

intitulée : *Galerie des hommes illustres de l'Italie*, qui va faire suite à l'*Italie pittoresque*, il en serait enchanté. Ainsi écrivez-moi les noms que vous choisissez, afin qu'il n'y ait pas de double emploi et qu'on ne les donne pas à biographier à d'autres. Personne n'a songé aux femmes, Coste désirerait que vous vous en occupassiez spécialement. Vos livraisons vous seront payées cent francs au moins et cent vingt-cinq francs au plus; je tâcherai d'obtenir les cent vingt-cinq francs.

Je vous remercie de vos vers; si j'ai un moment, j'essayerai de trouver une musique qui puisse aller à leur taille.

Je voudrais bien vous envoyer ma partition de *Harold*, qui vous est dediée. Elle a obtenu, cette année, un succès double de celui de l'année dernière, et décidément cette symphonie enfonce la *Symphonie fantastique*. Je suis bien heureux de vous l'avoir offerte avant de vous la faire connaître; ce sera un nouveau plaisir pour moi quand cette occasion se présentera. Franchement, je n'ai rien fait qui puisse mieux vous convenir.

J'ai un opéra reçu à l'*Opéra*; Duponchel est en bonnes dispositions ; le *libretto*, qui, cette fois, sera un *poème*, est d'Alfred de Vigny [1] et Auguste

1. C'est Léon de Wailly qui est désigné dans la collaboration avec Auguste Barbier.

Barbier. C'est délicieux de vivacité et de coloris. Je ne puis pas encore travailler à la musique, *le métal me manque* comme à mon héros (vous savez peut-être déjà que c'est Benvenuto Cellini). Je tâcherai de trouver, dans quelques jours, le temps de vous envoyer des notes pour l'article que vous voulez faire, et spécialement sur *Harold.*

J'ai un grand succès en Allemagne, dû à l'arrangement de piano de ma *Symphonie fantastique*, par Liszt. On m'a envoyé une liasse de journaux de Leipzig et de Berlin, dans lesquels Fétis a été, à mon sujet, roulé d'importance. Liszt n'est pas ici. D'ailleurs, nous sommes trop liés pour que son nom ne fît pas tort à l'article au lieu de lui être utile.

Je vous remercie bien de tout ce que vous me dites sur ma femme et mon fils; il est vrai que je les aime tous les jours davantage. Henriette est bien touchée de tout l'intérêt qu'elle vous inspire; mais ce qui la ravit bien davantage, c'est ce que vous m'écrivez sur notre petit Louis...

Adieu, adieu.

Tout à vous.

P.-S. — Les deux morceaux de *Harold* ne peuvent pas se séparer du reste sans devenir des non-sens. C'est comme si je vous envoyais le second acte d'un opéra.

LXIV

23 janvier 1836.

Mon cher Humbert,

Excusez-moi de ne vous écrire que quelques mots ; je suis horriblement pressé.

Je vous remercie mille fois de vos nouveaux témoignages d'amitié ; vous êtes, comme je vous ai toujours connu, un homme excellent au plus généreux cœur. Que voulez-vous ! il n'y a qu'heur et malheur.

Cet aimable petit M. Thiers vient de me faire perdre la place de directeur du gymnase musical, qui, d'après mon engagement, m'aurait rapporté douze mille francs par an, et tout cela en refusant d'y laisser chanter des oratorios, des chœurs et des cantates ; ce qui aurait fait tort à l'Opéra-Comique !

Vous me demandez ce qu'est mon morceau du *Napoléon*. Ce sont bien les mauvais vers de Béranger que j'ai pris, parce que le *sentiment* de cette quasi-poésie m'avait semblé musical. Je crois que la musique vous ferait plaisir, malgré les vers ; c'est extrêmement grand et triste, surtout la fin :

> Autour de moi pleurent ses ennemis...
> Loin de ce roc nous fuyons en silence.

L'astre du jour abandonne les cieux.
Pauvre soldat, je reverrai la France,
La main d'un fils me fermera les yeux.

Je voudrais bien avoir le temps de faire la musique de vos vers énergiques ; il faudrait quelque chose de SABRANT ; malheureusement, je n'ai pas une heure à moi pour composer.

Adieu, mon cher ami.

Tout à vous, comme toujours.

LXV

15 avril 1836.

C'est très vrai, mon cher Humbert, je vous dois depuis longtemps une réponse ; mais il est très vrai aussi, dans la plus rigoureuse acception du mot, que je n'ai pas eu à ma disposition un instant de liberté pour vous écrire. Encore aujourd'hui, je crains de ne pouvoir vous dire la moitié de ce que j'ai sur le cœur. Je suis dans la même position avec ma sœur, à qui, depuis trois mois, je n'ai pu adresser une ligne.

Je suis obligé de travailler horriblement à tous ces journaux qui me payent ma prose. Vous savez que je fais à présent les feuilletons de musique (*des concerts seulement*) dans les *Débats* ; ils

sont signés H***. C'est une affaire importante pour moi ; l'effet qu'ils produisent dans le monde musical est vraiment singulier ; c'est presque un événement pour les artistes de Paris. Je n'ai pas voulu, malgré l'invitation de M. Bertin, rendre compte des *Puritani*, ni de cette misérable *Juive* : j'avais trop de mal à en dire ; on aurait crié à la jalousie. Je conserve toujours *le Rénovateur*, où je ne contrains qu'à demi ma mauvaise humeur sur toutes ces gentillesses. Puis il y a *l'Italie pittoresque*, qui vient encore de m'arracher une livraison. En outre, la *Gazette musicale*, tous les dimanches, me harcèle pour quelque colonne de concert ou le compte rendu de quelque misérable niaiserie nouvellement publiée. Ajoutez que j'ai fait mille tentatives, depuis deux mois, pour donner encore un concert ; j'ai essayé de toutes les salles de Paris, celle du Conservatoire m'étant fermée, grâce au monopole qu'on en accorde aux membres de la Société des concerts. J'ai reconnu, à n'en pouvoir douter, que cette salle était la seule dans Paris où je pusse me faire entendre convenablement. Je crois que je donnerai une dernière séance le 3 mai, le Conservatoire ayant fini ses concerts à cette époque. Je viens de refaire ou plutôt de faire la musique de votre scène des *Francs Juges* : « Noble amitié... »

Je l'ai écrite de manière qu'elle pût être chantée par un ténor ou un soprano, et, quoique ce soit un rôle d'homme, j'ai eu en vue mademoiselle Falcon en écrivant; elle peut y produire beaucoup d'effet; je lui porterai la partition ces jours-ci.

Pardonnez-moi de ne vous avoir pas encore envoyé les exemplaires du *Pâtre breton*; je vais les faire mettre à la poste tout à l'heure. La vérité est que je l'oubliais chaque jour en sortant. Je vais faire cet été une troisième symphonie sur un plan vaste et nouveau; je voudrais bien pouvoir y travailler librement.

Votre *Harold* est toujours en grande faveur. Liszt en a fait exécuter, à son concert de l'hôtel de ville, un fragment qui a obtenu les honneurs de la soirée. Je suis bien désolé que vous n'ayez pas à vous cette partition qui vous est dédiée.

Je ne vous ai pas envoyé l'article de J. David, parce que je n'ai pu me le procurer. Il a paru dans la *Revue du progrès social*. Je n'ai vraiment pas le temps d'écrire ce que vous me demandez pour une notice biographique. Du reste, il paraît que les gazettes musicales de Leipzig et de Berlin sont pleines de mes biographies; plusieurs Allemands qui sont ici m'en ont parlé. Ce sont des traductions plus ou moins étendues de celle de d'Ortigue.

A propos de d'Ortigue, il est marié, vous le saviez sans doute. Votre femme a bien de la bonté d'aimer ma petite chanson ; remerciez-la, de ma part, d'avoir si bien accueilli *le Petit Paysan*. Henriette et notre petit Louis vont très bien ; mille remerciements pour votre bon souvenir.

Nous parlons souvent de vous avec Barbier. C'est un des hommes du monde avec lesquels vous aimeriez le plus à vous trouver. Personne ne comprend mieux que lui tout ce qu'il y a de sérieux et de noble dans la mission de l'*artiste*.

On m'a demandé, de Vienne, un exemplaire de la partition de la *Symphonie fantastique* à quelque prix que ce fût ; j'ai répondu que, devant tôt ou tard faire un voyage en Allemagne, je ne pouvais, *à aucune condition*, l'envoyer.

Tous les poètes de Paris, depuis Scribe jusqu'à Victor Hugo, m'ont *offert* des poèmes d'opéra ; il n'y a plus que ces canailles stupides de directeurs qui m'empêchent d'arriver. Mais j'ai de la patience, et je saurai bien un jour leur mettre le pied sur la nuque ; alors... nous verrons.

Vous ne me dites pas ce que vous faites... Plaidez-vous ?... Voyagez-vous ?... Êtes-vous allé à Genève ?... en Suisse ?... Et votre frère, que devient-il ? C'est votre seconde édition ; je n'a

jamais vu une ressemblance plus complète que celle qu'il a avec vous.

Avez-vous lu l'*Orphée* et l'*Antigone* de Ballanche? Savez-vous que cette imitation de l'antique est d'une beauté et d'une magnificence sans égales? J'en suis tout préoccupé depuis plusieurs mois.

Je vous quitte pour aller aux *Débats* porter mon article sur la symphonie en *ut mineur* de Beethoven, où se trouve la phrase que vous me signalez. Meyerbeer va arriver pour commencer les répétitions de son grand ouvrage, *la Saint-Barthélemy*. Je suis fort curieux de connaître cette nouvelle partition. Meyerbeer est le seul musicien parvenu qui m'ait réellement témoigné un vif intérêt. Onslow, qui assistait dernièrement au concert de Liszt, m'a accablé de ses compliments ampoulés sur la *Marche des pèlerins*. J'aime à croire qu'il n'en pensait pas un mot. J'aime mieux la haine bien franche de tout ce monde-là.

Liszt a écrit une admirable fantaisie à grand orchestre sur la *Ballade du pêcheur* et la chanson des *Brigands*.

Adieu. Mille amitiés

Tout à vous de cœur et d'âme.

LXVI

11 avril 1837.

Que le diable m'emporte, mon cher ami, si, depuis votre dernière lettre, je n'ai pas cherché inutilement dix minutes pour vous répondre vingt lignes ! Vous n'avez pas d'idée de cette existence de travaux forcés ! Enfin, je suis libre un instant !...

Vous êtes bien toujours le même, excellent ami, et je vous en remercie ; écrivez-moi le plus souvent que vous pourrez, sans trop m'en vouloir et en me plaignant, au contraire, d'avoir moins de liberté que vous. Votre grande et précieuse lettre m'a charmé ; elle contenait une foule de détails qui m'ont, je vous jure, fait un plaisir extrême.

Vos questions sur *Esmeralda*, j'y réponds d'abord. Je ne suis pour rien, absolument rien que des conseils et des indications de forme musicale, dans la composition de mademoiselle Bertin ; cependant on persiste dans le public à me croire l'auteur de l'air de Quasimodo. Les jugements de la foule sont d'une témérité effrayante.

Mon opéra est fini. Il attend que MM. Halévy et Auber veuillent bien se dépêcher de donner

chacun un opéra en cinq actes, dont la mise en scène (d'après mon engagement) doit précéder l'exécution du mien.

En attendant, je fais dans ce moment un *Requiem* pour l'anniversaire funèbre des victimes de Fieschi. C'est le ministre de l'intérieur qui me l'a demandé. Il m'a offert pour cet immense travail *quatre mille francs.* J'ai accepté sans observation, en ajoutant seulement qu'il me fallait cinq cents exécutants. Après quelque effroi du ministre, l'article a été accordé en réduisant d'une cinquantaine mon armée de musiciens. J'en aurai donc quatre cent cinquante au moins. Je finis aujourd'hui la *Prose des morts*, commençant par le *Dies iræ* et finissant au *Lacrymosa;* c'est une poésie d'un sublime gigantesque. J'en ai été enivré d'abord; puis j'ai pris le dessus, j'ai dominé mon sujet, et je crois à présent que ma partition sera passablement *grande*. Vous comprenez tout ce que ce mot ambitieux exige pour que j'en justifie l'usage; pourtant, si vous veniez m'entendre au mois de juillet, j'ai la prétention de croire que vous me le pardonneriez.

On m'a écrit d'Allemagne pour m'acheter mes symphonies, et j'ai refusé de les laisser graver *à aucun prix* avant que je puisse aller les monter moi-même.

Les Francs Juges (ouverture) viennent d'être exécutés à Leipzig avec un énorme succès ; puis, en France, ils ont été aussi heureux, à Lille, à Douai et à Dijon ; les artistes de Londres et ceux de Marseille n'ont pu, au contraire, en venir à bout après plusieurs répétitions et les ont abandonnés. Mes deux concerts de cette année ont été magnifiques, et le succès de notre *Harold* vraiment extraordinaire. Voilà toutes mes nouvelles ; j'ai sur les bras *feuilletons* aux *Débats*, *revue* dans la *Chronique de Paris* et *critiques* dans la *Gazette musicale,* que je dirige depuis quelques semaines, en l'absence de Schlesinger, qui est à Berlin. Vous voyez que le travail ne me manque pas. Je ne réponds à personne.

Vos vers et votre nouvelle en prose m'ont bien vivement intéressé ; il y a des choses magnifiques.

Gounet vient nous voir souvent. Il a éprouvé dernièrement un cruel chagrin : son jeune frère, âgé de vingt et un ans, est mort à l'école de Saint-Cyr, après des souffrances atroces, des suites d'une luxation à la cuisse. Écrivez-lui, si vous pouvez, quelques mots de condoléance.

J'ai perdu aussi mon grand-père, qui s'est éteint paisiblement, à l'âge de quatre-vingt-neuf ans, auprès de ma mère et de ma sœur. Mon

oncle est ici ; il vient d'être nommé colonel de dragons, il commande le 11ᵉ régiment. Nous le voyons fréquemment. Quelle fluctuation d'événements tristes, mélangés d'un petit nombre de sujets de joie ou d'espérance !

Barbier a bien raison de comparer Paris à une infernale cuve où tout fermente et bouillonne constamment. A propos, son nouveau poème, *Lazare*, vient de paraître dans la *Revue des Deux Mondes*; l'avez-vous lu ? Il y a des morceaux d'une grande élévation et tout à fait dignes des *Iambes*.

Il vous remercie de toute son âme de votre dédicace.

Adieu, mon bien cher ami ; écrivez-moi, je vous le répète, le plus possible, et croyez toujours à mon inaltérable amitié.

LXVII

17 décembre 1837.

Mon cher Ferrand,

Flayol vous a écrit il y a huit ou dix jours ; c'est ce qui m'a fait prendre patience, et ma lettre vous fût parvenue sans cela beaucoup plus tôt. Voici le fait. Le *Requiem* a été bien exécuté ;

l'effet en a été terrible sur la grande majorité des auditeurs ; la minorité, qui n'a rien senti ni compris, ne sait trop que dire ; les journaux en masse ont été excellents, à part *le Constitutionnel*, *le National* et *la France*, où j'ai des ennemis intimes. Vous me manquiez, mon cher Ferrand, vous auriez été bien content, je crois ; c'est tout à fait ce que vous rêviez en musique sacrée. C'est un succès qui me popularise, c'était le grand point ; l'impression a été foudroyante sur les êtres de sentiments et d'habitudes les plus opposés ; le curé des Invalides a pleuré à l'autel un quart d'heure après la cérémonie, il m'embrassait à la sacristie en fondant en larmes ; au moment du *Jugement dernier*, l'épouvante produite par les cinq orchestres et les huit paires de timbales accompagnant le *Tuba mirum* ne peut se peindre ; une des choristes a pris une attaque de nerfs. Vraiment, c'était d'une horrible grandeur. Vous avez vu la lettre du ministre de la guerre ; j'en ai reçu je ne sais combien d'autres dans le genre de celles que vous m'écrivez quelquefois, moins l'amitié et la poésie. Une entre autres de Rubini, une du marquis de Custine, une de Legouvé, une de madame Victor Hugo et une de d'Ortigue (celle-là est folle) ; puis tant et tant d'autres de divers artistes, peintres, musiciens, sculpteurs, architectes, pro-

sateurs. Ah! Ferrand, c'eût été un beau jour pour moi si je vous avais eu à mon côté pendant l'exécution. Le duc d'Orléans, à ce que disent ses aides de camp, a été aussi très vivement ému. On parle, au ministère de l'intérieur, d'acheter mon ouvrage, qui deviendrait ainsi propriété nationale. M. de Montalivet n'a pas voulu me donner les quatre mille francs tout secs; il y ajoute, m'a-t-on dit aujourd'hui dans ses bureaux, une assez bonne somme; à présent, combien m'achètera-t-il la propriété de la partition? Nous verrons bien.

Le tour de l'Opéra arrivera peut-être bientôt; ce succès a joliment arrangé mes affaires; tout le peuple des chanteurs et choristes est pour moi plus encore que l'orchestre. Habeneck lui-même est tout à fait revenu. Dès que la partition sera gravée, vous l'aurez. Je crois que je pourrai faire entendre une seconde fois la plupart des morceaux qu'elle contient au concert spirituel de l'Opéra. Il faudra quatre cents personnes, et cela coûtera dix mille francs, mais la recette est sûre.

A présent, dites-moi au plus vite ce que vous faites, où vous êtes, ce que vous devenez, si vous ne m'en voulez pas trop de mon long silence, comment va votre femme et votre famille en général, si vous n'avez pas de projet de voyage à Paris, etc.

Adieu, adieu; mille amitiés; je vous embrasse cordialement.

Votre tout dévoué et sincère ami.

LXVIII

Paris, 20 septembre 1838.

Mon cher Humbert,

Je vous remercie de m'avoir écrit; je suis si heureux de vous savoir toujours le même et de penser à votre amitié qui veille au loin, malgré la rareté de vos lettres et vos occupations !

Eh bien, oui, nous avons eu tort de croire qu'un livret d'opéra, roulant sur un intérêt d'art, sur une passion artiste, pourrait plaire à un public parisien. Cette erreur a produit un effet très fâcheux; mais la musique, malgré toutes les clameurs habilement mises en chœur de mes ennemis intimes, a gardé le terrain. La seconde et la troisième représentation ont marché à souhait. Ce que les feuilletonistes appellent mon système n'est autre que celui de Weber, de Glück et de Beethoven; je vous laisse à juger s'il y a lieu à tant d'injures; ils ne l'attaquent de la sorte que parce que j'ai publié dans les *Débats* des articles sur le *rythme*, et qu'ils sont enchantés

de faire, à ce sujet, des pages de théorie contenant presque autant d'absurdités que de notes. Les journaux *pour* sont *la Presse*, *l'Artiste*, *la France musicale*, *la Gazette musicale*, *la Quotidienne*, *les Débats*.

Mes deux cantatrices ont eu vingt fois plus de succès que Duprez, ce dont ce dernier a été offusqué au point d'abandonner le rôle à la troisième soirée. C'est Alexis Dupont qui va le remplacer, mais il lui faudra encore à peu près dix jours pour bien apprendre toute cette musique, ce qui cause dans mes représentations une interruption assez désagréable. Après quoi, le répertoire de l'Opéra est combiné de telle sorte, que je serai joué beaucoup plus souvent avec Dupont que je ne l'eusse été avec Duprez.

C'est là l'important ; il ne s'agit que d'être entendu très souvent. Ma partition se défend d'elle-même. Vous l'entendrez, je pense, au mois de décembre, et vous jugerez si j'ai raison de vous dire aujourd'hui que *c'est bien*. L'ouverture ne fait pas honte, je crois, à celles des *Francs Juges* et du *Roi Lear*. Elle a toujours été chaudement applaudie. C'est la question du *Freyschütz* à l'Odéon qui se représente ; je ne puis vous donner de comparaison plus exacte, bien qu'elle soit ambitieuse musicalement. C'est pourtant

moins excentrique et *plus large* que Weber.

J'ai fait une ouverture de *Rob-Roy* qui m'a paru mauvaise après l'exécution ; je l'ai brûlée. J'ai fait une messe solennelle dont l'ensemble était, selon moi, également mauvais ; je l'ai brûlée aussi. Il y avait trois ou quatre morceaux dans notre opéra des *Francs Juges* que j'ai détruits pour le même motif. Mais, quand je vous dirai : « Cette partition est douée de toutes les qualités qui donnent la vie aux œuvres d'art, » vous pouvez me croire, et je suis sûr que vous me croyez. La partition de *Benvenuto* est dans ce cas.

Adieu ; mille amitiés bien vives.

Mes hommages respectueux à votre femme.

LXIX

Septembre 1838.

Ah ! ah ! voilà une joie ! vous arrivez enfin !

Je vous envoie le seul billet qui me reste.

Venez ce soir après l'opéra à la loge des troisièmes n° 35 ; c'est celle de ma femme ; j'irai vous y retrouver : le plus tôt possible avant ou pendant le ballet.

Massol est malade et il se voit obligé de passer son air du maître d'armes !

LXX

22 août 1839.

Mon cher Humbert,

Grand merci de votre longue et charmante lettre! c'est toujours une fête pour moi, quand je reconnais votre écriture sur une enveloppe; mais, cette fois, la fête a été d'autant plus joyeuse, qu'elle s'était attendue plus longtemps. Je ne savais plus ce que vous étiez devenu. Étiez-vous en Sardaigne, à Turin ou à Belley? Je conçois tout le charme que vous devez trouver dans votre immense métairie, et je me dis bien souvent aussi : *O rus, quandò te aspiciam!* mais rien de plus impossible pour le moment qu'un pareil voyage! C'est trop loin de ma route; il faut que je passe le Rhin et non la Méditerranée.

Pardonnez-moi de vous écrire un peu à la hâte. Depuis huit jours, je cherche en vain le temps de causer à loisir avec vous, et je suis obligé d'y renoncer. Voilà donc quelques lignes sur les choses auxquelles vous voulez bien vous intéresser.

J'ai fini ma grande symphonie avec chœurs; cela équivaut à un opéra en deux actes et remplira tout le concert; il y a quatorze morceaux!

Vous avez dû recevoir trois partitions : le *Re-*

quiem, l'ouverture de *Waverley* et celle de *Benvenuto*. Je viens de copier pour votre frère, que je remercie de son bon souvenir, toute la scène des ouvriers : *Bienheureux les matelots!* avec le petit duo d'Ascanio et Benvenuto qui s'y joint. Comme la partition est très simple et que l'accompagnement est tout dans les guitares, il m'a été facile de le réduire, et vous aurez tout de la sorte; mais ça va vous coûter, par la poste, un prix ridicule!

Voici la phrase du serment des ciseleurs :

Ruolz vient de donner son opéra de *la Vendetta*, que Duprez a soutenu avec frénésie, mais dont le succès est une négation complète. Le public en masse a senti lui-même toute la nullité d'une pareille composition; mais on l'a laissé passer sans rien dire. J'étais cruellement embarrassé pour en rendre compte; mais M. Bertin n'entendait pas raillerie, et il m'a fallu dire à peu près la vérité.

Je n'ai pas revu Ruolz depuis lors.

A propos d'article, lisez donc les *Débats* d'aujourd'hui dimanche : vous verrez, à la fin, une homélie à l'adresse de Duprez, sous le nom d'*un Débutant*. Cela vous fera rire.

L'*Ode à Paganini* a paru, il y a huit jours, dans la *Gazette musicale*, avec une faute d'impression atroce, qui rend une strophe inintelligible!

Mille remerciements à votre frère pour la peine qu'il a prise de me traduire Romani. C'est merveilleusement beau, et j'ai trouvé, ainsi que ma

femme, une singulière ressemblance entre la couleur de cette poésie et celle des poèmes de Moore. Dites bien à M. Romani, quand vous le verrez, que je l'admire de toute mon âme.

Spontini est toujours plus absurde et plus sottement envieux. Il a écrit à Émile Deschamps avant-hier une lettre incommensurablement ridicule. Le voilà reparti pour Berlin, après avoir désenchanté ici ses plus vrais admirateurs. Où diable le génie a-t-il pu aller se nicher! Il est vrai qu'il a délogé depuis longtemps. Mais enfin *la Vestale* et *Cortez* sont toujours là.

Adieu, mon cher ami. Je vous tiendrai au courant des répétitious de *Roméo et Juliette*. Je suis occupé à corriger les copies en ce moment, et je vais de ce pas chez un littérateur allemand qui se charge de la traduction de mon livret. Émile Deschamps m'a fait là de bien beaux vers, à quelques exceptions près. Je vous enverrai cela.

Adieu! adieu!

<div style="text-align:right">Votre tout dévoué.</div>

LXXI

Paris, vendredi 31 janvier 1840.

Mon cher Humbert,

Me voilà un peu libre aujourd'hui et moins

tourmenté par le vent que ces dix jours derniers ; je vais donc vous répondre sans trop d'idées noires. Vos félicitations, si pleines de chaleur et d'amitié vraie, me manquaient ; je les attendais sans cesse. Me voilà content, le succès est complet. *Roméo et Juliette* ont fait encore cette fois verser des larmes (car on a beaucoup pleuré, je vous assure). Il serait trop long de vous raconter ici toutes les péripéties de ces trois concerts. Il vous suffit de savoir que la nouvelle partition a excité des passions inconcevables, et même des conversions éclatantes. Bien entendu que le noyau d'*ennemis quand même* reste toujours plus dur. Un Anglais a acheté cent vingt francs, du domestique de Schlesinger, le petit bâton de sapin qui m'a servi à conduire l'orchestre. La presse de Londres, en outre, m'a traité splendidement.

Ces trois séances coûtaient pour les exécutants douze mille cent francs, et la recette s'est élevée à treize mille deux cents francs ; sur ces treize mille deux cents francs, il ne m'en reste donc qu'onze cents de bénéfice ! N'est-ce pas triste d'avouer qu'un résultat si beau, si l'on tient compte de l'exiguïté de la salle et des habitudes du public, est misérable quand j'y veux chercher des moyens d'existence ? Décidément l'art sérieux ne

peut pas nourrir son homme, et il en sera toujours ainsi, jusqu'à ce qu'un gouvernement comprenne que cela est injuste et horrible.

Je vous envoie le livret d'Émile Deschamps et les couplets du prologue, le seul morceau que j'aie voulu publier; vous vous chanterez ça à vous-même. C'est, du reste, très aisé d'accompagnement. Paganini est à Nice; il m'a écrit il y a peu de jours; il est enchanté de son *ouvrage*. Il est bien *à lui*, celui-là, il lui doit l'existence.

Alizard a eu un véritable succès dans son rôle du bon moine (le Père Laurence, dont le nom lui est resté). Il a merveilleusement compris et fait comprendre la beauté de ce caractère shakspearien, Les chœurs ont eu de superbes moments; mais l'orchestre a confondu l'auditoire d'étonnement par les miracles de verve, d'aplomb, de délicatesse, d'éclat, de majesté, de passion, qu'il a opérés.

Je vous enverrai aussi dans peu l'ouverture du *Roi Lear*, qui va paraître en partition.

On a voulu à l'Opéra me faire écrire la musique d'un livret en trois actes de Scribe. J'ai pris le manuscrit; puis, me ravisant, je l'ai rendu dix minutes après, sans l'avoir lu. Il serait trop long de vous dire pourquoi. L'Opéra est une école de diplomatie, je me forme. Eh bien, tenez, Ferrand,

tout ça m'ennuie, me dégoûte, m'indigne, me révolte. Heureusement, nous allons peut-être voir du changement ; l'administration se ruine. Aguado ne veut plus de ses *deux théâtres,* et il ne sait comment s'en débarrasser. Les Italiens sont aux abois. En attendant, vous vivez dans votre île, vous voyez le soleil et les orangers et la mer... Venez donc un peu à Paris. Si vous saviez comme je suis triste en dedans ! Ça passera peut-être.

Remerciez votre frère de son bon souvenir. Tâchez de l'amener avec vous. Mes hommages respectueux à madame Ferrand.

Henriette est un peu inquiète : Louis est malade, le médecin ne peut pas deviner ce qu'il a. J'espère pourtant le voir sur pied ces jours-ci.

La *Gazette musicale* donne, jeudi prochain, un concert à grand orchestre pour ses abonnés ; c'est moi qui le conduis. Votre *Symphonie d'Harold* et l'ouverture de *Benvenuto* y figureront.

C'est égal, je suis horriblement triste ; que va-t-il m'arriver ? Probablement rien.

Adieu, nous verrons bien. Dans tous les cas, je vous aime sincèrement, n'en doutez jamais.

P.-S. — Gounet est assez rare, et en général fort mélancolique ; il devient réellement *vieux,* plus que vous ne pourriez croire. Barbier vient de pu-

blier un nouveau volume de satires que je n'ai pas encore lues. Nous avons *dansé* tous les deux dernièrement chez Alfred de Vigny. Que tout ça est ennuyeux ! Il me semble que j'ai cent dix ans.

LXXII

3 octobre 1841.

Mon cher Humbert,

Me croirez-vous si je vous dis que, depuis la réception de votre lettre, qui m'a causé tant de véritable joie, je n'ai pas trouvé une heure de loisir complet pour vous répondre ? C'est pourtant la vérité.

Je ne menai jamais une vie plus active, plus préoccupée même dans l'inaction. J'écris, comme vous le savez peut-être, une grande partition en quatre actes sur un livret de Scribe intitulé *la Nonne sanglante*. Il s'agit de l'épisode du *Moine* de Lewis que vous connaissez ; je crois que, cette fois, on ne se plaindra pas du défaut d'intérêt de la pièce. Scribe a tiré, ce me semble, un très grand parti de la fameuse légende ; il a, en outre, terminé le drame par un terrible dénouement, emprunté à un ouvrage de M. de Kératry, et du plus grand effet scénique.

On compte sur moi à l'Opéra pour l'année prochaine à cette époque; mais Duprez est dans un tel état de délabrement vocal, que, si je n'ai pas un autre premier ténor, rien ne serait plus fou de ma part que de donner mon ouvrage. J'en ai un en perspective, dont je surveille l'éducation et qui débutera au mois de décembre prochain dans le rôle de Robert le Diable; j'y compte beaucoup; mais il faudra le voir en scène avec l'orchestre et le public. Il s'appelle Delahaye; c'est un grand jeune homme que j'ai enlevé aux études médicales après avoir entendu sa belle voix : il avait tout à apprendre alors, mais ses progrès sont rapides... J'espère donc. Attendons.

J'avais lu dans le *Journal des Débats*, avant votre lettre, les détails de vos succès agricoles. Vous avez fondé un magnifique établissement, je n'en doute pas; et il a fallu, malgré les avantages naturels de votre domaine, de bien longs travaux et une persévérance bien intelligente pour arriver à de tels résultats. Vous êtes une espèce de Robinson, dans votre île, moins la solitude et les sauvages. Quand le soleil brille, j'ai des désirs violents d'aller vous y rendre visite, de respirer vos brises parfumées, de vous suivre dans vos champs, d'écouter avec vous le silence de vos solitudes; nous nous comprenons si bien, j'ai pour

vous une affection si vive, si confiante, si entière !...
Mais, quand les jours brumeux reviennent, la
fièvre de Paris me reprend et je sens que vivre
ailleurs m'est à peu près impossible. Et cependant, le croiriez-vous ? à l'emportement de mes
passions musicales a succédé une sorte de sangfroid, de résignation, ou de mépris si vous voulez,
en face de ce qui me choque dans la pratique et
dans l'histoire contemporaine de l'art, dont je
suis loin de m'alarmer. Au contraire, plus je
vais, plus je vois que cette indifférence extérieure
me conserve pour la lutte des forces que la passion ne me laisserait pas. C'est encore de l'amour;
ayez l'air de fuir, on s'attache à vous poursuivre.

Vous savez sans doute le succès *spaventoso* de
mon *Requiem* à Saint-Pétersbourg. Il a été exécuté
en entier dans un concert donné *ad hoc* par tous
les théâtres lyriques réunis à la chapelle du czar
et aux choristes de deux régiments de la garde impériale. L'exécution, dirigée par Henri Bomberg,
a été, à ce que disent des témoins auriculaires,
d'une incroyable majesté. Malgré les dangers
pécuniaires de l'entreprise, ce brave Bomberg,
grâce à la générosité de la noblesse russe, a encore eu, en sus des frais, un bénéfice de cinq
mille francs. Parlez-moi des gouvernements despotiques pour les arts !... Ici, à Paris, je ne pour-

rais sans folie songer à monter en entier cet ouvrage, ou je devrais me résigner à perdre ce que Bomberg a gagné.

Spontini vient de revenir; je lui avais écrit à Berlin une lettre sur la dernière représentation de *Cortez*, qui m'avait agité jusqu'aux spasmes nerveux; elle s'est croisée avec lui. Je ne l'ai pas encore vu depuis son retour, faute d'une demi-heure pour aller rue du Mail; je ne sais pas même s'il a reçu ma lettre. Il a été, pour ainsi dire, chassé de la Prusse; c'est pourquoi j'ai cru devoir lui écrire. Il ne faut pas, en pareil cas, négliger la moindre protestation capable de rendre un peu de calme au cœur ulcéré de l'homme de génie, quels que soient les défauts de son esprit et même son égoïsme. Le temple peut être indigne du dieu qui l'habite, mais le dieu est dieu.

Notre ami Gounet est bien triste; il a perdu, dans la faillite du notaire Lehon, presque tout l'avoir de sa mère et le sien; il m'a appris ce malheur trois mois après la catastrophe. Je ne vois pas Barbier; il y a plus de six mois que je ne l'ai rencontré.

J'ai fait cette année, entre autres choses, des récitatifs pour le *Freyschütz* de Weber, que je suis parvenu à monter à l'Opéra sans la moindre mutilation, ni correction, ni castilblazade d'aucune

espèce dans la pièce ni dans la musique. C'est un merveilleux chef-d'œuvre.

Si vous venez cet hiver, nous aurons d'immenses causeries sur mille choses qu'on explique mal en écrivant. Je voudrais bien vous voir! Il me semble que je descends la montagne avec une terrible rapidité; la vie est si courte! je m'aperçois que l'idée de sa fin me vient bien souvent depuis quelque temps! aussi est-ce avec une avidité farouche que j'arrache plutôt que je ne cueille les fleurs que ma main peut atteindre en glissant le long de l'âpre sentier.

Il a été et il est encore question de me donner la place d'Habeneck à l'Opéra; ce serait une dictature musicale dont je tirerais parti, je l'espère, dans l'intérêt de l'art; mais il faut pour cela qu'Habeneck arrive au Conservatoire, où le vieux Chérubini s'obstine à dormir. Si je deviens vieux et incapable, la direction du Conservatoire ne peut que m'être dévolue... Je suis encore jeune, il n'y a donc pas à y songer.

LXXIII

La Côte-Saint André, jeudi 10 septembre 1847.

Mon cher Humbert,

Je n'ai que huit jours à donner à mon père;

vous voyez qu'il m'est impossible d'aller vous voir. Je pars dimanche prochain, je serai à Lyon lundi matin ; si par hasard vous y étiez encore, ou si vous pouviez y venir, je serai *à midi* devant le bureau de poste, place Bellecour. Je suis bien contrarié de ne vous avoir pas vu. Si je ne vous vois pas à Lyon, je vous écrirai de Paris une lettre moins laconique que celle-ci. Je n'ai jamais douté de l'intérêt que vous prenez à ce que je fais et de votre chaleureuse affection, que je vous rends bien, vous le savez aussi. J'ai lu, ou plutôt bu, votre brochure sur la Sardaigne et sur l'ouvrage de M. de la Marmora ; c'est admirablement écrit et d'une rectitude de jugement, d'une finesse d'aperçus bien rares. Je vous en fais mille compliments.

Mes hommages respectueux à madame Ferrand et mes amitiés à votre frère.

Tout à vous.

LXXIV

1ᵉʳ novembre 1847.

Mon cher ami,

Je pars pour Londres après-demain ; j'y suis appelé, avec un fort bel engagement, pour di-

riger l'orchestre du Grand-Opéra anglais et donner quatre concerts. Dieu sait maintenant quand nous nous reverrons, mon engagement étant de six ans, et pour les quatre mois de l'année pendant lesquels j'avais la chance de vous rencontrer de temps en temps à Paris.

Vous avez su l'excellent résultat de mon voyage en Russie; on m'y a fait un accueil impérial. Grands succès, grandes recettes, grandes exécutions, etc., etc.

Voyons maintenant l'Angleterre. La France devient de plus en plus profondément bête à l'endroit de la musique; et *plus je vois l'étranger, moins j'aime ma patrie.* Pardon du blasphème!...

Mais l'art, en France, est mort; il se putréfie... Il faut donc aller aux lieux où il existe encore. Il paraît qu'il s'est fait en Angleterre une singulière révolution depuis dix ans, dans le sens musical de la nation.

Nous verrons bien.

LXXV

8 juillet 1850.

Mon cher Humbert,

J'allais partir pour la rue des Petits-Augustins

quand m'est parvenue votre lettre. J'avais à vous dire que décidément vos strophes ne sont pas des couplets, qu'elles expriment trois sentiments distincts et trop grands pour une *chanson* dont la musique, pour n'être pas exécrable, devrait prendre des allures de juste milieu qui me paraissent bien peu dignes. La magnifique apostrophe à la mort, surtout, a trop de caractère pour la jeter dans le sac aux couplets. Vous m'avez donné un poème, une ode, qui exige une musique pindarique. J'ai senti, en vous quittant, cette musique s'agiter et clamer en moi. Mais, en raison de son importance, je ne puis me laisser aller à l'accueillir en ce moment. Il s'agit d'un grand morceau, pour un chœur d'hommes et un orchestre puissant. Je l'écrirai au moment où, vous et moi, nous y attendrons le moins. Jamais plus qu'à présent je ne fus malade d'ennui ; je ne songe qu'à dormir, j'ai toujours la tête lourde, un malaise inexplicable me stupéfie. J'ai besoin de voyages lointains, très lointains, et je ne puis me mouvoir que de la rive droite à la rive gauche de la Seine.

Autre chose, confidentielle. J'ai relu hier plusieurs fois le passage sur la musique contenu dans le livre de M. Mollière ; et franchement j'aurais à contrecarrer les trois cinquièmes de ses propositions.

Malgré les explications qu'il vous a envoyées pour me les transmettre, et qui feraient au moins peser sur son style le reproche de manque de précision et de clarté, j'ai trouvé qu'il disait très catégoriquement :

« La musique, qu'on peut définir : *la parole rythmée et modulée de l'homme.* »

Non, on ne peut pas la définir ainsi.

D'autres et nombreux passages soulèveraient des controverses sans fin. Ensuite, il dit en terminant :

« L'exécution, elle aussi, se réalise par trois modes, *majeur*, *mineur* et NATUREL. »

Qu'est-ce que des *modes* majeur ou mineur d'*exécution ?*... et qu'est-ce qu'un mode *naturel* quelconque ?... Je n'y comprends absolument rien.

Cet ouvrage n'est pas de ceux dont on puisse faire mention en trois lignes, comme nous faisons d'une romance de Panseron ; et je me vois dans l'impossibilité de parler comme je le voudrais de la partie consacrée à la musique. Croyez bien que j'en suis désolé et que j'eusse été heureux de faire et de faire *bien* un article auquel l'auteur et vous attachez une importance que malheureusement il ne pourrait avoir en aucun cas. On sait trop que tout ce que je dirai jamais sur des questions semblables n'a aucune valeur ; ce n'est pas

mon affaire. Autant vaudrait me faire apprécier un poème sanscrit.

Voulez-vous, mon cher ami, aller voir Gounet de ma part et me donner de ses nouvelles. Son état de santé m'inquiète et m'afflige beaucoup.

Mille amitiés à Auguste.

<div style="text-align:right">Tout à vous.</div>

LXXVI

<div style="text-align:right">28 août 1850.</div>

Mon cher Humbert,

Rien de nouveau ici; la noble Assemblée est en vacances, nous n'avons presque plus de représentants, et le soleil n'en continue pas moins à se lever chaque jour, comme si tout était en ordre dans le monde. Les journaux s'obstinent à s'envoyer des démentis au sujet de l'accueil que les provinces font au Président. Ce qui est vrai pour l'un est faux pour l'autre. « Vous êtes fou! — Vous en êtes un autre! » etc. Et le lecteur répète le mot de Beaumarchais : « De qui se moque-t-on ici ? » Ces farces-là ne vous paraissent-elles pas un peu bien stupides et infiniment prolongées ?

Voyez-vous, mon cher, on n'a pas su trouver l'homme qu'il nous fallait pour présider la République. Cet honnête homme est pourtant bien

connu, aimé, respecté ; administrateur intègre et habile, il le prouve chaque jour par la manière remarquable dont il remplit les fonctions municipales à lui confiées depuis trois ans ; il a déjà (il peut s'en vanter) fait le bonheur de bien des milliers d'ingrats qui l'oublient ; il a exercé même une puissante influence sur le mouvement littéraire de notre époque ; il est d'un âge mûr, peu ambitieux, blasé sur la gloire, revenu des séductions de la popularité. C'est un sage enfin, un vrai philosophe. C'est le maire de Courbevoie, c'est Odry !

On avait bien parlé, dans le temps, de l'illustre maire d'Auteuil, de M. Musard ; mais celui-ci a trop de superbe. Il eût involontairement méprisé tout ce qui n'a que de l'esprit et du bon sens ; c'est un homme de génie. On a bien fait, je pense, de renoncer à lui. Mais Odry, le brave et bon Bilboquet !

Il le fallait !

Adieu.

 Votre bien dévoué.

LXXVII

 Hanovre, 13 novembre 1853.

Mon cher Humbert,

Je vous écris un peu au hasard, ne sachant si

vous êtes à Belley, à Lyon, en Sardaigne ou *en Europe*. Mais j'espère que ma lettre vous trouvera.

A mon retour de Londres, au mois d'août, je suis allé à Bade, où j'étais engagé par M. Bénazet, le directeur des jeux. J'y ai organisé et dirigé un beau festival où l'on a entendu deux actes de *Faust*, etc. De là, je suis allé à Francfort, où j'ai donné deux autres concerts au théâtre, avec *Faust* toujours.

Il n'y avait pas la foule immense de Bade; mais on m'a fêté d'une façon tout à fait inusitée dans les *villes libres*, c'est-à-dire dans les villes esclaves des idées mercantiles, des *affaires*, comme l'est Francfort. De là, je suis revenu à Paris. A peine réinstallé, une double proposition m'est arrivée de Brunswick et de Hanovre, et je suis reparti. Vous dire tous les délires du public et des artistes de Brunswick après l'audition de *Faust* serait trop long :

Bâton d'or et argent offert par l'orchestre; souper de cent couverts où assistaient toutes les *capacités* (jugez de ce qu'on a mangé) de la ville, les ministres du duc, les musiciens de la chapelle; institution de bienfaisance fondée sous mon nom (*sub invocatione sancti*, etc.); ovation décernée par le peuple un dimanche qu'on exé-

cutait le *Carnaval romain* dans un jardin-concert... Dames qui me baisaient la main en sortant du théâtre, en pleine rue; couronnes anonymes envoyées chez moi, le soir, etc., etc.

Ici, autre histoire. En arrivant à ma première répétition, l'orchestre m'accueille par des fanfares de trompettes, des applaudissements, et je trouve mes partitions couvertes de lauriers comme de respectables jambons. A la dernière répétition, le roi et la reine viennent à neuf heures du matin et restent jusqu'à la fin de nos exercices, c'est-à-dire jusqu'à une heure après-midi. Au concert, grandissimes hourras et bis, etc. Le lendemain, le roi m'envoie chercher et me demande un second concert, qui aura lieu après-demain.

— Je ne croyais pas, me dit-il, qu'on pût encore trouver du nouveau beau en musique, vous m'avez détrompé. Et comme vous dirigez! je ne *vous vois pas* (le roi est aveugle), mais je le sens.

Et, comme je me récriais sur mon bonheur d'avoir un pareil auditeur *musicien* :

— Oui, a-t-il ajouté, je dois beaucoup à la Providence, qui m'a accordé le sentiment de la musique en compensation de ce que j'ai perdu!

Ces simples mots, cette allusion au double

malheur dont ce jeune roi a été la victime il y a quinze ans, m'ont vivement touché.

J'ai bien pensé à vous, il y a trois semaines, dans un voyage pédestre que j'ai fait dans les montagnes du Hartz (lieu de la scène du sabbat de *Faust*). Je ne vis jamais rien de si beau; quelles forêts! quels torrents! quels rochers! Ce sont les ruines d'un monde... Je vous cherchais, vous me manquiez sur ces cimes poétiques. J'avoue que l'émotion m'étranglait.

Adieu ; écrivez-moi *poste restante à Leipzig* jusqu'au 11.

Mille ferventes amitiés.

Ce matin, j'ai reçu la visite de madame d'Arnim, la Bettina de Gœthe, qui venait non pas *me voir*, disait-elle, mais *me regarder*. Elle a soixante-douze ans et bien de l'esprit.

LXXVIII

Samedi matin, octobre 1854.

Mon cher, très cher ami,

Je suis vraiment effrayé de tous les sourires que me prodigue la fortune depuis quinze jours; vous manquiez à mon auditoire, et vous voilà!

C'est demain à deux heures précises, chez

Herz, rue de la Victoire. Je vous envoie deux places de pourtour où vous pourrez vous faire accompagner; car je crains que vous ne puissiez encore vous passer d'un bras. Je n'ai plus de stalles numérotées; mais vous serez bien en arrivant de bonne heure..

Je voulais vous prier de venir dîner avec moi aujourd'hui; mais ma femme est si malade, qu'il n'y aura pas moyen (vous ne savez peut-être pas encore que je suis remarié depuis deux mois).

Je crève de joie de vous faire entendre mon nouvel ouvrage [1]. Il a un succès énorme; toutes les presses françaises, anglaises, allemandes, belges, chantent *hosanna* sur tous les tons, et il y a ici deux individus qui se gangrènent de rage. Rien ne manquait que votre présence.

Il faut absolument que je vous voie demain après le concert.

LXXIX

2 janvier 1855.

Mon cher, très cher ami,

Votre poème est admirable, superbe, *magnificent* (comme disent les Anglais); il m'a d'autant

[1]. *L'Enfance du Christ.*

plus violemment ému, que j'ai mon fils en Crimée... Pauvre garçon! il a assisté à la prise de Bomarsund et n'a fait que passer ici pour entrer dans la flotte de la mer Noire... J'ai eu peur d'abord d'une satire à la manière des *Châtiments* d'Hugo!... Hugo fou furieux de n'être pas empereur! *Nil aliud!*

Mais vous m'avez bien vite rassuré; moi, je suis tout à fait impérialiste; je n'oublierai jamais que notre empereur nous a délivrés de la sale et stupide république! Tous les hommes civilisés doivent s'en souvenir. Il a le malheur d'être un barbare en fait d'art; mais quoi! c'est un barbare sauveur, — et Néron était un artiste. — Il y a des esprits de toutes les couleurs.

Je suis chaque jour sur le point de partir pour Bruxelles. Je m'occupe à grand'peine des préparatifs du concert du Théatre-Italien pour la fin du mois.

Je suis engagé pour trois concerts à Londres pour y faire entendre *Roméo* et *Harold*. Je ne sais où donner de la tête. Mais je veux vous voir; donnez-moi un rendez-vous absolument.

LXXX

Paris, 3 novembre 1858.

O mon pauvre cher ami, que votre lettre m'a

fait de mal! Et moi qui vous accusais d'indifférence à mon égard! Je me disais souvent : « Dès que Ferrand a quitté Paris, il ne pense plus à moi, il ne daigne pas seulement me faire savoir s'il est à Lyon, ou à Belley, ou en Sardaigne. »

Que je vous plains, cher ami! et pourtant, d'après votre aveu, il faut se réjouir de la légère amélioration de votre santé. Vous pouvez penser, vous pouvez écrire, marcher. Dieu veuille que le rude hiver qui nous menace, et dont les morsures se font déjà sentir, ne vienne pas retarder les progrès de votre guérison.

Quant à moi, je suis la proie d'une névralgie qui s'est fixée depuis deux ans sur les intestins, et je souffre presque constamment, excepté la nuit. Dernièrement, à Bade, je pouvais à peine me traîner à l'orchestre à certains jours, pour faire mes répétitions. Au bout de quelques minutes, il est vrai, la fièvre musicale arrivait et me rendait les forces. Il s'agissait d'organiser une grande exécution des quatre premières parties de ma symphonie de *Roméo et Juliette*. J'ai fait *onze* répétitions acharnées. Mais quelle exécution ensuite! C'était merveilleux. Le succès a été grandissime. La *Scène d'amour* (l'adagio) a fait couler beaucoup de larmes, et j'avoue que rien ne m'enchante autant que de produire par la

musique seule ce genre d'émotion. Pauvre Paganini, qui n'a jamais entendu cet ouvrage, composé pour lui plaire.

Nous nous écrivons si rarement, qu'il faut bien vous rendre compte de ma vie depuis deux ans. Ce long temps a été employé à faire un long ouvrage, *les Troyens*, opéra en cinq actes, dont j'ai écrit (comme pour *l'Enfance du Christ*) les paroles et la musique. Cela fait grand bruit un peu partout; les journaux anglais, allemands et français en ont même beaucoup trop parlé. Je ne sais ce que deviendra cet immense ouvrage, qui n'a pas en ce moment la moindre chance de représentation. Le théâtre de l'Opéra est en désarroi. C'est, en outre, une espèce de théâtre privé de l'empereur où l'on n'exécute en fait d'ouvrages nouveaux que ceux des gens *adroits* à se faufiler de façon ou d'autre. Enfin, c'est fait; j'ai écrit cela avec une passion que vous concevrez parfaitement, vous qui admirez aussi la grande inspiration virgilienne.

Personne ne connaît rien de ma musique; mais le poème, que j'ai lu souvent devant de nombreuses assemblées d'artistes et d'amateurs lettrés, passe déjà à Paris pour *quelque chose*. Je regrette bien de ne pas pouvoir vous le faire connaître; je le pourrai plus tard, j'espère.

Cet ouvrage me donnera sans doute beaucoup de chagrins; je m'y suis toujours attendu; je supporterai donc tout sans me plaindre.

Le Monde illustré publie des fragments de mes Mémoires, où il est souvent question de vous. Cela vous est-il tombé sous les yeux?

Madame Ferrand m'a sans doute oublié depuis longtemps; voulez-vous, cher ami, me rappeler à son souvenir et lui présenter mes hommages respectueux?

Adieu, adieu; je vous embrasse de tout mon cœur.

Vous me demandez des nouvelles de mon fils; ce cher enfant est lieutenant à bord d'un grand navire français dans l'Inde. Il va revenir.

LXXXI

Paris, 8 novembre 1858.

Mon très cher ami,

Quand je lis vos lettres si riches d'expressions affectueuses et dictées par un cœur si chaud et si expansif, je trouve les miennes bien froides et bien prosaïques. Mais, croyez-moi, c'est une sorte de timidité qui me fait écrire ainsi; je n'ose me livrer et j'exprime seulement à demi ce que je

sens si complètement. Au reste, je suis persuadé que vous le savez, et je n'insiste pas là-dessus.

J'ai reçu votre ardente poésie du *Brigand*; c'est bien beau ! cela sent la poudre et le plomb fraîchement fondu. Mais l'article, le feuilleton dont vous me parlez ne m'est pas parvenu. La gaieté de cet écrit, que vous comparez aux fleurettes qui croissent sur les tombes, est, à ce qu'il paraît, un contraste naturel entre le sujet traité par certains esprits et les dispositions intimes de ces esprits eux-mêmes. Je suis souvent, comme vous avez été en composant cela, d'une tristesse profonde en allumant les *soleils* et les serpenteaux de la plus folle joie.

Je vais aller au bureau du *Monde illustré* vous faire envoyer les numéros du journal qui contiennent les premiers fragments de mes Mémoires; vous recevrez ensuite les autres au fur et à mesure qu'ils paraîtront. Bien que j'aie supprimé les plus douloureux épisodes (on ne les connaîtra que si mon fils veut plus tard publier le tout en volume), ce récit, je le crains, vous attristera. Mais peut-être aimerez-vous être ainsi attristé...

Je vous enverrai aussi dans peu une partition complète de *l'Enfance du Christ*; elle a paru depuis près de trois ans. Je n'ose vous adresser

le manuscrit du poème des *Troyens*, je me méfie trop des moyens de transport. Mais, quand j'aurai quelque argent disponible, je le ferai copier et je courrai alors les risques du chemin de fer.

Votre frère est donc auprès de vous? Je le croyais éloigné de Belley, je ne sais pourquoi. Je lui serre la main en le remerciant de son bon souvenir. Et notre ami Auguste Berlioz, que devient-il?

J'ai reçu ce matin de Parme une lettre d'Achille Paganini au sujet de mes Mémoires; vous la lirez dans *le Monde illustré* prochainement.

J'en reçois une autre ce soir de Pise d'un homme de lettres qui m'a envoyé deux poèmes d'opéra. Hélas! je suis ainsi fait, qu'il suffit de m'offrir un texte à musique pour m'ôter l'envie et souvent la possibilité de le traiter.

Oh! que je voudrais vous lire et vous chanter mes *Troyens!* Il y a là des choses bien curieuses, ce me semble.

Heu! fuge nate dea, teque his, ait, eripe flammis;
Hostis habet muros, ruit alto à culmine Troja!
Ah! fuis, fils de Vénus! l'ennemi tient nos murs!
De son faîte élevé Troie entière s'écroule!...
 La mer de flamme roule,
Des temples au palais, ses tourbillons impurs...
Nous eussions fait assez pour sauver la patrie
Sans l'arrêt du Destin. Pergame te confie
Ses enfants et ses dieux. Va!... cherche l'Italie,

> Où, pour ton peuple renaissant,
> Après avoir longtemps erré sur l'onde,
> Tu dois fonder un empire puissant,
> Dans l'avenir dominateur du monde,
> Où la mort des héros t'attend.

Ce récitatif d'Hector, ranimé un instant par la volonté des dieux, et qui redevient mort peu à peu en accomplissant sa mission auprès d'Énée, est, je crois, une idée musicale étrangement solennelle et lugubre. Je vous cite cela parce que c'est justement à de pareilles idées que le public ne prend pas garde.

Adieu, adieu.

LXXXII

Paris, 19 novembre 1858.

Mon cher Humbert,

Il n'y a point eu dans ma pensée de méprise au sujet de l'anecdote de la rue des Petits-Augustins et de la belle personne qui voulut bien ouvrir sa fenêtre pour entendre mon pauvre trio. J'aime et j'admire la délicatesse de votre scrupule, et je vous embrasserais de bon cœur pour l'avoir exprimé... Oh! comme nous sentons certaines choses... *ensemble* (pour parler en musicien chef d'orchestre). Il est évident que j'étais digne d'être votre ami.

Je n'ai rien oublié de ce temps que vous me rappelez; mais je n'écris plus mes souvenirs, tout cela a été rédigé de 1848 à 1850, et je n'en publie des *fragments* qu'afin d'avoir un peu d'argent pour les prochaines études que mon fils devra faire dans un port de mer, à son retour des Indes. *Auri pia fames!*

Vous verrez très prochainement l'histoire des *Francs Juges* dans *le Monde illustré;* je ne pouvais oublier cela. Quant au critique sagace qui prétend que l'ouverture de cet opéra porte un titre de fantaisie, je n'ai pas cru qu'il valût la peine d'une réponse; j'ai lu bien d'autres sottises aussi bien fondées que celle-là et auxquelles je ne répondrai jamais.

Hier, je suis allé au ministère d'État; l'huissier du ministre m'a introduit sans lettre d'audience, en voyant sur ma carte : *Membre de l'Institut.* Et, si je n'eusse pas exhibé ce beau titre, on m'eût éconduit comme un paltoquet. J'avais à parler au ministre au sujet des *Troyens* et de l'hostilité de parti pris du directeur de l'Opéra contre cet ouvrage, dont il ne connaît pas une ligne ni une note. Son Excellence m'a dit une foule de demi-choses et de demi-mots :

— Certainement... votre grande réputation... vous donne des droits... et justifie bien les pré-

tentions... Mais un grand opéra en cinq actes... c'est une terrible responsabilité pour un directeur !... Je verrai... J'avais déjà entendu parler de votre ouvrage...

— Mais, monsieur le ministre, il ne s'agit pas de monter *les Troyens* cette année, ni l'année prochaine : le théâtre de l'Opéra est hors d'état de mener à bien une telle entreprise; vous n'avez pas les sujets nécessaires, l'Opéra actuel est incapable d'un pareil effort...

— Pourtant, en général, il faut écrire pour les moyens que l'on a... Enfin, je réfléchirai à ce qu'on pourra faire...

Et l'empereur s'y intéresse! il me l'a dit, et j'ai eu la preuve, ces jours-ci, qu'il m'avait dit vrai. Et le président du conseil d'État et le comte de Morny, tous les deux de la commission de l'Opéra, ont lu et entendu lire mon poème et le trouvent beau, et ils ont parlé en ma faveur à la dernière assemblée !... Et parce que l'Opéra est dirigé par un demi-homme de lettres *qui ne croit pas à l'expression musicale* et trouve que les paroles de *la Marseillaise* vont aussi bien sur l'air de *la Grâce de Dieu* que sur celui de Rouget de Lisle, je serai tenu en échec, pendant sept ou huit ans peut-être !...

L'empereur aime trop peu la musique pour

intervenir directement et énergiquement. Il me faudra subir l'ostracisme que cet insolent théâtre infligea de tout temps à certains maîtres, sans savoir pourquoi. Tels furent Mozart, Haydn, Mendelssohn, Weber, Beethoven, etc., qui tous eussent voulu écrire pour l'Opéra de Paris et n'ont jamais pu être admis à cet honneur.

Cher ami, pardon de laisser voir ma colère... Ne vous inquiétez pas des moyens à prendre pour la copie du poème des *Troyens;* je trouverai cela un jour ou l'autre. En attendant, je vous envoie la grande partition de *l'Enfance du Christ;* vous aimerez mieux *lire* cela sans doute que de vous faire *écorcher sur le piano* la petite partition ; et vos souvenirs s'éveilleront ainsi plus aisément.

Je vous laisse. On vient m'interrompre. Au reste, cela vaut mieux. Je sortirai, et mon tremblement nerveux se dissipera.

Adieu, adieu ; à vous et aux vôtres.

LXXXIII

26 novembre 1858.

Cher ami,

Je n'ai rien à vous dire que ceci : j'éprouve le besoin de vous écrire, pourquoi n'y céderais-je

pas? vous me pardonnerez bien, n'est-ce pas? je suis malade, triste (voyez combien de *je* en si peu de lignes!), quelle pitié! toujours *je!* toujours *moi!* on n'a des amis que pour *soi!* et l'on devrait n'être que pour ses amis.

Que voulez-vous? *je* suis une brute, un léopard, un chat si vous voulez; il y a des chats qui aiment réellement leurs amis, je ne dis pas leurs maîtres, les chats ne reconnaissent pas de maîtres...

En vous écrivant, l'oppression de mon cœur diminue; ne restons plus, comme nous l'avons fait, des années sans nous écrire, je vous en prie.

Nous mourons avec une rapidité effrayante, songez-y... Vos lettres me font tant de bien! Vous avez reçu la partition de *l'Enfance du Christ*, n'est-ce pas? Il n'y a pas moyen de faire de la musique ici, ou il faudrait être riche comme votre ami Mirès. J'en ai rêvé cette nuit (de la musique, non de Mirès). Ce matin, mon songe m'est revenu; je me suis mentalement exécuté, comme nous l'exécutâmes à Bade, il y a trois ans, l'adagio de la symphonie en si bémol de Beethoven :

et peu à peu, tout éveillé, je suis tombé dans une de ces extases d'outre-terre... et j'ai pleuré toutes les larmes de mon âme, en écoutant ces sourires sonores comme les anges seuls en doivent laisser rayonner. Croyez-moi, cher ami, l'être qui écrivit une telle merveille d'inspiration céleste n'était pas un homme. L'archange Michel chante ainsi, quand il rêve en contemplant les mondes debout au seuil de l'empyrée... Oh! ne pouvoir tenir là sous ma main un orchestre et me chanter ce poème archangélique!...

Redescendons... Ah! on vient me déranger.... banalité, vulgarismes, la vie bête!

Plus d'orchestre inspiré! je voudrais avoir là cent pièces de canon pour les tirer toutes à la fois.

Adieu; me voilà un peu soulagé. Pardonnez-moi, pardonnez-moi!

LXXXIV

Paris, 28 avril 1859.

Mon très cher ami,

Tout malade que je suis, j'ai encore la force de ressentir une grande joie quand je reçois de vos nouvelles. Votre lettre m'a ranimé. Elle m'a surpris pourtant au milieu des tracas d'un concert spirituel que j'ai donné samedi dernier (23) au théâtre de l'Opéra-Comique. *L'Enfance du Christ* y a été mieux exécutée qu'elle n'avait encore pu l'être. Le choix des chanteurs et des musiciens était excellent. Vous me manquiez dans l'auditoire. La troisième partie (l'arrivée à Saïf) surtout a produit un très grand effet d'attendrissement. Le solo du père de famille : « Entrez, pauvres Hébreux, » le trio des Jeunes Israélites, la conversation : « Comment vous nomme-t-on? — Elle a pour nom Marie, etc., » tout cela a paru toucher beaucoup l'auditoire. On ne finissait pas d'applaudir. Mais, entre nous, ce qui m'a touché bien davantage, c'est le chœur mystique de la fin : « O mon âme ! » qui pour la première fois a été exécuté avec les nuances et l'accent voulus. C'est dans cette péroraison vocale que se résume l'œuvre entière. Il me semble qu'il y a là un sentiment

de l'infini, de l'amour divin... Je pensais à vous en l'écoutant. Mon très cher ami, je ne sais pas, comme vous, exprimer dans mes lettres certains sentiments qui nous sont communs; mais je les éprouve, croyez-moi bien. En outre, je n'ose pas me livrer trop; il y a tant de choses flatteuses pour moi dans ce que vous m'écrivez!... J'ai peur de me laisser influencer par vos sympathiques paroles. Avouez-le, ce serait bien misérable de ma part.

J'avais totalement oublié, pardonnez-le-moi, que vous ne deviez plus recevoir *le Monde illustré* depuis plusieurs mois. Vous avez donc pris un abonnement, puisque vous le lisez encore ?... Sinon, faites-le-moi savoir, et je vous ferai envoyer les numéros qui vous manquent et régulariser les envois. C'est une misère, ne vous en préoccupez pas. Les derniers numéros contiennent (très affaibli) le récit du crime tenté sur moi par Cavé et Habeneck, lors de la première exécution de mon *Requiem*. Cela fait du bruit. Je reçois fréquemment des lettres en prose et en vers de mes amis inconnus. Cela me console.

Pour répondre à vos questions sur les trois nouvelles œuvres dramatiques du moment, je vous dirai que le *Faust* de Gounod contient de

fort belles parties et de fort médiocres, et qu'on a détruit dans le livret des situations admirablement musicales qu'il eût fallu trouver, si Gœthe ne les eût pas trouvées lui-même.

Que la musique d'*Herculanum* est d'une faiblesse et d'un *incoloris* (pardon du néologisme) désespérants ! que celle du *Pardon de Ploërmel* est écrite, au contraire, d'une façon magistrale, ingénieuse, fine, piquante et souvent poétique !

Il y a un abîme entre Meyerbeer et ces jeunes gens. On voit qu'il n'est pas Parisien. On voit le contraire pour David et Gounod.

Non, je n'ai fait aucune démarche en faveur des *Troyens*. Pourtant on en parle de plus en plus. Véron, l'ancien directeur, à qui j'ai lu le livret, s'est épris de passion pour cet ouvrage, et s'en va prônant partout ce qu'il veut bien appeler « le poème ». Je laisse dire, je laisse faire, et demeure immobile comme la montagne, en attendant que Mahomet marche à sa rencontre.

Il y a quinze jours, j'étais aux Tuileries ; l'empereur m'a vu et m'a serré la main en passant. Il est très bien disposé ; mais il a tant d'autres bataillons à commander !... les Grecs, les Troyens, les Carthaginois, les Numides, cela se conçoit, ne doivent guère l'occuper.

En outre, mon sang-froid s'explique mieux par

le découragement où je suis de trouver des interprètes capables. Les chanteurs-acteurs de l'Opéra sont tellement loin de posséder les qualités nécessaires pour représenter certains rôles ! Il n'y a pas une *Priameïa virgo,* une Cassandre. La Didon serait bien insuffisante, et j'aimerais mieux recevoir dans la poitrine dix coups d'un ignoble couteau de cuisine que d'entendre massacrer le dernier monologue de la reine de Carthage.

> Je vais mourir.....
> Dans ma douleur immense submergée...
> Et mourir non vengée ? etc.

Shakspeare l'a dit : « Rien n'est plus affreux que de voir déchirer de la passion comme des lambeaux de vieille étoffe... »

Et la passion surabonde dans la partition des *Troyens ;* les morts eux-mêmes ont un accent triste qui semble appartenir encore un peu à la vie ; le jeune matelot phrygien qui, bercé au haut du mât d'un navire, dans le port de Carthage, pleure le

> Vallon sonore
> Où, dès l'aurore,
> Il s'en allait chantant...

est en proie à la nostalgie la plus prononcée ; il regrette avec passion les grands bois du mont Didyme... Il aime.

Autre réponse :

Je vais à Bordeaux passer la première semaine de juin pour un concert de bienfaisance où je suis invité à diriger deux scènes de *Roméo et Juliette, la Fuite en Égypte* et l'ouverture du *Carnaval Romain.*

Au mois d'août, je retournerai à Bade, y remonter la presque totalité de *Roméo et Juliette.*

Il s'agit, pour en exécuter le finale, de trouver un chanteur capable de bien rendre le rôle du père Laurent.

Quant à l'orchestre et aux chœurs, je n'aurai rien à désirer, bien certainement. Si vous aviez entendu, l'an dernier, comme ils ont chanté l'adagio, la scène d'amour, la scène du balcon de Juliette, la scène immortelle qui suffirait à faire de Shakspeare un demi-dieu !... Ah ! cher ami, vous eussiez peut-être dit, comme la comtesse Kablergi, le lendemain du concert : « J'en pleure encore ! »

Suis-je naïf !...

Vous êtes trop mal portant pour songer à un déplacement ; sans quoi, le voyage de Bade, au mois d'août, n'est pas une grande affaire. Nous nous verrions au moins ! C'est, en outre, un ravissant pays ; il y a de belles forêts, des châteaux

de burgraves, du monde intelligent, et des solitudes, sans compter les eaux et le soleil. Mais quoi, nous sommes deux impotents ; et je n'ai pas le droit de me plaindre, si je songe combien plus que moi vous êtes maltraité.

Adieu, *most noble brother,*

> *Let us be patient*
> *Your for ever.*

LXXXV

29 novembre 1860.

Mon cher Ferrand,

Merci de votre envoi. Je viens de lire *Traître ou Héros?* C'est vigoureusement écrit, d'un grand intérêt, plein de coloris et de chaleur. Quant à moi, je n'hésite pas à répondre à votre question : Ulloa fut un traître, son action fut infâme; sa victoire, due au mensonge et à la ruse, soulève le cœur; s'il repoussa l'argent, il accepta les distinctions, qui, pour lui, avaient plus de valeur. C'est toujours le même mobile; l'intérêt d'une façon ou l'intérêt d'une autre. Croiriez-vous que, en songeant au poignard de ce brave Ephisio, une larme a jailli de mes yeux, et que j'ai poussé une sorte de rauquement comme un sauvage. Pauvre homme ! il a tué le lâche qui avait abandonné sa

sœur pour de l'argent; il a bien fait. Par suite, il a tué le juge qui le poursuivait, il a encore bien fait; mais il n'a pas tué son hôte, celui qui lui avait tendu la main, livré son pain, son toit, sa couche... Non, non, s'il y a un héros là dedans, c'est Ephisio.

Cher ami, que devenez-vous ? J'ai eu de vos nouvelles par Pennet; il m'a parlé de vos chagrins, de vos tourments de toute espèce. Si je ne vous ai pas écrit alors, vous ne croyez pas que ce soit par indifférence, j'en suis bien sûr. J'étais embarrassé pour vous parler de choses si tristes que vous ne m'avez pas confiées. Maintenant que vous me savez instruit, dites-moi donc si les plus graves difficultés ont été aplanies et comment va votre douloureuse santé. Quant à moi, je monte et je descends dans le plateau de la triste balance; mais je vais toujours. Je viens d'être repris d'une ardeur de travail d'où est résulté un opéra-comique en un acte, dont j'ai fait les paroles et dont j'achève la musique. C'est gai et souriant. Il y aura dans la partition une douzaine de morceaux de musique; cela me repose des *Troyens*. A propos de ce grand canot que Robinson ne peut mettre à flot, je vous dirai que le théâtre où mon ouvrage doit être représenté s'achève; mais trouverai-je le per-

sonnel chantant dont j'ai besoin ? voilà la question. Un de mes amis est allé dire au directeur du théâtre Lyrique (que l'on suppose devoir être encore l'an prochain à la tête de cette administration) qu'il tiendrait cinquante mille francs à sa disposition pour l'aider à monter convenablement *les Troyens.* C'est beaucoup, mais ce n'est pas tout. Il faut tant de choses pour une pareille épopée musicale !

Donnez-moi de vos nouvelles, je vous en prie. Comme c'est bien à vous d'avoir songé à m'envoyer votre brochure ! Rappelez-moi au souvenir de votre frère.

Mille amitiés sincères.

LXXXVI

Dimanche, 6 juillet 1861.

Vous avez raison, mon cher ami, j'aurais dû vous écrire malgré votre long silence ; car je savais par Pennet combien la moindre lettre à rédiger vous coûtait de peine ; mais il faut que vous sachiez que, moi aussi, je suis rudement éprouvé par une névralgie intestinale obstinée. A certains jours, je me trouve hors d'état d'écrire dix lignes de suite. Je mets maintenant parfois quatre jours pour achever un feuilleton.

Je suis moins torturé aujourd'hui, et j'en profiterai pour répondre à vos questions.

Oui, *les Troyens* sont reçus à l'Opéra *par le directeur;* mais leur mise en scène dépend maintenant du ministre d'État. Or le comte Walewski, tout bienveillant et gracieux qu'il a été pour moi, est, à cette heure, fort mécontent, parce que j'ai refusé de diriger les répétitions d'*Alceste* à l'Opéra. J'ai décliné cet honneur à cause des transpositions et des remaniements qu'on a été obligé de faire pour accommoder le rôle à la voix de madame Viardot. Ces choses-là sont inconciliables avec les opinions que j'ai professées toute ma vie. Mais les ministres, et surtout les ministres de ce temps-ci, comprennent mal de tels scrupules d'artiste et n'admettent pas du tout qu'on résiste à un de leurs désirs. Je suis donc, pour le quart d'heure, mal en cour. Ce qui n'empêche pas tout le monde musical d'Allemagne et de Paris de me donner raison. J'assisterai seulement à quelques répétitions, et je donnerai les instructions au metteur en scène, pour prouver au ministre que je ne fais pas d'opposition. Le directeur pense que cette complaisance suffira pour calmer la mauvaise humeur du comte Walewski.

On doit monter d'abord un opéra en cinq actes

de Gounod (qui n'est pas fini), puis un autre de Gevaert (compositeur belge peu connu); après quoi, on se mettra probablement à l'œuvre pour *les Troyens*. L'opinion publique et toute la presse me portent tellement, qu'il n'y a pas trop moyen de résister. J'ai, d'ailleurs, fait un changement important au premier acte, pour céder à la volonté de Royer (le directeur). L'ouvrage est maintenant de la dimension à laquelle il voulait le réduire; je n'ai mis aucune raideur dans les conditions auxquelles cet incident a donné lieu. Je n'ai donc plus qu'à me croiser les bras et à attendre que mes deux rivaux aient achevé leur affaire.

Je suis bien résolu à ne plus me tourmenter, je ne cours plus après la fortune, je l'attends dans mon lit.

Pourtant je n'ai pu m'empêcher de répondre avec un peu trop de franchise à l'impératrice, qui me demandait, il y a quelques semaines, aux Tuileries, quand elle pourrait entendre *les Troyens :*

— Je ne sais trop, madame, mais je commence à croire qu'il faut vivre cent ans pour pouvoir être joué à l'Opéra.

L'ennui et l'inconvénient de ces lenteurs, c'est qu'on fait à l'ouvrage une réputation anticipée

qui pourra nuire à son succès. J'ai lu un peu partout le poème; on a entendu, il y a deux mois, des fragments de la partition chez M. Édouard Bertin ; on en a beaucoup parlé. Cela m'inquiète.

En attendant, je fais graver la partition de chant et piano, non pour la publier, mais pour qu'elle soit prête à l'époque de la représentation. Savez-vous à qui je l'ai dédiée? On m'a envoyé le titre hier. Il porte en tête ces deux mots : *Divo Virgilio.*

Je vous assure, cher ami, que c'est écrit en bon style, grandement simple. Je parle du style musical. Ce serait pour moi une joie sans égale de pouvoir vous faire entendre au moins quelques scènes.

Mais le moyen ?

A présent, c'est à qui, parmi ces dames de l'Olympe chantant, obtiendra le rôle de Cassandre ou celui de Didon; et celui d'Énée et celui de Chorèbe me font circonvenir par les ténors et les barytons.

J'achève peu à peu un opéra-comique en un acte pour le nouveau théâtre de Bade, dont on termine en ce moment la construction. Je me suis taillé cet acte dans la tragi-comédie de Shakspeare intitulée *Beaucoup de bruit pour rien.*

Cela s'appelle prudemment *Béatrice et Bénédict*. En tout cas, je réponds qu'il n'y a pas *beaucoup de bruit*. — Bénazet (le roi de Bade) fera jouer cela l'an prochain ! (si je trouve le moment opportun, ce qui n'est pas sûr). Nous aurons des artistes de Paris et de Strasbourg. Il faut une femme de tant d'esprit pour jouer Béatrice ! la trouverons-nous à Paris ?...

Je pars pour Bade dans un mois pour y organiser et y diriger le festival annuel. Cette fois, je leur lâche deux morceaux du *Requiem*, le *Tuba mirum* et l'*Offertoire*. Je veux me donner cette joie ; et puis il n'y a pas grand mal à faire tous ces riches oisifs un peu songer à la mort.

LXXXVII

14 juillet 1861.

Hélas ! cher ami, aller vous faire une visite, nous rafraîchir ensemble le cœur et l'esprit, est un luxe auquel il ne m'est pas permis de songer. Je suis esclave, comme vous l'êtes dans votre cercle d'affaires, de travaux, d'obligations de cent espèces, *siam servi*, sinon, *agnor frementi*, comme dit Alfieri, au moins tristes et résignés.

J'ai reçu le nouvel exemplaire de *Traître ou Héros?* je le ferai lire à Philarète Chasles, qui pourra en parler dans le *Journal des Débats*; s'il n'écrit rien, je m'adresserai à Cuvillier-Fleury, dont c'est aussi la spécialité. Quant à moi, à la prochaine occasion, j'essayerai d'en parler dans un de mes feuilletons.

Vous ne m'avez pas envoyé la *Puissance des nombres*. Michel Lévy est l'éditeur qui conviendrait le mieux à la publication de votre recueil. Quand vous voudrez que je lui en parle, donnez-moi de plus amples détails sur l'ouvrage, et dites-moi s'il se composera seulement de nouvelles déjà publiées dans les journaux. C'est la première chose dont il s'informera.

Du 6 août au 28 du même mois, je serai à Bade, où vous pourrez m'écrire en adressant simplement la lettre sans désignation de rue. Mon fils, dont vous avez la bonté de me demander des nouvelles, est en ce moment dans les environs de Naples. Il fait partie du corps d'officiers d'un navire des Messageries impériales. Il a été reçu capitaine au long cours, après de fort sévères examens. Il espère partir prochainement pour la Chine.

Un entrepreneur américain a voulu m'engager pour les États-*Désunis* cette année; mais ses offres

ont échoué contre des antipathies que je ne puis vaincre et le peu d'âpreté de ma passion pour l'argent. Je ne sais pas si votre amour pour ce grand peuple et pour ses mœurs *utilitaires* est beaucoup plus vif que le mien .. J'en doute.

Je ne pourrais, d'ailleurs, sans une haute imprudence m'absenter pour un an de Paris. On peut me demander *les Troyens* d'un moment à l'autre. Si quelque grave accident arrivait à l'Opéra, on devrait nécessairement recourir à moi. Absent, j'aurais tort.

Adieu, cher ami; je vous serre les mains.

LXXXVIII

27 juillet 1861.

Cher ami,

Je vous écris aujourd'hui parce que j'ai un instant de liberté que je ne retrouverai peut-être pas demain ni après-demain.

Michel Lévy est absent de Paris. Alors, pour ne pas perdre de temps, je suis allé trouver le directeur de la *Librairie nouvelle* (M. Bourdilliat), et je lui ai proposé la chose en lui remettant la note manuscrite que vous m'avez envoyée et un exemplaire de *Traître ou Héros?* que je l'ai prié de lire. Il paraît disposé à accepter votre

proposition ; il me rendra réponse et me fera ses offres lundi prochain. J'ai publié chez lui mes *Grotesques de la musique*. J'espère réussir pour vous.

Adieu ; je vous écrirai plus au long la semaine prochaine avant de partir pour Bade.

LXXXIX

Vendredi, août 1861.

Mon cher Ferrand,

Après trois rendez-vous manqués (non par moi), M. Bourdilliat a fini par me donner une réponse évasive, qui équivaut à un refus. Michel Lévy n'est pas de retour ; il sera sans doute à Paris quand je reviendrai de Bade ; alors j'essayerai auprès de lui.

Je suis si malade aujourd'hui, que la force me manque pour vous en écrire davantage. Tout cela m'irrite comme doivent irriter les choses absurdes.

Je pars lundi prochain.

XC

8 février 1862.

Mon cher Humbert,

Je vous réponds à la hâte pour vous remercier d'abord de votre amical souvenir et pour vous donner, en quelques lignes, les nouvelles que vous me demandez.

Comment! je ne vous ai pas écrit depuis mon retour de Bade? voilà qui me confond. Oui, oui, le concert a été superbe, et j'ai entendu là *notre symphonie* d'*Harold* exécutée pour la première fois comme je veux qu'elle le soit. — Les fragments du *Requiem* ont produit un effet terrible; mais nous avions fait huit répétitions.

Oui, j'ai reçu votre petit livre *Jacques Valperga*, et je l'ai lu avec un vif intérêt, malgré le peu de sympathie que m'inspirent ces personnages si tristement historiques.

Je suis un peu moins mal portant que de coutume, grâce à un régime sévère que j'ai adopté.

Le ministre d'État est en très bonnes dispositions pour moi; il m'a écrit une lettre de remerciements à propos de la mise en scène d'*Alceste*, dont j'ai dirigé à l'Opéra les répétitions. Enfin il a donné l'ordre à Royer de mettre à l'étude *les Troyens*

après l'opéra du Belge Gevaert, qui sera joué au mois de septembre prochain. Je pourrai donc voir le mien représenté en mars 1863. En attendant, je fais répéter chez moi, toutes les semaines, l'opéra en deux actes que je viens de terminer pour le nouveau théâtre de Bade. *Béatrice et Bénédict* paraîtra à Bade le 6 août prochain. J'ai fait aussi la pièce, comme pour *les Troyens*, et j'éprouve un tourment que je ne connaissais pas, celui d'entendre *dire* le dialogue au rebours du bon sens; mais, à force de seriner mes acteurs, je crois que je viendrai à bout de les faire parler comme des hommes.

Adieu, cher ami; voilà toutes mes nouvelles. Je vous serre la main.

Mille amitiés dévouées.

XCI

Paris, 30 juin 1862.

Mon cher Ferrand,

Je ne vous écris que peu de lignes dans ma désolation. Ma femme vient de mourir en une demi-minute, foudroyée par une atrophie du cœur. L'isolement affreux où je suis, après cette brusque et si violente séparation, ne peut se décrire.

Pardonnez-moi de ne pas vous en dire davantage. Adieu, je vous serre la main.

XCII

Paris, 21 août 1862.

Mon cher Humbert,

J'arrive de Bade, où mon opéra de *Béatrice et Bénédict* vient d'obtenir un grand succès. La presse française, la presse belge et la presse allemande sont unanimes à le proclamer. Heur ou malheur, j'ai toujours hâte de vous l'apprendre, assuré que je suis de l'affectueux intérêt avec lequel vous en recevrez la nouvelle. Malheureusement vous n'étiez pas là ; cette soirée vous eût rappelé celle de *l'Enfance du Christ*. Les cabaleurs, les insulteurs étaient restés à Paris. Un grand nombre d'écrivains et d'artistes, au contraire, avaient fait le voyage. L'exécution, que je dirigeais, a été excellente, et madame Charton-Demeur surtout (la Béatrice) a eu d'admirables moments comme cantatrice et comme comédienne. Eh bien, le croirez-vous, je souffrais tant de ma névralgie ce jour-là, que je ne m'intéressais à rien, et que je suis monté au pupitre, devant ce public russe, allemand et français, pour

diriger la première représentation d'un opéra dont j'avais fait les paroles et la musique, sans ressentir la moindre émotion. De ce sang-froid bizarre est résulté que j'ai conduit mieux que de coutume. J'étais bien plus troublé à la seconde représentation.

Bénazet, qui fait toujours les choses grandement, a dépensé un argent fou en costumes, en décors, en acteurs et choristes pour cet opéra. Il tenait à inaugurer splendidement le nouveau théâtre. Cela fait ici un bruit du diable. On voudrait monter *Béatrice* à l'Opéra-Comique, mais la Béatrice manque. Il n'y a pas dans nos théâtres une femme capable de chanter et de jouer ce rôle ; et madame Charton part pour l'Amérique.

Vous ririez si vous pouviez lire les sots éloges que la critique me donne. On découvre que j'ai de la mélodie, que je puis être joyeux et même comique. L'histoire des étonnements causés par *l'Enfance du Christ* recommence. Ils se sont aperçus que je ne faisais pas de *bruit,* en *voyant* que les instruments brutaux n'étaient pas dans l'orchestre. Quelle patience il faudrait avoir si je n'étais pas aussi indifférent !

Cher ami, je souffre le martyre *tous les jours* maintenant, de quatre heures du matin à quatre

heures du soir. Que devenir ? Ce que je vous dis n'est pas pour vous faire prendre vos propres douleurs en patience ; je sais bien que les miennes ne vous seront pas une compensation. Je crie vers vous comme on est toujours tenté de crier vers les êtres aimés et qui nous aiment.

Adieu, adieu.

XCIII

Paris, 26 août 1862.

Mon Dieu, cher ami, que votre lettre, qui vient d'arriver, m'a fait de bien ! Remerciez madame Ferrand de sa charitable insistance à me faire venir près de vous. J'ai un tel besoin de vous voir, que je fusse parti tout à l'heure, sans une foule de petits liens qui m'attachent ici en ce moment. Mon fils a donné sa démission de la place qu'il occupait sur un navire des Messageries impériales, et il paraît, d'après ce que m'écrivent mes amis de Marseille, qu'il a eu raison de la donner. Le voilà sur le pavé, il faut lui chercher un nouvel emploi. J'ai d'autres affaires à terminer, conséquence de la mort de ma femme. En outre, j'ai à m'occuper de la publication de ma partition de *Béatrice*, dont je développe un peu la partie musicale au second acte. Je suis en train

d'écrire un trio et un chœur, et je ne puis laisser ce travail en suspens. Je me hâte de dénouer ou de couper tous les liens qui m'attachent à l'art, pour pouvoir dire à toute heure à la mort : « Quand tu voudras! » Je n'ose plus me plaindre quand je songe à vos intolérables souffrances, et c'est ici le cas d'appliquer l'aphorisme d'Hippocrate : *Ex duobus doloribus simul abortis vehementior obscurat alterum.* Des douleurs pareilles sont-elles donc les conséquences forcées de nos organisations? Faut-il que nous soyons punis d'avoir adoré le beau toute notre vie? C'est probable. Nous avons trop bu à la coupe enivrante; nous avons trop couru vers l'idéal.

Oh! que vos vers sur le cygne sont beaux! Je les ai pris pour une citation de Lamartine!

Vous avez, vous, cher ami, pour vous aider à porter votre croix, une femme attentive et dévouée!... Vous ne connaissez pas cet affreux duo chanté à votre oreille, pendant l'activité des jours et au milieu du silence des nuits, par l'isolement et l'ennui! Dieu vous en garde; c'est une triste musique!

Adieu; les larmes qui me montent aux yeux me feraient vous écrire des choses qui vous attristeraient encore. Mais je vais tâcher de me libérer, et je ne manquerai pas aller vous faire une

visite, si courte qu'elle soit, fût-ce en hiver. Je n'ai pas besoin du soleil : il fait toujours soleil là où je vous vois.

Adieu encore.

XCIV

Dimanche, midi, 22 février 1863.

Mon cher Humbert,

Je me hâte de répondre à votre lettre, qui vient de me faire un instant de joie inespérée ce matin. Je vais tout à l'heure diriger un concert où l'on exécute, pour la seconde fois depuis quinze jours, *la Fuite en Égypte* et autres morceaux de ma composition. A la première exécution, le petit oratorio a excité des transports de larmes, etc., et le directeur de ces concerts m'a redemandé le tout pour aujourd'hui. Vous allez bien me manquer au milieu de cet auditoire.

Je vais répondre en peu de mots à vos questions. J'ai décidément rompu avec l'Opéra pour *les Troyens*, et j'ai accepté les propositions du directeur du Théâtre-Lyrique. Il s'occupe, en ce moment, à faire des engagements pour composer ma troupe, mon orchestre et mes chœurs. On commencera les répétitions au mois de mai prochain, pour pouvoir donner l'ouvrage en décembre.

Béatrice est gravée, et je vais vous l'envoyer. Je pars le 1ᵉʳ avril pour aller monter cet opéra à Weimar, où la grande-duchesse l'a demandé pour le jour de sa fête. En août, nous le remonterons à Bade.

En juin, j'irai à Strasbourg diriger le festival du Bas-Rhin, pour lequel on étudie *l'Enfance du Christ* (en entier).

Je suis toujours malade; ma névralgie a été augmentée, à un point que je ne saurais dire, par un affreux chagrin que je viens d'avoir encore à subir. Il y a huit jours, j'eusse été incapable de vous écrire. Je commence à prendre des forces, et je résisterai encore à cette épreuve. J'ai eu le cœur arraché par lambeaux.

Mes amis et mes amies semblent heureusement s'être donné le mot pour m'entourer de soins et de tendres attentions (sans rien savoir), et la Providence m'a envoyé de la musique à faire...

Dans quinze jours, on chantera, au concert du Conservatoire, le duo de *Béatrice* : *Nuit paisible et sereine*. Tout à l'heure, je vais retrouver ce public enthousiaste de l'autre jour. J'ai un délicieux ténor qui dit à merveille :

 Les pèlerins étant venus.

J'ai reçu votre envoi, et j'ai lu avec une grande

avidité les détails sur l'isthme de Suez. Quelle fête sera celle de l'ouverture du canal !

Adieu, cher ami, je n'ai que le temps de m'habiller. L'orchestre a bien répété hier ; je crois qu'il sera superbe.

Je vous embrasse de tout ce qui me reste de cœur.

XCV

3 mars 1863.

Cher ami, vous avez bien fait de m'envoyer votre manuscrit ; je ferai ce que vous me demandez, et de tout mon cœur, je vous jure.

Vos suppositions, au sujet de la cause de mon chagrin, sont heureusement fausses. Hélas ! oui, mon pauvre Louis m'a cruellement tourmenté ; mais je lui ai si complètement pardonné ! Nous avons l'un et l'autre réalisé votre programme. Depuis trois mois, ces tourments-là sont finis. Louis est remonté sur un vaisseau, il espère être bientôt capitaine. Il est maintenant au Mexique, prêt à repartir pour la France, où il sera dans un mois.

C'est encore d'un amour qu'il s'agit. Un amour qui est venu à moi souriant, que je n'ai pas cher-

ché, auquel j'ai résisté même pendant quelque temps. Mais l'isolement où je vis, et cet inexorable besoin de tendresse qui me tue, m'ont vaincu; je me suis laissé aimer, puis j'ai aimé bien davantage, et une séparation volontaire des deux parts est devenue nécessaire, forcée; séparation complète, sans compensation, absolue comme la mort... — Voilà tout. Et je guéris peu à peu; mais la santé est si triste.

N'en parlons plus...

Je suis bien heureux que ma *Béatrice* vous plaise. Je vais partir pour Weimar, où on l'étudie en ce moment. J'y dirigerai quelques représentations de cet opéra dans les premiers jours d'avril, et je reviendrai dans ce désert de Paris. On devait chanter au Conservatoire, dimanche prochain, le duo *Nuit paisible;* mais voilà que mes deux chanteuses m'écrivent pour me prier de remettre cela au concert du 28, et j'ai dû y consentir.

Je serais fort anxieux en ce moment, si je pouvais l'être encore, au sujet de l'arrivée de ma Didon. Madame Charton-Demeur est en mer, revenant de la Havane, et j'ignore si elle accepte les propositions que lui a faites le directeur du Théâtre-Lyrique; et, sans elle, l'exécution des *Troyens* est impossible. Enfin, qui vivra verra. Mais la Cassandre? On dit qu'elle a de la voix et

un sentiment assez dramatique. Elle est encore à Milan; c'est une dame Colson, que je ne connais pas. Comment dira-t-elle cet air que madame Charton dit si bien :

> Malheureux roi! dans l'éternelle nuit,
> C'en est donc fait, tu vas descendre.
> Tu ne m'écoutes pas, tu ne veux rien comprendre
> Malheureux peuple, à l'horreur qui me suit.

Mais madame Charton ne peut pas jouer deux rôles, et celui de Didon est encore le plus grand et le plus difficile.

Faites des vœux, cher ami, pour que mon indifférence pour tout devienne complète, car, pendant les huit ou neuf mois de préparatifs que *les Troyens* vont nécessiter, j'aurais cruellement à souffrir si je me passionnais encore.

Adieu; quand j'aperçois sur ma table, en me levant, votre chère écriture, je suis raséréné pour le reste du jour. Ne l'oubliez pas.

XCVI

30 mars 1863.

Mon cher Humbert,

Je n'ai que le temps de vous remercier de votre lettre, que je viens de recevoir. Je pars tout à l'heure pour Weimar, et, en outre, je suis dans

une crise de douleurs si violentes, que je ne puis presque pas écrire. J'espère que je pourrai vous donner de bonnes nouvelles de la *Béatrice* allemande. L'intendant m'a écrit, il y a trois jours, que tout va bien.

Dimanche dernier, au sixième concert du Conservatoire, madame Viardot et madame Van Denheuvel ont chanté le duo *Nuit paisible,* devant ce public ennemi des vivants et si plein de préventions. Le succès a été foudroyant ; on a redemandé le morceau ; la salle entière applaudissait. A la seconde fois, il y a eu une interruption par les dames émues à l'endroit :

> Tu sentiras couler les tiennes à ton tour
> Le jour où tu verras couronner ton amour.

Cela fait un tapage incroyable.

Je laisse le directeur du Théâtre-Lyrique occupé à faire les engagements pour *les Troyens.* C'est la Didon qui demande une somme folle qui nous arrête. Cassandre est engagée.

Adieu, cher bon ami.

Mon Dieu, que je souffre donc ! Et je n'ai pas le temps pourtant.

Adieu encore.

XCVII

Weimar, 11 avril 1863.

Cher ami,

Béatrice vient d'obtenir ici un grand succès. Après la première représentation, j'ai été complimenté par le grand-duc et la grande duchesse, et surtout par la reine de Prusse, qui ne savait quelles expressions employer pour dire son ravissement.

Hier, j'ai été rappelé deux fois sur la scène par le public après le premier acte et après le deuxième. Après le spectacle, je suis allé souper avec le grand-duc, qui m'a comblé de gracieusetés de toute espèce. C'est vraiment un Mécène incomparable. Pour demain, il a organisé une soirée intime où je lirai le poème des *Troyens*. Les artistes de Weimar et ceux qui étaient accourus des villes voisines, et même de Dresde et de Berlin, m'ont donné un immense bouquet.

Demain, je pars pour Löwenberg, où le prince de Hohenzollern m'a invité à venir diriger un concert dont il a fait le programme et qui est composé de mes symphonies et ouvertures.

Puis je retournerai à Paris, où je vous prie de me donner de vos nouvelles.

Trouverai-je *les Troyens* en répétition?... j'en doute. Quand je suis loin, rien ne va.

Je serai bien content de recevoir un joli petit volume, celui de *Traître ou Héros?* Sera-t-il bientôt prêt ?

Hier au soir, j'ai pris, dans ma joie, la liberté d'embrasser ma Béatrice, qui est ravissante. Elle a paru un peu surprise d'abord; puis, me regardant bien en face : « Oh ! a-t-elle dit, il faut que je vous embrasse aussi, moi ! »

Si vous saviez comme elle a bien dit son

Il m'en souvient !

On me fait beaucoup d'éloges du travail du traducteur. Quant à moi, je l'ai surpris, malgré mon ignorance de la langue allemande, en flagrant délit d'infidélité en maint endroit. Il s'excuse mal, et cela m'irrite. C'est le même qui traduit mon livre *A travers chants*. Or figurez-vous que, dans cette phrase : « Cet adagio semble avoir été soupiré par l'archange Michel, un soir où, saisi d'un accès de mélancolie, il contemplait les mondes, debout au seuil de l'empyrée; » il a pris l'archange Michel pour *Michel-Ange*, le

grand artiste florentin. Voyez le galimatias insensé qu'une telle substitution de personne doit faire dans la phrase allemande. N'y a-t-il pas de quoi pendre un tel traducteur ?.... Mais quoi ! il m'est si dévoué, c'est un si excellent garçon !

Dieu vous garde de voir traduire votre *Héros* : on en ferait un traître ! ou votre *Traître* : on en ferait un héros !

Mille amitiés dévouées.

Tâchez, cher ami, que je trouve sur ma table, à mon retour, une lettre de vous.

XCVIII

Paris, 9 mai 1863.

Cher ami,

Je suis ici depuis dix jours. J'ai reçu votre lettre ce matin; j'allais vous répondre longuement (j'ai tant de choses à vous dire !), quand il m'a fallu aller à l'Institut. J'en reviens très fatigué et très souffrant ; je ne prends que le temps de vous envoyer dix lignes, puis je vais me coucher jusqu'à six heures. Vous ai-je raconté mon pèlerinage à Lowenberg, l'exécution de mes symphonies par l'orchestre du prince de Hohenzollern? Je ne sais.

Le matin de mon départ, ce brave prince m'a

dit en m'embrassant : « Vous retournez en France, vous y trouverez des gens qui vous aiment..., dites-leur que je les aime. »

Ah! j'ai eu une furieuse émotion le jour du concert, quand, après l'adagio (la scène d'amour) de *Roméo et Juliette*, le maître de chapelle, tout lacrymant, s'est écrié en français : « Non, non, non, il n'y a rien de plus beau ! » Alors tout l'orchestre de se lever debout, et les fanfares de retentir, et un immense applaudissement... Il me semblait voir luire dans l'air le sourire serein de Shakspeare, et j'avais envie de dire : *Father, are you content?*

Je crois vous avoir raconté le succès de *Béatrice* à Weimar.

Rien encore de commencé pour *les Troyens*; une question d'argent arrête tout. Puisque vous désirez connaître cette grosse partition, je ne puis résister au désir de vous l'envoyer. J'ai donc donné à relier ce matin une bonne épreuve, et vous l'aurez d'ici à huit à dix jours. Non, tout ne se passe pas à Troie. C'est écrit dans le système des *Histoires* de Shakspeare, et vous y retrouverez même, au dénouement, le sublime : *Oculisque errantibus alto, quæsivit cœlo lucem ingemuitque repertâ.* Seulement je vous prie, cher ami, de ne pas laisser sortir de vos mains

cet exemplaire, l'ouvrage n'étant pas publié.

Je pars le 15 juin pour Strasbourg, où je vais diriger *l'Enfance du Christ* au festival du Bas-Rhin, le 22.

Le 1er août, je repartirai pour Bade, où nous allons remonter *Béatrice*.

Le prince de Hohenzollern m'a donné sa croix. La grand-duc de Weimar a voulu absolument écrire à sa cousine la duchesse de Hamilton (à mon sujet) une lettre destinée à être mise sous les yeux de l'empereur. La lettre a été lue, et l'on m'a fait venir au ministère, et j'ai dit tout ce que j'avais sur le cœur, sans gazer, sans ménager mes expressions, et l'on a été forcé de convenir que j'avais raison, et... il n'en sera que cela. Pauvre grand-duc ! il croit impossible qu'un souverain ne s'intéresse pas aux arts... Il m'a bien grondé de ne plus vouloir rien faire.

— Le bon Dieu, m'a-t-il dit, ne vous a pas donné de telles facultés pour les laisser inactives.

Il m'a fait lire *les Troyens*, un soir à la cour, devant une vingtaine de personnes comprenant bien le français. Cela a produit beaucoup d'effet.

Adieu, cher ami ; rappelez-moi au souvenir de madame Ferrand et de votre frère.

Je suis malade et avide de sommeil.

XCIX

Paris, 4 juin 1863.

Cher bon ami,

Je suis fâché de vous avoir causé une fatigue ; je vois bien, à la physionomie tremblée de vos lettres, que votre main était mal assurée en m'écrivant. Je vous en prie donc, gardez-vous de m'envoyer de longues appréciations de mes tentatives musicales. Cela ressemblerait à des feuilletons, et je sais trop ce que ces horribles choses coûtent à écrire, même quand on est joyeux et bien portant ; *miseris succurrere disco*. Il me suffit de vous avoir un instant distrait de vos souffrances.

Nous voilà enfin, Carvalho et moi, attelés à cette énorme machine des *Troyens*. J'ai lu la pièce, il y a trois jours, au personnel assemblé du Théâtre-Lyrique, et les répétitions des chœurs vont commencer. Les négociations entamées avec madame Charton-Demeur ont abouti ; elle est engagée pour jouer le rôle de Didon. Cela fait un grand remue-ménage dans le monde musical de Paris. Nous espérons pouvoir être prêts au commencement de décembre. Mais j'ai dû con-

sentir à laisser représenter les trois derniers actes seulement, qui seront divisés en cinq et précédés d'un prologue que je viens de faire, le théâtre n'étant ni assez riche ni assez grand pour mettre en scène *la Prise de Troie*. La partition paraîtra néanmoins telle que vous l'avez, avec un prologue en plus. Plus tard, nous verrons si l'Opéra s'avisera pas de donner *la Pris. de Troie*.

Adieu, cher ami. Portez-vous bien.

C

Paris, 27 juin 1863.

Cher ami,

J'arrive de Strasbourg moulu, ému... *L'Enfance du Christ*, exécutée devant un vrai *peuple*, a produit un effet immense. La salle, construite *ad hoc* sur la place Kléber, contenait huit mille cinq cents personnes, et néanmoins on entendait de partout. On a pleuré, on a acclamé, interrompu involontairement plusieurs morceaux. Vous ne sauriez vous imaginer l'impression produite par le chœur mystique de la fin : « O mon âme ! » C'était bien là l'extase religieuse que j'avais rêvée et ressentie en écrivant. Un chœur

sans accompagnement de deux cents hommes et de deux cents cinquante jeunes femmes, exercés pendant trois mois ! On n'a pas baissé d'un demi-quart de ton. On ne connaît pas ces choses-là à Paris. Au dernier *Amen*, à ce pianissimo, qui semble se perdre dans un lointain mystérieux, une acclamation a éclaté à nulle autre comparable ; seize mille mains applaudissaient. Puis une pluie de fleurs... et des manifestations de toute espèce. Je vous cherchais de l'œil dans cette foule.

J'étais bien malade, bien exténué par mes douleurs névralgiques... il faut tout payer... Comment vont les vôtres (douleurs) ? Vous paraissez bien souffrant dans votre dernière lettre. Donnez-moi de vos nouvelles *en trois lignes*.

Me voilà replongé dans la double étude de *Béatrice* et des *Troyens*. Madame Charton-Demeur s'est passionnée pour son rôle de Didon à en perdre le sommeil. Que les dieux la soutiennent et l'inspirent : *Di morientis Elyssæ !* Mais je ne cesse de lui répéter :

— N'ayez peur d'aucune de mes audaces, et ne pleurez pas !

Malgré l'avis de Boileau, *pour me tirer des pleurs, il ne faut pas pleurer.*

P.-S. — Je serai à Bade pour remonter *Béa-*

trice du 1er août au 10, et *bien seul*. Si vous en aviez la force, vous feriez œuvre pie de m'envoyer là quelques lignes, poste restante.

Mon directeur, Carvalho, vient enfin d'obtenir pour le Théâtre-Lyrique une subvention de cent mille francs. Il va marcher sans peur maintenant; ses peintres, ses décorateurs, ses choristes sont à l'œuvre; son enthousiasme pour *les Troyens* grandit. L'année a été brillante dès le commencement; sera-t-elle de même à sa fin? Faites des vœux !

CI

8 juillet 1863.

Cher ami,

Ce n'est pas ma faute, j'ai la conscience bien nette au sujet de la peine que vous avez prise de m'écrire une si longue et si éloquente lettre. Je vous avais même prié de n'en rien faire. Écrire des *feuilletons* sans y être forcé!... et malade et souffrant comme vous êtes!... Mais, heureusement, je n'ai plus rien à vous envoyer. J'ai reçu le petit volume (trop petit) d'*Ephisio*. Je l'emporterai avec moi à Bade, afin de le donner à Théodore Anne, si je le trouve. Il peut en effet

écrire quelque chose de bien senti là-dessus. Vous m'enverriez un autre exemplaire. C'est par Cuvillier-Fleury que je voudrais voir apprécier *Traître ou Héros* dans le *Journal des Débats*. Mais tout ce monde-là est insaisissable. Il y a près d'un an que je n'ai vu Fleury; il n'est que rarement à Paris. Le *Journal des Débats* est très dédaigneux à mon endroit; on n'y parle presque jamais de ce qui m'intéresse le plus...

Je ne vous écris que ces quelques mots pour vous gronder de m'avoir envoyé tant de si belles choses. Je vous quitte pour aller faire répéter mon *Anna soror,* qui me donne des inquiétudes [1]. Cette jeune femme est belle, sa voix de contralto est magnifique; mais elle est l'antimusique incarnée; je ne savais pas qu'il existât un si singulier genre de monstres. Il faut lui apprendre tout, note par note, en recommençant cent fois. Et il faut que je la style un peu pour une répétition qui aura lieu chez moi dans quelques jours avec madame Charton-Demeurs. Didon se fâcherait si la *soror* ne savait pas son duo *Reine d'un jeune empire,* qu'elle chante, elle, si admirablement. Après quoi, nous irons, Carvalho et moi, chez Flaubert, l'auteur de *Salammbô*, le consulter pour les costumes carthaginois.

1. Mademoiselle Dubois.

Ne me donnéz plus de regrets... J'ai dû me résigner. Il n'y a plus de Cassandre. On ne donnera pas *la Prise de Troie;* les deux premiers actes sont supprimés pour le moment. J'ai dû les remplacer par un prologue, et nous commençons seulement à Carthage. Le Théâtre-Lyrique n'est pas assez grand ni assez riche, et cela durait trop longtemps. En outre, je ne pouvais trouver une Cassandre.

Tel qu'il est, ainsi mutilé, l'ouvrage avec son prologue, et divisé néanmoins en cinq actes, durera de huit heures à minuit, à cause des décors compliqués de la forêt vierge et du tableau final, le bûcher et l'apothéose du Capitole romain.

CII

Paris, 24 juillet 1863.

Cher ami,

J'ai vu, il y a quelques jours, M. Théodore Anne; je lui ai parlé de votre livre, et il m'a promis d'en faire le sujet d'un article dans *l'Union.* En conséquence, je lui ai porté le volume. Il s'agit maintenant de voir quand il tiendra parole.

Lisez-vous régulièrement *l'Union?*

Je parlerai aussi à Cuvillier-Fleury aussitôt que je pourrai le joindre. On m'a rendu l'autre exemplaire de *Traître ou Héros*, je le lui donnerai.

Adieu; je vais tout à l'heure avoir une répétition de mes trois cantatrices, chez moi; je n'ai que le temps de vous serrer la main. Je ne partirai pour Bade que le 1er août.

Tout à vous.

CIII

Mardi, 28 juillet 1863.

Quelle belle chose que la poste! nous causons ensemble à distance, pour quatre sous. Y a-t-il rien de plus charmant?

Mon fils est arrivé hier du Mexique, et, comme il a obtenu un congé de trois semaines, je l'emmène avec moi à Bade. Ce pauvre garçon n'est jamais à Paris quand on exécute quelque chose de mes ouvrages. Il n'a entendu en tout qu'une exécution du *Requiem*, quand il avait douze ans. Figurez-vous sa joie d'assister aux deux représentations de *Béatrice*. Il va repartir pour la Vera-Cruz en quittant Bade; mais il sera de retour au mois de novembre, pour la première des *Troyens*.

Non, il ne s'agissait pas de répéter le trio « Je

vais d'un cœur aimant... », qui est parfaitement su ; il s'agissait de travailler *les Troyens*, et j'avais ce jour-là Didon — Anna — et Ascagne. Ces dames savent maintenant leur rôle ; mais c'est dans un mois seulement que tout le monde répétera *chaque jour*. J'ai vendu la partition à l'éditeur Choudens quinze mille francs. C'est bon signe quand on achète d'avance.

Madame Charton sera une superbe Didon. Elle dit admirablement tout le dernier acte ; à certains passages, comme celui-ci :

Esclave, elle l'emporte en l'éternelle nuit!

elle arrache le cœur.

Seulement, quand elle veut faire des nuances de pianissimo, elle a quelques notes qui baissent, et je me fâche pour l'empêcher de chercher de pareils effets, trop dangereux pour sa voix.

Je me suis fait deux ennemies de deux amies (madame Viardot et madame Stoltz), qui, toutes les deux, prétendaient au trône de Carthage. *Fuit Troja...* Les chanteurs ne veulent pas reconnaître du temps l'irréparable outrage.

Adieu, cher ami ; je pars dimanche.

CIV

Dimanche matin, octobre 1863.

Je reçois votre lettre, et j'ai le temps de vous dire que les répétitions des *Troyens* ont un succès foudroyant. Hier, je suis sorti du théâtre si bouleversé, que j'avais peine à parler et à marcher.

Je suis fort capable de ne pas vous écrire le soir de la représentation; je n'aurai pas ma tête.

Adieu.

CV

Jeudi, 5 novembre 1863.

Mon cher Humbert,

Succès magnifique; émotion profonde du public, larmes, applaudissements interminables, et *un sifflet* quand on a proclamé mon nom à la fin. Le *septuor* et le *duo d'amour* ont bouleversé la salle; on a fait répéter le *septuor*. Madame Charton a été superbe; c'est une vraie reine; elle était transformée; personne ne lui connaissait ce talent dramatique. Je suis tout étourdi de tant d'embrassades. Il me manquait votre main.

Adieu.

Mille amitiés.

CVI

10 novembre 1863.

Mon cher Humbert,

Je vous enverrai plus tard une liasse de journaux qui parlent des *Troyens;* je les étudie. L'immense majorité donne à l'auteur d'enivrants éloges.

La troisième représentation a eu lieu hier, avec plus d'ensemble et d'effet que les précédentes. On a redemandé encore le septuor, et une partie de l'auditoire a redemandé le duo d'amour, trop développé pour qu'on puisse le redire. Le dernier acte, l'air de Didon, *Adieu, fière cité*, et le chœur des prêtres de Pluton, qu'un de mes critiques appelle le *De profundis du Tartare*, ont produit une immense sensation. Madame Charton a été d'un pathétique admirable. Je commence seulement aujourd'hui à reprendre, comme la reine de Carthage, le *calme* et la *sérénité*. Toutes ces inquiétudes, ces craintes, m'avaient brisé. Je n'ai plus de voix; je puis à peine faire entendre quelques mots.

Adieu, cher ami; ma joie redouble en songeant qu'elle devient vôtre.

Mille amitiés dévouées.

CVII

Jeudi 26 novembre 1863.

Mon cher Humbert,

Je suis toujours au lit. La bronchite est obstinée, et je ne puis voir représenter mon ouvrage. Mon fils y va tous les deux jours et me rend compte en rentrant des événements de la soirée. Je n'ose vous envoyer cette montagne, toujours croissante, de journaux. Vous avez dû lire le superbe article de Kreutzer dans *l'Union*. Je suis, en ce moment, en négociation avec le directeur du Théâtre de la reine, à Londres. Il est venu entendre *les Troyens*, et il a la loyauté de s'en montrer enthousiaste. La partition est déjà vendue à un éditeur anglais. Cela paraîtra en italien. Voilà toutes mes nouvelles; donnez-moi des vôtres.

Adieu.

Mille amitiés.

Le grand-duc de Weimar vient de me faire écrire, par son secrétaire intime, pour me féliciter sur le succès des *Troyens*. Sa lettre a paru partout. N'est-ce pas une attention charmante?

On n'est pas plus gracieux, on n'est pas plus prince, on n'est pas plus intelligent Mécène.

Vous seriez ainsi, si vous étiez prince.

Adieu.

CVIII

14 décembre 1863.

Merci, cher ami, de votre sollicitude. Je tousse toujours jusqu'aux spasmes et aux vomissements; mais je sors pourtant, et j'ai assisté aux trois dernières représentations de notre opéra. Je ne vous ai pas écrit parce que j'avais trop de choses à vous dire. Je ne vous envoie pas de journaux; mon fils s'est amusé à recueillir les articles admiratifs ou favorables; il en a maintenant soixante-quatre. J'ai reçu hier une lettre admirable d'une dame (grecque, je crois), la comtesse Callimachi; j'en ai pleuré.

La représentation d'hier soir a été superbe. Madame Charton et Monjauze se perfectionnent réellement de jour en jour. Quel malheur que nous n'ayons plus que cinq représentations! madame Charton nous quitte à la fin du mois; elle avait fait un sacrifice considérable en acceptant l'engagement du Théâtre-Lyrique pour monter *les*

Troyens, et pourtant elle reçoit six mille francs par mois... Il n'y a pas d'autre Didon en France; il faut se résigner; mais l'œuvre est connue, c'était là l'important.

On va exécuter à Weimar, au concert de la cour, le 1ᵉʳ janvier, la scène entre Chorèbe et Cassandre, au premier acte de la *Prise de Troie*.

J'écris comme un chat; je suis tout hébété. Le sommeil me gagne, il est midi.

Adieu, cher ami.

CIX

8 janvier 1864.

Mon cher Humbert,

Je suis de nouveau cloué dans mon lit depuis neuf jours. Je profite d'un moment où je souffre un peu moins pour vous remercier de votre lettre. Je vous renverrais aussi votre hymne à quatre parties si j'avais la partition d'*Alceste*, mais il faudra que je me la fasse prêter. Vos vers vont à peu près sur la musique; mais il y a quelques syllabes de trop qui vous ont obligé d'altérer la divine mélodie. Je crains aussi que, pour la facilité du chant, qui ne doit jamais être forcé, vous ne soyez obligé de baisser le morceau d'une

tierce mineure (en *mi* naturel), surtout si vous avez des voix de soprano sans lesquelles la moitié de l'effet sera perdu.

Mon fils est reparti avant-hier.

Le prétendu poème dont vous me parlez a été écrit par un monsieur qui s'est prononcé énergiquement en ma faveur.

Mais, par malheur, ses vers sont si méchants, qu'il devrait se garder de les montrer aux gens.

Je n'ai pas la force de vous écrire plus au long ; ma tête est comme une vieille noix creuse.

Remerciez madame Ferrand de son bon souvenir.

Adieu, cher ami.

CX

12 janvier 1864.

Mon cher Humbert,

Ne vous impatientez pas, je n'ai pu encore me procurer la grande partition d'*Alceste*. On m'a apporté l'autre jour la partition de piano, que l'arrangeur (le misérable !) s'est permis de modifier précisément dans la marche. Mais, d'ici à quelques jours vous aurez vos quatre parties de chant.

Je vous répète que vos vers ne vont qu'à peu près. Il ne faut pas tenir compte des préjugés français pour adapter à cette sublime musique des vers qui aillent tout à fait bien ; le premier vers doit être de *neuf* pieds à terminaison féminine, le second de *dix* pieds à terminaison masculine, le troisième semblable au premier, le quatrième semblable au second.

Mais je vous désignerai cela plus clairement en vous envoyant le petit manuscrit. Sur cette musique, si parfaitement belle, il faut que la parole puisse aller comme une draperie de Phidias sur le nu de la statue. Cherchez avec un peu de patience, et vous trouverez. Ils ont fait des paroles en Angleterre sur ce même chant pour les cérémonies protestantes ; j'aime mieux ne pas les connaître.

Le monsieur dont vous me parliez l'autre jour m'a encore adressé des vers ce matin. Je vous les envoie.

Je suis toujours dans mon lit, et j'écris comme un chat.... malade.

Adieu, cher ami.

Mille amitiés.

CXI

Jeudi matin, 12 janvier 1864.

Cher ami,

Je connaissais l'article du *Contemporain;* l'auteur me l'avait envoyé avec une très aimable lettre.

Gaspérini va faire ces jours-ci une conférence publique sur *les Troyens.*

Je viens de corriger la première épreuve de votre hymne; vous recevrez vos exemplaires dans quelques jours.

Adieu; mes douleurs sont si fortes ce matin que je ne puis écrire sans un horrible effort.

A vous.

CXII

17 janvier 1864.

Cher ami,

Voilà la chose. C'est mille fois sublime, c'est à faire pleurer les pierres des temples... Vous n'avez pas besoin de faire un second couplet, chaque reprise devant se dire deux fois. Ce serait trop long, et l'effet en souffrirait beaucoup. Vous verrez deux ou trois changements de syllabes que vous arrangerez comme vous le jugerez convenable. Les parties n'étant pas toutes parallèles, il a fallu, pour les ténors et les basses, faire ce changement. Il faut vous dire qu'en certains endroits, la partie d'alto ténor est fort mal écrite par Glück; il n'y a pas un élève qui osât montrer à son maître une leçon d'harmonie aussi maladroitement disposée sous certains rapports. Mais la basse, l'harmonie et la mélodie sublimisent tout. Je crois, si vous avez des femmes ou des enfants, que vous pourrez laisser le morceau en sol; mais il ne faut pas crier; il faut que tout cela s'exhale comme un soupir d'amour céleste. Sinon, mettez le tout en mi-dièze.

Adieu.

CXIII

12 avril 1864.

Mon cher Humbert,

Merci de votre lettre et des nouvelles à peu près satisfaisantes que vous me donnez de votre santé. Voilà, je crois, enfin le soleil qui semble vouloir nous sourire. Nous avons bien besoin de chaleur tous les deux. Je suis, moi, presque aussi éprouvé que vous par mon infernale névrose. Je passe dix-huit heures sur vingt-quatre dans mon lit. Je ne fais plus rien que souffrir; j'ai donné ma démission au journal des *Débats*. Je suis aussi d'avis que vous fassiez graver votre hymne avec la musique de Glück; mais choisissez le meilleur graveur de Lyon, et, quand vous aurez fait corriger les épreuves, revoyez-les vous-même mot à mot et note à note. Cela ne coûtera pas grand'chose, et, si les églises s'en emparent, cela peut rapporter de l'argent. Vous avez tout intérêt à ne pas le marquer plus de deux francs l'exemplaire. Les frais seront peut-être d'une trentaine de francs, tout au plus.

Adieu; me voilà déjà à bout de forces, et je dois terminer ma lettre.

Mille amitiés dévouées

CXIV

Paris, 4 mai 1864.

Comment vous trouvez-vous, cher ami ? comment la nuit ? comment le jour ? Je profite de quelques heures de répit que me laissent aujourd'hui mes douleurs pour m'informer des vôtres.

Il fait froid, il pleut ; je ne sais quoi de tristement prosaïque plane dans l'air. Une partie de notre petit monde musical (je suis de celle-là) est triste ; l'autre partie est gaie, parce que Meyerbeer vient de mourir. Nous devions dîner ensemble la semaine dernière ; ce rendez-vous a été manqué.

Dites-moi si je vous ai envoyé une partition intitulée *Tristia*, avec cette épigraphe d'Ovide :

Qui viderit illas
De lacrymis factas sentiet esse meis.

Si vous ne l'avez pas, je vous l'enverrai, puisque vous aimez à lire des choses gaies. Je n'ai jamais entendu cet ouvrage. Je crois que le premier chœur en prose : « Ce monde entier n'est qu'une ombre fugitive, » est une chose. Je l'ai fait à Rome en 1831.

Si nous pouvions causer, il me semble que tout près de votre fauteuil je vous ferais oublier

vos souffrances. La voix, le regard ont une certaine puissance que le papier n'a pas. Avez-vous au moins devant vos fenêtres des fleurs et des frondaisons nouvelles? Je n'ai rien que des murs devant les miennes. Du côté de la rue, un roquet aboie depuis une grande heure, un perroquet glapit, une perruche contrefait le cri des moineaux ; du côté de la cour chantent des blanchisseuses, et un autre perroquet crie sans relâche : « Portez... arrm! » Que faire? la journée est bien longue. Mon fils est retourné à son bord, il repartira de Saint-Nazaire pour le Mexique dans huit jours. Il lisait l'autre semaine quelques-unes de vos lettres et me félicitait d'être votre ami. C'est un brave garçon, dont le cœur et l'esprit se développent tard, mais richement. Heureusement pour moi, j'ai des voisins, presque à ma porte (musiciens lettrés), qui sont pleins de bonté ; je vais souvent chez eux le soir ; on me permet de rester étendu sur un canapé et d'écouter les conversations sans y prendre trop de part. Il n'y vient jamais d'imbéciles ; mais, quand cela arrive, il est convenu que je puis m'en aller sans rien dire. Je n'ai pas eu de rage de musique depuis longtemps ; d'ailleurs, Th. Ritter joue en ce moment les cinq concertos de Beethoven avec un délicieux orchestre tous

les quinze jours, et je vais écouter ces merveilles. Notre *Harold* vient d'être encore donné avec grand succès à New-York... Qu'est-ce qui passe par la tête de ces Américains?

Adieu; ne m'écrivez que six lignes pour ne pas vous fatiguer.

CXV

Paris, 18 août 1864.

Mon cher Humbert,

Je n'ai pas quitté Paris; mon fils est venu y passer quinze jours près de moi. J'étais absolument seul, ma belle-mère étant aux eaux de Luxeuil, et mes amis étant tous partis, qui pour la Suisse, qui pour l'Italie, etc., etc.

J'allais vous écrire, quand votre lettre est arrivée. Ce qui a donné du prix à cette croix d'officier, c'est la lettre charmante par laquelle, contrairement à l'usage, le maréchal Vaillant me l'a annoncée. Deux jours après, il y a eu un grand dîner au ministère, où tout ce monde officiel, et le ministre surtout, m'ont fait mille prévenances. Ils avaient l'air de me dire: « Excusez-nous de vous avoir oublié. » Il y a, en effet, vingt-neuf ans que je fus nommé chevalier. Aussi Mérimée,

en me serrant la main, m'a-t-il dit : « Voilà la preuve que je n'ai jamais été ministre. »

Les félicitations me pleuvent, parce qu'on sait bien que je n'ai jamais rien demandé en ce genre. Mais c'est un miracle qu'on ait songé à un sauvage qui ne demandait rien.

Je suis toujours malade, au moins de deux jours l'un. Pourtant il me semble souffrir moins depuis quelques jours. Oui, on m'a parlé dernièrement de reprendre *les Troyens*; mais cela est fort loin de me sourire, et je me suis hâté d'en prévenir madame Charton-Demeurs, afin qu'elle n'accepte pas les offres qu'on va lui faire. Ce Théâtre-Lyrique est impossible, et son directeur, qui se pose toujours en collaborateur, plus impossible encore.

Vous ne me dites pas comment vous traitez votre névrose. Souffrez-vous raisonnablement ou déraisonnablement? avez-vous du luxe dans vos douleurs, ou seulement le nécessaire? Pauvre ami, nous pouvons bien dire tous les deux en parlant l'un de l'autre :

Misero succurrere disco.

Louis va repartir dans quelques heures; je retomberai dans mon isolement complet. J'ai

un mal de tête fou. Rappelez-moi au souvenir de madame Ferrand et à celui de votre frère. Adieu, très cher ami ; je vous embrasse de tout mon cœur.

P.-S. — Un coup, très facile à prévoir, de la Providence : Scudo, mon ennemi enragé de la *Revue des Deux Mondes*, est devenu *fou*.

CXVI

Paris, 28 octobre 1864.

Mon cher Humbert,

En revenant d'un voyage en Dauphiné, j'ai trouvé votre billet, qui m'a attristé. Vous avez eu de la peine à l'écrire. Pourtant votre jeune ami, M. Bernard, m'a dit que vous sortiez souvent, appuyé sur le bras de quelqu'un. Je ne sais que penser... Êtes-vous moins bien depuis peu ? Quant à moi, qui m'étais trouvé mieux d'un séjour à la campagne chez mes nièces, j'ai été repris par mes douleurs névralgiques, qui me tourmentent régulièrement de huit heures du matin à trois heures de l'après-midi, et par un mal de gorge obstiné. Et puis l'ennui et les chagrins... J'en aurais long à vous écrire. Pourtant,

d'autre part, il y a des satisfactions réelles; mon fils est maintenant capitaine; il commande le vaisseau *la Louisiane*, en ce moment en route pour le Mexique; ce pauvre garçon se résigne difficilement à ne me voir que pendant quelques jours, tous les quatre ou cinq mois; nous avons l'un pour l'autre une affection inexprimable.

Quant au monde musical, il est arrivé maintenant à Paris à un degré de corruption dont vous ne pouvez guère vous faire une idée. Je m'en isole de plus en plus. On monte en ce moment *Béatrice et Bénédict* à Stuttgard; peut-être irai-je en diriger les premières représentations. On veut aussi me faire aller à Saint-Pétersbourg au mois de mars; mais je ne m'y déciderai que si la somme offerte par les Russes vaut que j'affronte encore une fois leur terrible climat. Ce sera alors pour Louis que je m'y rendrai; car, pour moi, quelques mille francs de plus ne peuvent changer d'une façon sensible mon existence. Pourtant les voyages que j'aimerais tant à faire me seraient plus faciles; il en est un surtout que *vous connaissez*, que je ferais souvent; car il me semble bien dur de ne pas nous voir. J'ai été sur le point d'aller vous trouver à Couzieux pendant que j'étais près de Vienne à la campagne; puis des affaires m'ont obligé de me rendre à Grenoble, et, le moment

de la réouverture du Conservatoire étant venu, j'ai dû rentrer à Paris, n'ayant point de congé. Auguste Berlioz, que j'ai rencontré à Grenoble, a dû vous donner de mes nouvelles.

Je ne sais à quoi attribuer les flatteries dont m'entourent beaucoup de gens maintenant; on me fait des compliments à trouer des murailles, et j'ai toujours envie de dire aux flagorneurs : « Mais, monsieur (ou madame), vous oubliez donc que je ne suis plus critique et que je n'écris plus de feuilletons?.... »

La monotonie de mon existence a été un peu animée il y a trois jours. Madame Érard, madame Spontini et leur nièce m'avaient prié de leur lire, un matin où je serais libre, l'*Othello* de Shakspeare. Nous avons pris rendez-vous; on a sévèrement interdit la porte du château de la Muette, qu'habitent ces dames; tous les bourgeois et crétins qui auraient pu nous troubler ont été consignés, et j'ai lu le chef-d'œuvre d'un bout à l'autre, en me livrant comme si j'eusse été seul. Il n'y avait que six personnes pour auditoire, et toutes ont pleuré splendidement.

Mon Dieu, quelle foudroyante révélation des abîmes du cœur humain! quel ange sublime que cette Desdemona! quel noble et malheureux homme que cet Othello! et quel affreux démon

que cet Iago ! Et dire que c'est une créature de notre espèce qui a écrit cela !

Comme nous nous électriserions tous les deux, si nous pouvions lire ensemble ces sublimités de temps en temps !

Il faut une longue étude pour se bien mettre au point de vue de l'auteur, pour bien comprendre et suivre les grands coups d'aile de son génie. Et les traducteurs sont de tels ânes ! J'ai corrigé sur mon exemplaire je ne sais combien de bévues de M. Benjamin Laroche, et c'est encore celui-ci qui est resté le plus fidèle et le moins ignorant.

Liszt est venu passer huit jours à Paris; nous avons dîné ensemble deux fois, et, toute conversation musicale ayant été prudemment écartée, nous avons passé quelques heures charmantes. Il est reparti pour Rome, où il joue de la *musique de l'avenir* devant le pape, qui se demande ce que cela veut dire.

Le succès de *Roland à Roncevaux*, à l'Opéra, dépasse (comme recette) tout ce qu'on a jamais vu. C'est une œuvre de mauvais amateur, d'une platitude incroyable; l'auteur ne sait rien; aussi est-il épouvanté de sa chance. Mais la légende est admirable, et il a su en tirer parti. L'Empereur est allé l'entendre deux fois dans la même

semaine ; il a fait venir l'auteur [1] dans sa loge, il a donné le ton à la critique, le chauvinisme lui a fait l'application du nom de Charlemagne, et allez donc !

Commedianti! Shakspeare a bien raison : *The world is a theater.* Quel bonheur de n'avoir pas été obligé de rendre compte de cette chose !

Vous savez que notre bon Scudo, mon insulteur de la *Revue des Deux Mondes*, est mort, mort fou furieux. Sa folie, à mon avis, était manifeste depuis plus de quinze ans.

La mort a du bon, beaucoup de bon ; il ne faut pas médire d'elle.

Adieu, cher, très cher ami ; puisque nous vivons encore, ne restons jamais bien longtemps sans nous dire ce que nous devenons.

CXVII

Paris, 10 novembre 1864.

Mon cher Humbert,

Puisque mes lettres vous font plaisir, je ne vois pas pourquoi je me refuserais le bonheur de vous écrire. Que puis-je faire de mieux ? Certainement rien. Je me sens toujours moins malheureux

1. M. Mermet est fils d'un général du premier empire.

quand j'ai causé avec vous ou quand vous m'avez parlé. J'admire de plus en plus notre civilisation, avec ses postes, ses télégraphes, sa vapeur, son électricité, esclaves de la volonté humaine, qui permettent à la pensée d'être transmise si rapidement.

On devrait bien découvrir aussi quelque moyen d'empêcher que cette pensée fût si triste en général. Le seul que nous connaissions jusqu'à présent, c'est d'être jeune, aimé, libre et amant des beautés de la nature et du grand art. Nous ne sommes plus, vous et moi, ni jeunes, ni aimés, ni libres, ni même bien portants; contentons-nous donc et réjouissons-nous de ce qui nous reste. Hippocrate a dit : « ars longa, » nous devons dire : « ars æterna, » et nous prosterner devant son éternité.

Il est vrai que cette adoration de l'art nous rend cruellement exigeants et double pour nous le poids de la vie vulgaire, qui est, hélas! la vie réelle. Que faire? espérer? désespérer? se résigner? dormir? mourir? *Non so*. Que sais-je? Il n'y a que la foi qui sauve. Il n'y a que la foi qui perd. Le monde est un théâtre. Quel monde? La terre? le beau monde? Et les autres mondes, y a-t-il aussi là des comédiens? Les drames y sont-ils aussi douloureux ou aussi visibles que chez

nous? Ces théâtres sont-ils aussi tard éclairés, et les spectateurs y ont-ils le temps de vieillir avant d'y voir clair?...

Inévitables idées, roulis, tangage du cœur! misérable navire qui sait que la boussole elle-même l'égare pendant les tempêtes! *Sunt lacrymæ rerum.*

Croiriez-vous, mon cher Humbert, que j'ai la faiblesse de ne pouvoir prendre mon parti du passé? Je ne puis comprendre pourquoi je n'ai pas connu Virgile; il me semble que je le vois rêvant dans sa villa de Sicile; il dut être doux, accueillant, affable. Et Shakspeare, le grand indifférent, impassible comme le miroir qui réflète les objets. Il a dû pourtant avoir pour tout une pitié immense. Et Beethoven, méprisant et brutal, et néanmoins doué d'une sensibilité si profonde. Il me semble que je lui eusse tout pardonné, ses mépris et sa brutalité. Et Glück le superbe!...

Envoyez-moi la marche d'*Alceste* avec vos paroles; je trouverai le moyen de la faire graver sans que cela vous coûte rien. On ne vous payera pas vos vers, mais on ne vous battra pas non plus pour les avoir faits.

La semaine dernière, M. Blanche, le médecin de la maison de fous de Passy, avait réuni un

nombreux auditoire de savants et d'artistes, pour fêter l'anniversaire de la première représentation des *Troyens*. J'ai été invité sans me douter de ce qu'on tramait. Gounod s'y trouvait, *Doli fabricator Epeus;* il a chanté avec sa faible voix, mais son profond sentiment, le duo « O nuit d'ivresse ». Madame Barthe Banderali chantait Didon ; puis Gounod a chanté seul la chanson d'Hylas. Une jeune dame a joué les airs de danse, et l'on m'a fait *dire*, sans musique, la scène de Didon : « Va, ma sœur, l'implorer, » et je vous assure que le passage virgilien a produit un grand effet :

Terque quaterque manu pectus percussa decorum
Flaventesque abscissa comas.

Tout ce monde savait ma partition à peu près par cœur. Vous nous manquiez.

Adieu, très cher ami.

CXVIII

12 décembre 1864.

Mon cher Ferrand,

Je commençais à être un peu inquiet de vous ; ce n'est rien : il ne s'agit que de douleurs nouvelles. Je vais faire graver votre hymne. Il y

aura peut-être un peu de retard; les ouvriers graveurs et imprimeurs se sont mis en grève, et il faut que cette crise se passe. J'ai arrangé les paroles dans une mesure où vous les aviez laissées en blanc; mais il faut que vous changiez encore quelques mots; le premier, par exemple, est impossible; la syllabe muette *Je* est choquante sur une aussi grosse note. Cela gâte tout à fait le début.

Le premier vers du second couplet, au contraire, va très bien. Il faudrait l'imiter. Une autre invocation *ô* ferait merveille. Et puis, tâchez de corriger *en ce jour* et *dès ce jour* dans le même couplet.

Il y a encore une faute de prosodie aux deux parties qui disent :

<div style="text-align:center">Inef-fable ivresse.</div>

L'inverse irait mieux :

<div style="text-align:center">Ivres-se ineffable.</div>

Mais cela détruit le vers. Revoyez cela; il faut que vos paroles, dont le sentiment est si beau, se collent à la musique d'une façon irréprochable.

Je viens de recevoir de Vienne une dépêche télégraphique du directeur de l'Académie de chant. Il m'apprend que, *hier*, pour fêter mon

jour de naissance, 11 décembre, on a exécuté, au concert de sa société, le double chœur de *la Damnation de Faust* : « Villes entourées de murs et remparts. — *Jam nox stellata velamina pandit.* » Le chœur a été bissé avec des acclamations immenses.

N'est-ce pas une cordiale attention allemande?

Adieu ; renvoyez-moi vos corrections quand vous les aurez bien faites. Il faut que cela soit pur comme un diamant.

A vous.

P.-S. — On ne peut pas dire non plus *ve*-nez, (ni *de ne*) *pou*-voir, c'est énorme.

Pourquoi ne mettez-vous pas votre nom sur le titre? Il faut l'y mettre.

Je crois aussi qu'il est nécessaire de transposer le morceau *en fa;* il y a des mesures qui montent trop pour les soproni et les ténors; et cela doit se chanter sans le moindre effort.

Que vous fait Jouvin? A-t-il écrit quelques nouvelles injures? C'est un parent des Gauthier de Grenoble, qui *fait* dans *le Figaro*.

Louis n'est pas encore revenu du Mexique. Il m'a écrit de la Martinique. Il a sauvé son navire au milieu d'une tempête qui a duré quatre jours et a tout brisé à son bord. En arrivant aux

Antilles, il a été félicité par les autorités et nommé capitaine définitif.

Adieu à vous et aux vôtres. Si cela vous fatigue trop d'écrire, priez votre frère de vous remplacer.

CXIX

Paris, 23 décembre 1864.

Cher ami,

Vos paroles sont parfaites, et tout va fort bien. Je viens de parler à Brandus, qui consent volontiers à graver l'hymne et qui vous en donnera vingt exemplaires. Son imprimeur ne fait pas partie de la grève, et l'on pourra se mettre tout de suite à cette petite publication. Mon copiste transpose le morceau en *fa*, et je mettrai les paroles demain sous sa copie; après quoi, je talonnerai le graveur pour qu'il se hâte. Brandus, au moyen de sa *Gazette musicale*, pourra faire connaître et pousser la chose. Le titre sera comme vous le voulez.

Je viens de vous envoyer un numéro de *la Nation*, où Gasperini a écrit deux colonnes sur l'affaire des *Troyens* au Conservatoire

Je ne connaissais pas la lettre de Glück. Où diable l'avez-vous trouvée?

Il en fut toujours ainsi partout. Beethoven a été bien plus insulté encore que Glück. Weber et Spontini ont eu le même honneur. M. de Flotow, auteur de *Martha,* n'a eu que des panégyristes. Ce plat opéra est joué dans toutes les langues, sur tous les théâtres du monde. Je suis allé l'autre jour entendre la ravissante petite Patti, qui jouait *Martha ;* en sortant de là, il me semblait être couvert de puces comme quand on sort d'un pigeonnier; et j'ai fait dire à la merveilleuse enfant que je lui pardonnais de m'avoir fait entendre une telle platitude, mais que je ne pouvais faire davantage.

Heureusement, il y a là dedans le délicieux air irlandais *The last rose of summer,* qu'elle chante avec une simplicité poétique qui suffirait presque, par son doux parfum, à désinfecter le reste de la partition.

Je vais transmettre à Louis vos félicitations, et il y sera bien sensible; car il a lu de vos lettres, et il m'a, lui aussi, félicité d'avoir un ami tel que vous.

Adieu.

CXX

25 janvier 1865.

Mon cher Humbert,

On vient de m'apporter la dernière épreuve de votre hymne. Il n'y a enfin plus de fautes. On va imprimer, et vous recevrez prochainement vos exemplaires.

Dimanche dernier, notre ouverture des *Francs Juges*, exécutée au cirque Napoléon par le grand orchestre des concerts populaires, devant quatre mille personnes, a produit un effet gigantesque. Mes *deux siffleurs* ordinaires n'ont pas manqué de venir et de lancer leurs coups de sifflet après la troisième salve d'applaudissements, ce qui en a excité trois autres plus violentes que les premières, et un immense cri de *bis*. En sortant, on m'arrêtait sur le bouvelard, des dames se faisaient présenter à moi, des jeunes gens inconnus venaient me serrer la main. C'était curieux. C'est vous, mon cher ami, qui m'avez fait écrire cette ouverture, *il y a trente-sept ans !*

C'est mon premier morceau de musique instrumentale.

On vient de m'envoyer un journal américain

contenant un très bel article sur l'exécution à New-York de l'ouverture du *Roi Lear*, sœur de la précédente. Quel malheur de ne pas vivre cent cinquante ans! comme on finirait par avoir raison de ces gredins de crétins!

Que devenez-vous, cher ami, par ce temps infâme de brouillards, de neige, de pluie, de boue, de vent, de froidure, d'engelures?

Mes amis, ou connaissances, tombent comme grêle. Nous avons trois mourants dans notre section à l'Institut. Mon ami Wallace se meurt; Félicien David de même; Scudo est mort; ce digne fou de Proudhon est mort. Qu'allons-nous devenir? Heureusement, Azevedo, Jouvin et Scholl nous restent!

Adieu; je vous serre la main.

CXXI

8 février 1865.

Cher ami,

On vous a envoyé, il y a huit jours, vingt-quatre exemplaires de votre hymne; je pense que vous les avez reçus.

Je me lève; il est six heures de l'après-midi;

j'ai pris hier des gouttes de laudanum; je suis tout abruti. Quelle vie! Je parie que vous êtes plus malade, vous aussi.

Cependant je sortirai ce soir pour entendre le septuor de Beethoven. Je compte sur ce chef-d'œuvre pour me réchauffer le sang. Ce sont mes virtuoses favoris qui l'exécuteront.

Après-demain, devant un auditoire de cinq personnes, chez Massart, je lirai *Hamlet*. En aurai-je la force? Cela dure cinq heures. Il n'y a, sur les cinq auditeurs, que madame Massart qui ait une vague idée du chef-d'œuvre. Les autres (qui m'ont prié avec instance de leur faire cette lecture) ne savent rien de rien.

Cela me fait presque peur de voir des natures d'artistes subitement mises en présence de ce grand phénomène de génie. Cela me fait penser à des aveugles-nés à qui l'on donnerait subitement la vue. Je crois qu'ils comprendront, je les connais. Mais arriver à quarante-cinq et à cinquante ans sans connaître *Hamlet!* avoir vécu jusque-là dans une mine de houille! Shakspeare l'a dit: « La gloire est comme un cercle dans l'onde qui va toujours s'élargissant jusqu'à ce qu'il disparaisse tout à fait. »

Bonjour, cher ami; je vous serre la main. La poste a la bonté de vous porter ce billet; je ne

doute pas qu'elle n'ait aussi celle de me rapporter de vos nouvelles prochainement.

A vous.

CXXII

26 avril 1865.

Mon cher ami,

Pardonnez-moi de vous avoir inquiété par mon silence; je suis si exténué et si abruti par mes douleurs, que, ayant écrit dernièrement à mon fils une lettre dans laquelle je lui parlais beaucoup *de* vous, je me suis imaginé que j'avais parlé *à* vous. Je croyais réellement vous avoir écrit. J'ai fait votre commission pour de Carné : j'ai porté moi-même le diplôme qui lui était destiné. Maintenant dites-moi s'il faut remercier quelqu'un, et qui il faut remercier, pour cette nomination à l'Institut d'Égypte; je ne sais rien.

J'ai fait, il y a trois semaines, un petit voyage à Saint-Nazaire pour y voir mon fils, qui arrivait du Mexique et qui allait repartir. J'y ai passé trois jours au lit. Ce cher Louis est maintenant bien posé; c'est un officier de marine devant qui tremblent tous ses inférieurs et qu'estiment et louent

hautement ses supérieurs. Notre affection mutuelle ne fait qu'augmenter.

Il paraît que votre frère a été pour vous le sujet d'un chagrin bien vif; j'espère qu'il y a moins de peines pour vous maintenant dans cette affaire, qui m'est inconnue.

Que puis-je vous dire de ce qui se cuit dans la taverne musicale de Paris? J'en suis sorti et n'y rentre presque jamais. J'ai entendu une répétition générale de *l'Africaine* de Meyerbeer, de sept heures et demie à une heure et demie. Je ne crois pas y retourner jamais.

Le célèbre violoniste allemand Joachim est venu passer ici dix jours; on l'a fait jouer presque tous les soirs dans divers salons. J'ai entendu ainsi, par lui et quelques autres dignes artistes, le trio de piano en *si b*, la sonate en *la* et le quatuor en *mi* mineur de Beethoven... c'est la musique des sphères étoilées... Vous pensez bien, et vous comprenez, qu'il est impossible, après avoir connu de tels miracles d'inspiration, d'endurer la musique commune, les productions patentées, les œuvres recommandées par monsieur le maire ou le ministre de l'instruction publique.

Si je puis, cet été, faire une petite excursion hors Paris, je passerai chez vous pour vous serrer la main. Je dois aller à Genève, à Vienne, à

Grenoble ; tout cela n'est pas bien loin de Couzieux. Je ferai mon possible, n'en doutez pas. Nous vivons encore tous les deux, il faut pourtant en profiter; c'est assez extraordinaire.

Adieu ; je vous embrasse de tout mon cœur.

CXXIII

8 mai 1865.

Mon cher Humbert,

J'ai vu M. Vervoite, et il m'a dit ce que je soupçonnais. La société qu'il dirige ne fait quelques recettes que grâce aux soins de quatre cents dames patronnesses qui placent les billets *quand le bénificiaire les intéresse.* Une institution de province qu'elles ne connaissent pas les laisserait indifférentes ; on ne ferait pas un sou, et il y a huit cents francs de frais que vous seriez tenu d'assurer. C'est donc un rêve.

Je vais écrire, un peu au hasard, au secrétaire de l'Institut d'Égypte, dont le nom est, selon l'usage, illisible. Quant à mon *Traité d'instrumentation*, il ne pourrait être d'aucun usage pour aider à la réorganisation des musiques militaires du sultan. Cet ouvrage a pour objet d'apprendre aux compositeurs à se servir des instruments,

mais point aux exécutants à jouer de ces mêmes instruments. Autant vaudrait envoyer une partition ou un livre quelconque; d'ailleurs, j'aurais l'air de solliciter ainsi quelque cadeau.

J'ai bien pris part, mon très cher ami, au malheur de votre frère, et je n'ose vous offrir de banales consolations.

Mon fils doit être en ce moment au Mexique; il sera bien charmé, à son retour, de vos bonnes paroles pour lui. Adieu; je suis si malade que je puis à peine écrire.

A vous toujous.

CXXIV

23 décembre 1865.

Mon cher Humbert,

Je vous écris quelques lignes seulement pour vous remercier de votre cordiale lettre. L'écho qui me répond des profondeurs de votre âme me rendrait bien heureux, si je pouvais encore l'être; mais je ne puis plus que souffrir de toutes façons. J'ai voulu ces jours-ci vous répondre, je ne l'ai pas pu, je souffrais trop. J'ai passé cinq jours couché, sans avoir une idée et appelant le sommeil qui ne venait pas. Aujourd'hui, je me sens

un peu mieux. Je viens de me lever, et, avant d'aller à notre séance de l'Institut, je vous écris. Bonjour et merci de votre amitié et de votre indulgence, et de tout ce qui vous fait si intelligent, si sensible et si bon.

En vérité, je ne puis plus écrire.

Adieu, adieu.

CXXV

17 janvier 1866.

Mon cher Humbert,

Je vous écris ce soir; je suis seul là au coin de mon feu. Louis m'a averti ce matin de son arrivée en France et m'a parlé de vous. Il a lu quelques-unes de vos lettres, et il apprécie votre haute amitié pour son père. Mais, de plus, c'est que j'ai été violemment agité ce matin. On remonte *Armide* au Théâtre-Lyrique, et le directeur m'a prié de présider à ces études, si peu faites pour son monde d'épiciers.

Madame Charton-Demeurs, qui joue ce rôle écrasant d'Armide, vient maintenant, chaque jour, répéter avec M. Saint-Saëns, un grand pianiste, un grand musicien qui connaît son Glück presque comme moi. C'est quelque chose de curieux de

voir cette pauvre femme patauger dans le sublime, et son intelligence s'éclairer peu à peu. Ce matin, à l'acte de la Haine, Saint-Saëns et moi, nous nous sommes serré la main... Nous étouffions. Jamais homme n'a trouvé des *accents* pareils. Et dire que l'on blasphème ce chef-d'œuvre partout en l'admirant autant qu'en l'attaquant; on l'éventre, on l'embourbe, on le vilipende, on l'insulte partout, les grands, les petits, les chanteurs, les directeurs, les *chefs d'orchestre*, les éditeurs... tous!

>Oh! les misérables!
>O ciel! quelle horrible menace!
>Je frémis, tout mon sang se glace!
>Amour, puissant amour, viens calmer mon effroi,
>Et prends pitié d'un cœur qui s'abandonne à toi.

Ceci est d'un autre monde. Que j'aurais voulu vous voir là! Croiriez-vous que, depuis qu'on m'a ainsi replongé dans la musique, mes douleurs ont peu à peu disparu? Je me lève maintenant chaque jour, comme tout le monde. Mais je vais en avoir de cruelles à endurer avec les autres acteurs, et surtout avec le chef d'orchestre. Ce sera pour le mois d'avril.

Madame Fournier m'écrivait dernièrement qu'un monsieur qu'elle avait rencontré à Genève lui avait parlé avec une grande chaleur de nos *Troyens*... — Tant mieux. Mais il vaudrait mieux

pour moi avoir fait une vilenie d'Offenbach. — Que vont dire d'*Armide* ces crapauds de Parisiens?...

Adieu.

Pourquoi vous ai-je écrit cela? C'est une expansion que je n'ai pu contenir. Pardonnez-moi.

CXXVI

8 mars 1866.

Mon cher Humbert,

Je vous réponds ce matin seulement, parce que je voulais vous parler de ce qui s'est passé hier à un grand concert extraordinaire, donné avec les prix triplés, au cirque Napoléon, au bénéfice d'une société de bienfaisance, sous la direction de Pasdeloup.

On y jouait pour la première fois le septuor des *Troyens*. Madame Charton chantait; il y avait cent cinquante choristes et le grand bel orchestre ordinaire. A l'exception de la marche de *Lohengrin* de Wagner, tout le programme a été terriblement mal accueilli par le public. — L'ouverture du *Prophète* de Meyerbeer a été sifflée à outrance; les sergents de ville sont intervenus pour expulser les siffleurs...

Enfin est venu le septuor. Immenses applaudissements; cris de *bis*. Meilleure exécution la seconde fois. On m'aperçoit sur mon banc, où je m'étais hissé pour mes trois francs (on ne m'avait pas envoyé un seul billet); alors nouveaux cris, rappels; les chapeaux, les mouchoirs s'agitent : « Vive Berlioz! levez-vous, on veut vous voir! » Et moi de me cacher de mon mieux! A la sortie, on m'entoure sur le boulevard. Ce matin, je reçois des visites, et une charmante lettre de la fille de Legouvé.

Liszt y était, je l'ai aperçu du haut de mon estrade; il arrive de Rome et ne connaissait rien des *Troyens*. Pourquoi n'étiez-vous pas là? Il y avait au moins trois mille personnes. Autrefois, cela m'eût donné une grande joie. .

C'était d'un effet grandiose, surtout le passage, avec ces bruits de la mer, que le piano ne peut pas rendre :

Et la mer endormie
Murmure en sommeillant les accords les plus doux.

J'en ai été remué profondément. Mes voisins de l'amphithéâtre, qui ne me connaissaient pas, en apprenant que j'étais l'auteur de la chose, me serraient les mains et me disaient toute sorte

de remerciements... curieux. Que n'étiez-vous là?... C'est triste, mais c'est beau !

Regina gravi jamdudum saucia curâ.

Après avoir répété dix fois *Armide* avec madame Charton,

CXXVII

9 mars 1866.

Cher ami,

J'ajoute quelques lignes à ce que je vous ai écrit hier.

Une petite société d'amateurs vient de m'écrire une lettre collective, portant leurs diverses signatures, sur le succès d'avant-hier. Or cette lettre est une copie un peu modifiée de celle que j'écrivis à Spontini il y a vingt-deux ans, à propos d'une représentation de *Fernand Cortez*. Vous la trouverez dans mon volume des *Soirées de l'orchestre*. Ils ont seulement mis : « On a joué hier le *septuor des Troyens* au Cirque, » au lieu de ce que je disais à Spontini.

N'est-ce pas une idée charmante de m'appliquer, à vingt-deux ans de distance, ce que j'ai

dit moi-même à Spontini ? Cela m'a beaucoup touché.

Adieu. A vous.

P.-S. — Vous trouverez ma lettre à Spontini à la page 185 des *Soirées*.

CXXVIII

16 mars 1866.

Mon cher Humbert,

On va vous envoyer aujourd'hui *les Soirées de l'orchestre*, que je me croyais sûr de vous avoir données. Dites-moi si vous avez les deux autres volumes : *les Grotesques de la musique* et *A travers chants*.

L'exécution du *septuor* fait de plus en plus de bruit. Hier, on a donné à Saint-Eustache la messe de Liszt. Il y avait une foule immense. Mais, hélas ! quelle négation de l'art !

Adieu, mille amitiés. Je ne suis pas couché comme vous ; pourtant je n'en vaux guère mieux.

CXXIX

22 mars 1866.

Mon cher Humbert,

Je suis bien aise que le volume des *Soirées* n'ait

pas mis quinze jours à vous parvenir, comme celui des *Mémoires*. Je vais vous envoyer *les Grotesques de la musique* et *A travers chants*. Mais je ne puis rien écrire sur ces volumes, on ne les prendrait pas à la poste.

La scène de la révolte de *Cortez* n'est pas gravée isolément, pas plus que le chœur des *Danaïdes*. Quant au septuor, n'essayez pas, je vous en prie, de le faire chanter par vos jeunes gens. Ce serait affreux, un charivari complet, rien n'est plus certain. On ne peut, d'ailleurs, pas plus se passer du chœur que le chœur ne peut se passer du septuor.

On va jouer au Conservatoire, le dimanche de Pâques, les trois morceaux de *la Fuite en Égypte*. En attendant, voilà mon nigaud de Pasdeloup qui annonce pour Dimanche prochain l'*ouverture* de *la Fuite en Égypte*, c'est-à-dire la petite symphonie sur laquelle les Bergers sont censés arriver auprès de l'étable de Bethléem. Je viens de lui écrire pour le prier de n'en rien faire; mais je parie qu'il s'obstinera. Cela est absurde, le morceau ne peut se séparer du chœur suivant.

J'ai vu du Boys; il se présente à l'Institut pour remplacer M. Béranger dans l'Académie des sciences morales.

Nous avons enterré hier notre confrère Clapis-

son. On croit que c'est Gounod qui obtiendra sa succession.

La longueur de votre lettre me fait espérer que vous allez un peu mieux.

Adieu, mon cher ami; je vous serre la main!

Tout à vous.

CXXX

10 novembre 1866.

Mon cher Humbert,

Je devrais être à Vienne; mais une dépêche m'a prévenu l'autre jour que le concert que je dois diriger était forcément remis au 16 décembre; je ne partirai donc que le 5 du mois prochain. Je suppose que *la Damnation de Faust* n'est pas assez étudiée à leur gré, et qu'ils ne veulent me la présenter qu'à peu près sue. C'est pour moi une vraie joie d'aller entendre cette partition, que je n'ai plus entendue en entier depuis Dresde, il y a douze ans.

Votre petite lettre, ce matin, est tombée au milieu d'une de mes crises de douleurs que rien ne peut conjurer. Je vous écris donc de mon lit, en m'interrompant pour me frotter la poitrine et le ventre. Je vous remercie pourtant; vos lignes me

font toujours tant de bien, que le remède eût été bon en tout autre moment.

Les études d'*Alceste* m'avaient un peu remonté. Jamais le chef-d'œuvre ne m'avait paru si grandement beau, et jamais, sans doute, Glück ne s'est entendu aussi dignement exécuté. Il y a toute une génération qui entend cette merveille pour la première fois et qui se prosterne avec amour devant l'inspiration du maître. J'avais, l'autre jour, auprès de moi dans la salle, une dame qui pleurait avec explosion et attirait sur elle l'attention du public. J'ai reçu une foule de lettres de remerciements pour mes soins donnés à la partition de Glück. Perrin veut maintenant remonter *Armide*. Ingres n'est pas le seul de nos confrères de l'Institut qui viennent habituellement aux représentations d'*Alceste*; la plupart des peintres et des statuaires ont le sentiment de l'antique, le sentiment du beau que la douleur ne déforme pas.

La reine de Thessalie est encore une Niobé. Et pourtant, dans son air final du second acte :

> Ah ! malgré moi mon faible cœur partage,

l'expression est portée à un tel degré, que cela donne une sorte de vertige.

Je vais vous envoyer la petite partition (nou-

velle); vous pourrez aisément la lire, et cela vous fera passer quelques bons moments.

Adieu ; je n'en puis plus !

CXXXI

30 décembre 1866.

Cher ami,

Me voilà de retour de Vienne, et je vous écris trois lignes pour vous en informer. Je ne sais si *l'Union* vous a parlé du succès furieux de *la Damnation de Faust* en Autriche. En tout cas, sachez que c'est le plus grand que j'aie obtenu de ma vie. Il y avait trois mille auditeurs dans cette immense salle des Redoutes, quatre cents exécutants. L'enthousiasme a dépassé ce que je connaissais en ce genre. Le lendemain, ma chambre a été remplie de fleurs, de couronnes, de visiteurs, d'embrasseurs. Le soir, on m'a donné une fête, avec force discours en français et en allemand. Celui du prince Czartoriski surtout a fait sensation. J'ai été bien malade néanmoins; mais j'avais un incomparable chef d'orchestre, qui conduisait certaines répétitions quand je n'en pouvais plus.

Je vous envoie un fragment de journal français qui me tombe sous la main.

Adieu ; si je vous savais plus content et mieux portant, je serais très heureux pour le quart d'heure.

Je vous embrasse de tout mon cœur.

CXXXII

Paris, 11 janvier 1867.

Cher ami,

Il est minuit ; je vous écris de mon lit, comme toujours, et ma lettre vous arrivera dans votre lit, comme à l'ordinaire. Votre dernier billet m'a fait mal ; j'ai vu vos souffrances dans son laconisme… — Je voulais vous répondre tout de suite, et d'intolérables douleurs, des sommeils de vingt heures, des bêtises médicales, des frictions de chloroforme, des boissons au laudanum, inutiles, fécondes en rêves fatigants, m'en ont empêché. Je vois bien maintenant quelle peine nous aurons à nous serrer la main. Vous ne pouvez pas bouger, et le moindre déplacement, du moins pendant les trois quarts et demi de l'année, me tue. Je n'ai pas d'idée de votre pays de Couzieux, de votre *home* (comme disent les Anglais), de votre existence, de votre entourage ; je ne *vous vois* pas. Cela redouble ma tristesse à votre

sujet... — Que faire ?... — Ce voyage de Vienne m'a exterminé; le succès, la joie de tous ces enthousiasmes, cette immense exécution, etc., n'ont pu me garantir. Le froid de nos affreux climats m'est fatal. Mon cher Louis m'écrivait avant-hier et me parlait de ses promenades matinales à cheval dans les forêts de la Martinique, me décrivant cette végétation tropicale, le soleil, ce vrai soleil.... Voilà probablement ce qu'il nous faudrait à tous les deux, à vous et à moi. Qu'importe à la grande nature que nous mourions loin d'elle et sans connaître ses sublimes beautés !... Cher ami ! — quel sot bruit de voitures secoue le silence de la nuit ! — Paris humide, froid et boueux ! Paris parisien ! — voilà que tout se tait... — il dort du sommeil de l'injuste !... — Allons ! l'insomnie *sans phrases*, comme disait un brigands de la première révolution.

Je vous enverrai *Alceste* dès que je pourrai sortir. Je n'ai pas compris votre question au sujet de la petite partition de *la Damnation de Faust*. Que voulez-vous dire en me demandant s'*il y en a une autre que la première?* quelle première? Le titre est celui-ci : *Légende dramatique*, en quatre actes. L'avez-vous ?

Dites-moi aussi si vous avez la grande partition de ma *Messe des morts*. Si j'étais menacé de

voir brûler mon œuvre entière, moins une partition, c'est pour la *Messe des morts* que je demanderais grâce. On en fait en ce moment une nouvelle édition à Milan; si vous ne l'avez pas, je pourrai, je pense, dans six ou sept semaines vous l'envoyer.

N'oubliez aucune de mes questions, et répondez-moi dès que vous aurez un peu de force; hélas! ce n'est pas le loisir qui vous manque.

Adieu, cher ami; je vais veiller en songeant à vous, car *non suadent cadentia sidera somnos*.

CXXXIII

Paris, 2 février 1867.

Mon cher Humbert,

Vous m'avez écrit deux charmantes pages; une demi-page suffisait pour m'annoncer que vous aviez reçu les deux partitions. Vous avez bien plus de courage que moi. Tant mieux! cela me prouve que vous n'êtes pas aussi malade; du moins, j'ai la vanité de croire cela. Je souffre toujours beaucoup. Je veux vous écrire, et je ne puis pas.

Adieu; je vous ai au moins dit bonjour.

CXXXIV

11 juin 1867.

Cher ami,

Je vous remercie de votre lettre ; elle m'a fait grand bien. Oui, je suis à Paris, mais toujours si malade que j'ai à peine en ce moment la force de vous écrire. Je suis malade de toutes manières; l'inquiétude me tourmente. Louis est toujours dans les parages du Mexique, et je n'ai pas de ses nouvelles depuis longtemps; et je crains tout de ces brigands de Mexicains.

L'Exposition a fait de Paris un enfer. Je ne l'ai pas encore visitée. Je puis à peine marcher, et maintenant il est très difficile d'avoir des voitures. Hier, il y avait grande fête à la cour ; j'étais invité ; mais, au moment de m'y rendre, je ne me suis pas senti la force de m'habiller.

Je vois bien que vous n'êtes pas plus vaillant que moi, et je vous remercie mille fois d'avoir la bonté de me donner de temps en temps de vos nouvelles...

Je vous écrivais ces quelques lignes au Conservatoire, où devait se réunir le jury dont je fais partie pour le concours de composition musicale de l'Exposition. On m'a interrompu pour entrer

en séance et donner le prix. On avait entendu les jours précédents cent quatre cantates, et j'ai eu le plaisir de voir couronner (à l'unanimité) celle de mon jeune ami *Camille Saint-Saëns*, l'un des plus grands musiciens de notre époque. Vous n'avez pas lu les nombreux journaux qui ont parlé de ma partition de *Roméo et Juliette* à propos de l'opéra de Gounod, et cela d'une façon peu agréable pour lui. C'est un succès dont je ne me suis pas mêlé et qui ne m'a pas peu étonné.

J'ai été sollicité vivement, il y a quelques jours, par des Américains d'aller à New-York, où je suis, disent-ils, populaire. On y a joué cinq fois, l'an dernier, notre symphonie d'*Harold en Italie* avec un succès qui est allé croissant et des applaudissements *viennois*.

Je suis tout ému de notre séance du jury! Comme Saint-Saëns va être heureux! j'ai couru chez lui lui annoncer la chose, il était sorti avec sa mère. C'est un maître pianiste foudroyant. Enfin! voilà donc une chose de bon sens faite dans notre monde musical. Cela m'a donné de la force; je ne vous aurais pas écrit si longuement, sans cette joie.

Adieu, cher ami. Je vous serre la main.

CXXXV

30 juin 1867.

Mon cher Humbert,

Une douleur terrible vient de me frapper; mon pauvre fils, capitaine d'un grand navire à trente-trois ans, vient de mourir à la Havane.

CXXXVI

Lundi, 15 juillet 1867.

Cher incomparable ami,

Je vous écris quelques mots comme vous le désirez; mais c'est bien mal à moi de vous attrister. Je souffre tant de la recrudescence de ma névralgie intestinale, qu'il n'y a presque plus moyen de rester vivant. Je n'ai qu'à peine l'intelligence nécessaire pour m'occuper des affaires de mon pauvre Louis, dont les agents de la Compagnie Transatlantique m'entretiennent. Un de ses amis, heureusement, m'aide dans tout cela. Merci de votre lettre, qui m'a fait du bien ce matin. Les douleurs absorbent tout; vous me pardonnerez; je sens bien que je suis stupide. Je ne songe qu'à dormir.

Adieu, adieu.

CXXXVII

Paris, dimanche 28 juillet 1867.

Mon cher Humbert,

Aussitôt votre lettre reçue, je me suis levé et j'ai couru chez le célèbre avocat Nogent Saint-Laurent, pour qui l'empereur a autant d'affection que d'estime et sur l'amitié duquel je puis compter. Heureusement, il n'est pas encore parti pour Orange, ainsi que je le craignais. Si quelqu'un peut faire réussir votre affaire, c'est lui. Je ne doute pas de sa bonne volonté. S'il lui faut un aide encore, je lui enverrai M. Domergue, qu'il connaît autant qu'il me connaît moi-même et qui, en sa qualité de secrétaire du ministre de l'intérieur, se mettra en quatre pour obtenir la chose. Nogent m'écrira demain. Adieu; je vous tiendrai au courant.

Votre tout dévoué.

CXXXVIII

Vendredi, 1 août 1867.

Mon cher Ferrand,

Je reçois votre lettre, qui ne me parle pas de celle que je vous ai écrite, *contenant* la lettre de

Nogent. Cela m'inquiète ; vous ne l'avez donc pas reçue ? Il demandait tout de suite l'indication *du lieu* où votre jeune homme allait fixer sa résidence, pour lui épargner la police. Dites-moi vite si vous avez envoyé cette indication à Nogent, dont je vous donnais l'adresse.

A vous. Je suis obligé de me coucher.

Je dînerai lundi avec Nogent et avec Domergue.

CXXXIX

Dimanche, deux heures, 4 août 1867.

Je ne comprends rien à votre silence. Je vous ai écrit deux fois, mardi et jeudi, pour vous renvoyer votre lettre à l'empereur, vous adresser celle de Nogent, et vous demander ce qu'il demandait, la *désignation du lieu* où votre protégé allait fixer sa résidence; cela est nécessaire, dit Nogent, pour pouvoir le soustraire à la surveillance de la police. Ne recevant point de réponse à cette triple lettre, je vous en ai écrit une seconde; vous n'avez pas non plus répondu à celle-là. Maintenant il n'y a pas un instant à perdre; envoyez votre indication à M. Nogent Saint-Laurent, député, 6, rue de Verneuil. Si vous ne pouvez pas écrire, madame Ferrand le peut.

Je ~~verrai~~ demain Nogent et Domergue. Je devais partir le soir pour Néris, où l'on m'envoie impérieuse~~ment~~ prendre les eaux; mais j'attendrai encore votre réponse jusqu'à mercredi.

Adieu; je suis d'une extrême inquiétude, et je reste au lit.

Tout à vous.

CXL

8 octobre 1867.

Mon cher Humbert,

Quand je souffre trop (et on souffre toujours trop), j'ai des distractions incroyables; vous êtes comme moi. Vous m'avez écrit le 27 septembre; je viens seulement, ce matin, de recevoir votre lettre, parce que vous l'avez adressée *rue des Colonnes, à Lyon.* Où diable aviez-vous la tête? Heureusement, l'administration de la poste n'est pas dépourvue d'intelligence; elle a su me trouver rue de Calais, à Paris. J'étais très inquiet de ne pas recevoir une ligne de vous, j'allais vous écrire aujourd'hui. Vous avez mal lu la lettre de M. Domergue; il ne dit pas *ce maudit garçon* mais bien *ce malheureux jeune homme;* c'est très différent. Enfin, l'affaire est finie, et il faut

espérer qu'il ne sera plus question maintenant de scie, ni de pipe ni de soufflets.

Je suis sur le point de faire un vrai coup de tête. Madame la grande-duchesse Hélène de Russie était dernièrement à Paris; elle m'a tant enguirlandé elle-même et par ses officiers, que j'ai fini par accepter ses propositions. Elle m'a demandé de venir à Saint-Pétersbourg le mois prochain pour y diriger six concerts du Conservatoire, dont l'un serait composé exclusivement de ma musique. Après avoir consulté plusieurs de mes amis, j'ai accepté, et j'ai signé un engagement. La gracieuse Altesse me paye mon voyage, aller et retour, me loge chez elle au palais Michel, me donne une de ses voitures et quinze mille francs. Je ne gagne rien à Paris. J'ai de la peine à joindre les deux bouts de ma dépense annuelle, et je me suis laissé aller à acquérir un peu d'aisance momentanée, malgré mes douleurs continuelles. Peut-être ces occupations musicales me feront-elles du bien au lieu de m'achever.

J'ai refusé, en revanche, et avec obstination, les instances d'un entrepreneur américain qui est venu m'offrir cent mille francs pour aller passer six mois à New-York. Alors ce brave homme, de colère, a fait faire ici mon buste en bronze et plus grand que nature, pour le placer dans une salle

qu'il vient de faire construire en Amérique. Vous voyez que tout vient quand on a pu attendre et qu'on n'est à peu près plus bon à rien.

Adieu, cher excellent ami; je vous écrirai encore avant mon départ. Saluez pour moi madame Ferrand.

<p style="text-align:center">Votre tout dévoué.</p>

CXLI

<p style="text-align:center">22 octobre 1867.</p>

Mon cher Humbert,

Voici la lettre que vous me redemandez; je ne vous écris qu'un mot; j'ai pris du laudanum cette nuit, et je n'ai pas eu le temps de dormir à mon aise; il m'a fallu me lever ce matin pour des courses forcées.

Donc je vais me recoucher.

Adieu, mille amitiés.

FIN

TABLE

		Pages.
Préface..		I
Avant-propos de l'éditeur.........................		XV

1825

| I. | 10 juin......... La Côte-Saint-André.... | 1 |

1827

| II. | 29 novembre.... Paris................... | 4 |

1828

III.	Vendredi, 6 juin. Paris....................	10
IV.	28 juin..	15
V.	28 juin..	19
VI.	Dimanche mat...............................	21
VII.	29 août......... Paris.......................	22
VIII.	Lundi, 16 sept.. Grenoble................	23
IX.	11 novembre... Paris......................	25
X.	Fin de 1828..................................	27

1829

| XI. | 2 février....... Paris........................ | 28 |
| XII. | 18 février..................................... | 32 |

			Pages.
XIII.	9 avril	Paris	34
XIV.	3 juin	Paris	36
XV.	15 juin		41
XVI.	15 juillet		43
XVII.	21 août		44
XVIII.	3 octobre		50
XIX.	Vendr. soir, 30		52
XX.	6 novembre	Paris	54
XXI.	4 décembre	Paris	56
XXII.	27 décembre	Paris	57

1830

XXIII.	2 janvier	Paris	59
XXIV.	6 février	Paris	63
XXV.	16 avril	Paris	65
XXVI.	13 mai	Paris	69
XXVII.	24 juillet	Paris	73
XXVIII.	23 août	Paris	76
XXIX.	Octobre		78
XXX.	19 novembre		82
XXXI.	7 décembre		84
XXXII.	12 décembre		84

1831

XXXIII.	6 janvier	La Côte-Saint-André	86
XXXIV.	17 janvier	Grenoble	87
XXXV.	Jeudi, 9 février	Lyon	88
XXXVI.	12 avril	Florence	89
XXXVII.	10 ou 11 mai	Nice	98
XXXVIII.	3 juillet	Rome	100
XXXIX.	8 décembre	Académie de France. Rome	105

1832

XL.	9 h. soir, 8 janv.	Rome	106
XLI.	17 février	Rome	111

			Pages.
XLII.	26 mars	Rome	112
XLIII.	25 mai	Turin	115
XLIV.	Samedi, juin	La Côte	118
XLV.	Vendr., 22 juin	La Côte	118
XLVI.	13 juillet	Grenoble	119
XLVII.	10 octobre	La Côte	121
XLVIII.	3 novembre	Lyon	122

1833

XLIX.	2 mars	Paris	124
L.	12 juin	Paris	127
LI.	1er août	Paris	129
LII.	30 août	Paris	132
LIII.	Mardi, 3 sept.		135
LIV.	11 octobre	Vincennes	136
LV.	25 octobre	Paris	138

1834

LVI.	19 mars		141
LVII.	15 ou 16 mai	Montmartre	143
LVIII.	31 août	Montmartre	148
LIX.	Dim., 30 nov.		154

1835

LX.	10 janvier	Paris	156
LXI.	Avril ou mai		159
LXII.	2 octobre	Montmartre	163
LXIII.	16 décembre	Montmartre	166

1836

LXIV.	23 janvier	169
LXV.	15 avril	170

1837

LXVI.	11 avril...................................	175
LXVII.	17 décembre..............................	178

1838

LXVIII.	20 septembre... Paris...................	181
LXIX.	Septembre...............................	183

1839

LXX.	22 août..................................	184

1840

LXXI.	Vendr., 31 janv. Londres...............	187

1841

LXXII.	3 octobre................................	191

1847

LXXIII.	Jeudi, 10 sept. La Côte-Saint-André....	195
LXXIV.	1ᵉʳ novembre............................	196

1850

LXXV.	8 juillet.................................	197
LXXVI.	28 août.................................	200

1853

LXXVII.	13 novembre... Hanovre................	201

1854

LXXVIII.	Samedi, octobre.........................	204

TABLE

Pages.

1855

LXXIX. 2 janvier.................................... 205

1858

LXXX. 3 novembre.... Paris..................... 206
LXXXI. 8 novembre.... Paris..................... 209
LXXXII. 19 novembre... Paris..................... 212
LXXXIII. 26 novembre............................... 215

1859

LXXXIV. 28 avril........ Paris..................... 218

1860

LXXXV. 29 novembre............................... 223

1861

LXXXVI. Dim., 6 juillet........................... 225
LXXXVII. 14 juillet................................. 229
LXXXVIII. 27 juillet................................ 231
LXXXIX. Vendredi, août......................... 232

1862

XC. 8 février................................... 233
XCI. 30 juin......... Paris..................... 234
XCII. 21 août Paris..................... 235
XCIII. 26 août......... Paris..................... 237

1863

XCIV. Dimanche, 22 fév........................ 239
XCV. 3 mars..................................... 241
XCVI. 30 mars.................................... 243
XCVII. 11 avril........ Weimar.................. 245
XCVIII. 9 mai.......... Paris..................... 247

		Pages.
XCIX.	4 juin.......... Paris....................	250
C.	27 juin.......... Paris....................	251
CI.	8 juillet...................................	253
CII.	24 juillet....... Paris....................	255
CIII.	Mardi, 28 juillet..........................	256
CIV.	Dimanche, oct.............................	258
CV.	Jeudi, 5 nov...............................	258
CVI.	10 novembre..............................	259
CVII.	Jeudi, 26 nov.............................	260
CVIII.	14 décembre..............................	261

1864

CIX.	8 janvier.................................	262
CX.	12 janvier................................	263
CXI.	Jeudi, 12 janv............................	265
CXII.	17 janvier................................	266
CXIII.	12 avril..................................	267
CXIV.	4 mai.......... Paris....................	268
CXV.	18 août......... Paris....................	270
CXVI.	18 octobre...... Paris....................	272
CXVII.	10 novembre... Paris....................	276
CXVIII.	12 décembre.............................	279
CXIX.	23 décembre... Paris....................	282

1865

CXX.	25 janvier................................	284
CXXI.	8 février.................................	285
CXXII.	26 avril..................................	287
CXXIII.	8 mai....................................	289
CXXIV.	23 décembre.............................	290

1866

CXXV.	17 janvier................................	291
CXXVI.	8 mars...................................	293
CXXVII.	9 mars...................................	295
CXXVIII.	16 mars..................................	296

CXXIX.	22 mars...............................	296
CXXX.	10 novembre........................	298
CXXXI.	30 décembre........................	300

1867

CXXXII.	11 janvier...... Paris................	301
CXXXIII.	2 février......... Paris...............	303
CXXXIV.	11 juin...............................	304
CXXXV.	30 juin................................	306
CXXXVI.	Lundi, 15 juillet....................	306
CXXXVII.	28 juillet....... Paris...............	307
CXXXVIII.	Vendr., 1er août...................	307
CXXXIX.	Dimanche, 4 août..................	308
CXL.	8 octobre............................	309
CXLI.	22 octobre...........................	311

FIN DE LA TABLE

Coulommiers. — Imp. PAUL BRODARD.

www.ingramcontent.com/pod-product-compliance
Lightning Source LLC
Chambersburg PA
CBHW071620220526
45469CB00002B/416